U0000784

楊芳芷——著

畫出新世界

美國華人藝術家

臺灣商務印書館

萬卷書籍，有益人生
——「新萬有文庫」彙編緣起

　　臺灣商務印書館從二〇〇六年一月起，增加「新萬有文庫」叢書，學哲總策劃，期望經由出版萬卷有益的書籍，來豐富閱讀的人生。

　　「新萬有文庫」包羅萬象，舉凡文學、國學、經典、歷史、地理、藝術、科技等社會學科與自然學科的研究、譯介，都是叢書蒐羅的對象。作者群也開放給各界學有專長的人士來參與，讓喜歡充實智識、願意享受閱讀樂趣的讀者，有盡量發揮的空間。

　　家父王雲五先生在上海主持商務印書館編譯所時，曾經規劃出版「萬有文庫」，列入「萬有文庫」出版的圖書數以萬計，至今仍有一些圖書館蒐藏運用。「新萬有文庫」也將秉承「萬有文庫」的精神，將各類好書編入「新萬有文庫」，讓讀者開卷有益，讀來有收穫。

　　「新萬有文庫」出版以來，已經獲得作者、讀者的支持，我們決定更加努力，讓傳統與現代並翼而翔，讓讀者、作者、與商務印書館共臻圓滿成功。

臺灣商務印書館前董事長　王學哲

推薦序一

馬克・強生
（美國加州舊金山州立大學藝術系教授）

　　過去二十多年，楊芳芷一直在撰寫一些重要的藝術家故事，這些藝術家都是美國的華裔藝術家；他們有些來自中國，有些則在美國出生，有些與台灣和香港的藝術界較為密切，有些則與廣東和其他中國大陸地方有更多的聯繫，不過，他們都有一共同之處，那就是每個人都對中美兩國的藝術和文化發展有所貢獻。跨國界和跨文化的藝術表達方式，是二十一世紀的普遍發展趨勢，而楊芳芷筆下的藝術家，正是這種發展趨勢的先行者。

　　楊芳芷筆下的藝術家，在時間上差不多跨越了一個世紀，包括從 1920 年代的創新立體主義畫風的朱沅芷 (Yun Gee) 開始，到 1930 年代的水彩畫家黃銀英 (Nanying Stella Wong) 和曾景文 (Dong Kingman)。曾景文是二十世紀中葉中國藝術界最著名的畫家。他之廣受歡迎，證實了當時重要藝術家在中國備受尊崇，藝術家對美國文化的影響當時也同樣得到肯定。另一位藝術家黃齊耀 (Tyrus Wong)，則是 1942 年迪士尼動畫電影《小鹿斑比》(*Bambi*) 的幕後製作功臣；至今為止，斑比仍是極受兒童歡迎的動畫角色。本書所記的其他藝術家，一般人可能較為陌生，所以我們應該感謝楊芳芷將他們的特色一一記載下來。

我們還要感謝楊芳芷，把注意力投向多名女性藝術家，譬如具有創新性的陶藝家和作家黃玉雪（Jade Snow Wong），以及開創一種特別技法的畫家曾佑和（Tseng Yuho）。曾佑和將她所創的技法稱為「掇畫」，這種技法的特點是，不再用水墨作畫，改用拼貼和裱紙的技巧。另外，這本選集還連帶提到一些著名畫家，譬如張大千和歐豪年，書中也記載了葉公超家族將珍貴藝術藏品捐贈給舊金山灣區（註：捐贈給亞洲藝術博物館）。

　　楊芳芷豐富的筆觸，不僅將在美華裔藝術家一一重現，而且還展現了一種具有國際意義的藝術思想，讓我們讀此書時可以一併獲得這種寶貴的知識。

<div align="right">譯者：邱鴻安（舊金山《世界日報》編譯主任）</div>

Mark Dean Johnson
Professor of Art
San Francisco State University

For the past two decades, the arts journalist Yang Fang-chih has been writing important stories about many of the artists of Chinese ancestry who worked in the United States. Some of these artists were born in China and are renowned there, while others are born in America. A few of them are more closely associated with the art history of the Republic of China - Taiwan, or Hong Kong and Guangdong, or other areas of the People's Republic of China. Yet each of them made an important contribution to both Chinese and American artistic and cultural histories, and the development of transnational expressions that have become almost common in the Twenty-first centuries. These artists were the pioneers.

Her perspective on this history spans nearly a century, beginning in the 1920s with the work of innovative cubist Yun Gee - who worked in oil paint, and continues into the 1930s with artists like Nanying Stella Wong and Dong Kingman, who were watercolor painters. Kingman became the most famous person of Chinese ancestry in any field during the mid-20th century, reminding us that the arts have often been a site of wide-spread recognition of the importance of Chinese

artists and their contributions to American culture. Tyrus Wong was a leading force behind the Walt Disney 1942 animated film Bambi, that is still a beloved part of almost every child's experience. Others are less familiar, and we applaud Yang Fang-chih's for documentating their achievement.

We also owe Yang Fang-chih our thanks for focusing our attention on several women, like Jade Snow Wong - a groundbreaking ceramics artist and author, and Tseng Yuho, who developed a unique approach to Chinese painting she called dsui hua, where paper mounting and collage techniques were used instead of ink. She also provides an important perspective on renowned artists like Chang Dai-chien and Au Ho-nien, and records the collections such as that of the Yeh family, that represent another kind of contribution to the wealth of the San Francisco Bay Area.

Yang Fang-chih's rich essays represent an elegant gathering of Chinese artists in America, and a unique and internationally valuable collection of thoughts about art and artists. We share these treasures as we read this book.

推薦序二

高木森
（美國加州聖荷西州立大學榮譽退休教授）

　　旅居國外的華人藝術家很多，而且不少是成就非凡人物，但是因為居住在異地，有文化差距，比較難於被當地人接受，而社區中的華人也因為生活壓力，無暇去關懷那些努力奮進的藝術家。更令人感嘆的是因為他們遠居異鄉，在祖國社會也少人知其名。本人專研美術史，卻對許多旅外的華人藝術家所知甚寡。譬如水彩畫大師胡錫藩 (Jade Fon Woo)、現代主義畫家朱沅芷 (Yun Gee)、人像畫家謝榮光 (Wing Kwong Tse)、清教徒畫家陳蔭羆 (George Chann)、環保先驅藝術家鄭華明 (Wah Ming Chang)、藝術風箏畫家黃齊耀 (Tyrus Wong)、詩人畫家才女黃銀英 (Nanying Stella Wong)、畫壇隱者李錫章 (Chee Chin S. Cheung Lee)、「全盤西化」油畫家周廷旭 (Teng Hiok Chiu)、琺瑯壁畫絹印畫藝術家許漢超 (Hon-Chew Hee)、陶瓷藝術家兼作家黃玉雪 (Jade Snow Wong)、油畫家梁漢強 (James Leong)、攝影師陳錫麒 (Benjamen Chinn)、畫家李鴻德 (Jack Lee)、微雕藝術家王魯桓等等都不在我的知識領域內。所以當我拜讀楊芳芷女士的書稿時，一時感到非常震撼；這是第一次讀到這樣深入而且包含甚廣的採訪報導。

　　楊女士是加州灣區著名的記者，在《世界日報》服務多年，

有非常好的文筆和精密的思考，退休後仍努力著作。這部文集是
她多年努力成果的結晶。文中包括〈早期美國華裔藝術家的故
事〉、〈旅美華人藝術家的故事〉、〈過客〉，還有一篇有關葉
公超家族書畫收藏的背後故事。對藝術愛好者，尤其是關懷華人
文化與藝術的人是一部必讀的書。

高木森
2013 年 3 月 22 日於加州聖荷西

推薦序三

余翠雁
（前舊金山亞洲藝術博物館藝術委員；現任亞藝館文化
大使）

今年復活節前，楊芳芷女士寄來了《畫出新世界》的書稿，囑我作序。能得到這樣一個學習的機會，我欣然領命。

過去的三十多年中，在推廣沉浸式中文雙語教育及文博界工作草根化的我，得到不少傳媒的鼎力支持……工作勤奮出色的芳芷便是其中的一位。還記得，1999 年於舊金山亞洲藝術博物館展出來自中國三十九家博物館及考古所等在二十世紀下半葉的出土文物：「中國考古黃金時代」展，當時得到《世界日報》蘇民生社長的支持，芳芷與我以「每日一圖」的形式，連續在報上對該展覽作一個月的介紹，社區反映相當熱烈。當我翻閱書稿時，撲入眼簾的清新文字，書中豐富的資料及很多論述熟悉的人事：如我小時候的國畫老師歐豪年、於舍下進行採訪的曾佑和、1996 年「台北故宮博物院珍寶展」，舍下歡迎秦孝儀院長之招待會中的王魯桓，還有匡仲英、魏樂堂……等藝術家，以及葉公超家族捐贈亞洲藝術博物館書畫藏品的背後故事，展讀其間，無一不喚起一些過往的點點滴滴，實在備感親切。

1994 年通過芳芷的介紹，我認識了 Michael Brown 先生，對

其推廣早期美國亞裔藝術家所作出的努力及執著為之動容。自始之後，我的心中就多出了一份對美國亞裔藝術家的關注。

2009 年秋，美國華府 Smithsonian American Art Museum（或譯作：華盛頓特區美國藝術博物館）召開的國際學術會議：A Long and Tumultuous Relationship: East-West Interchanges in American Art（漫長而紛繁的關係：美國藝術中的東西方交流），已故華裔畫家張書旂之哲嗣，史丹福大學張少書教授的「張書旂及其藝術外交」報告，引起美術史學家之極大注意。報告中論及二十世紀風雲變幻的年代中，華裔畫家於東西文化碰撞中的認同與理解、離鄉背井在異國求存的艱難、創作上呈現的探索路程，及以前所未有的廣泛程度將中國畫帶給了各個階層的美國人，致縮短東西藝術隔閡的差距。這篇發言何嘗不是大多數美國的中國藝術家的縮影！

中國繪畫書法源遠流長，巨匠輩出，廣為國際美術史學家作系統性的研究。任教於英國牛津大學及美國史丹福大學的傑出中國美術史家蘇立文教授 (Prof. Michael Sullivan) 曾論斷：「二十世紀下半葉最重要的中國畫家中有很多生活在美國。」然則，長期以來，除張大千先生以外，僑居美國的中國藝術家之藝術活動和創作極少為史學家所看重，許多還幾乎被人淡忘。

芳芷的《畫出新世界》，通過採訪和細緻的描述闡發，讓我們對這些在美出生、或旅居美國、或是過客的藝術家有了具體可感的真實認識。這對如何認識美國的中國藝術家的特點及其發展歷史，都有重要的啟示意義。

我對美國的中國藝術家之認識十分淺薄。閱讀這部著作，

很受教益，既增長了知識，也促使自己重新考慮在這領域中新的
審視和研求。在這裡，衷心祝願《畫出新世界》的出版，能促進
及讓我們重新思考中國現代美術史上被過於忽略的美國中國畫藝
術家之獨特歷史經歷，好使中國繪畫史更進一步展露其固有的光
輝。

余翠雁 (Sally Yu Leung)
2013 年 3 月於舊金山金門橋畔

目 錄

緣 起

　　1993 年 1 月某一天，雖然自身不是藝術家、但在舊金山藝文界十分活躍、人稱「茅顧問」或「茅公」的茅承祖先生 (1923~2012)，碰到我就說，有一位老外，值得你訪問。他專門收藏華裔藝術家畫作，還寫了一本書……。於是，經由茅公推介，我採訪了白人藝術收藏家麥可・布朗 (Michael D. Brown)，在我服務的報社撰文介紹他的收藏，及他所寫的書《View from Asia 》：一本關於早期美國亞裔藝術家的簡介，其中華裔藝術家就占了二十位。

　　記者與採訪對象，很多時候一生中只有一次見面的機緣。我以為跟麥可的接觸，大概也會是「僅只一次」而已！

　　又是茅公！第一次訪問後沒隔多久，茅公說，麥可收藏有早期華裔畫家謝榮光 (Wing Kwong Tse) 作品「第一課」的複製品：中國抗日期間，海外僑胞踴躍捐款支持國民政府抗日，在美華裔藝術家也不例外。謝榮光將水彩作品「第一課」複製一百份義賣，所得捐助中華民國政府抗日。

　　我那時候想，這值得採訪。於是，再次約麥可訪問。那一陣子，每天大概忙於「突發」或有時間性的新聞採訪，屬於「靜態」性的訪問暫時壓後，一天過一天，對麥可的訪問，都沒空

寫。而他每隔一個禮拜或十幾天，都會在我電話機留話：「如果訪問見報，請寄一份剪報給我……。」我沒有回話，因為沒寫，無報可寄。如此這般過了三個月，覺得不能再拖了，才認真地寫了三千多字的專訪稿，寄《世界週刊》登出。

然後，不時在舊金山華人畫家舉辦展覽的場合裡看到麥可——常常是唯一的老外身影。我們有了更多的談話機會，聽多了他探訪早期華裔藝術家充滿人情趣味的故事，也聽他抱怨「你們華人根本不重視華裔藝術家……；你們的華僑歷史學家只知道早期華人移民開餐館、開洗衣店、當鐵路工人，不知道有藝術家……」等諸如此類的話語。

1994 年 4 月，麥可經醫生診斷，發現脖子上有「轉移性的癌」（至於「原發性的癌」在哪裡，始終沒查出來）。進行了三十多次的電療，體重驟減六十多磅。他非常沮喪、消沉。可是聽到日本畫家 Matsusaburo George Hibi 的女兒來電話說，願意割讓父親的畫作時，他從床上一躍而起，驅車趕去拿畫作，唯恐去晚了人家變卦。事後又跟我說，如果他病重不治，他要把自己已有的一幅 Hibi 的畫作，加上新買的這幅，一起無條件送給畫家的女兒永久收藏，免得畫作分散流落在外。

想到癌症病人最需要有「堅強的求生意志」，而藝術是麥可的「最愛」，又聽過無數次他探訪早期華裔藝術家的故事，辛酸與歡樂兼具，且是珍貴的「口述歷史」，精彩無比，值得記錄下來。於是，我跟他說：「讓我們合作來撰寫早期美國華裔藝術家的系列報導吧！」而後專文在台北的《雄獅美術》月

刊連載。

這就是這本書《畫出新世界—美國華人藝術家》的「緣起」！

本書分成三大部分：

輯一：「早期美國華裔藝術家」，共探訪十六人。早期美國華裔藝術家當然不只這十六位，但這些是我們「上窮碧落下黃泉」才找到的資料，或訪問到畫家本人或家屬。他們或是在美出生，再回中國受教育，或是在中國出生，然年紀很小就來美、最後而成就為不凡的藝術家。

輯二：「旅美華人藝術家」，受訪的藝術家都先在自己的國家成名，且在藝壇占有一席之位，然後才旅居美國多年的專業藝術家。

輯三：「過客」，雖不是長期居美，但來美架起東、西方文化交流橋樑不遺餘力的藝術家。本書中介紹歐豪年、李奇茂及劉興欽三位藝術家。其中，歐豪年教授大手筆慷慨贈畫印第安納波里斯大學，因而設有「歐豪年美術館」，對美國社會人士了解中華文化，將有長遠的影響。

書中最後的「特別報導：葉公超家族書畫收藏的背後故事」這一篇，令筆者在撰寫時特別感動和感傷。它道盡一個世代追求至美藝術的家族，選擇將全部珍貴書畫，悉數贈予舊金山亞洲藝術博物館永久典藏。

本書所寫的華人藝術家，不論是在美出生、或旅居美國、或是過客，他們在藝術創作生涯中，都有一個共同特點：即「開

風氣之先」，「在美國畫出新世界」！

——楊芳芷於舊金山，**2012 年 12 月**

輯一：早期美國華裔藝術家的故事

麥可·布朗 (1947~)
——藝術收藏界的唐吉訶德

（麥可·布朗提供）

談起早期美國亞裔移民畫家的作品與生平，大概沒有人比藝術收藏家麥可‧布朗 (Michael D. Brown) 有更深入的了解了。他是當今擁有早期亞裔美國藝術家 1920 年至 1965 年之間畫作最多、範圍最廣的收藏家。他收藏對象包括有華裔、日裔及菲律賓裔作品。

1947 年 4 月出生在紐約上州的布朗，二十歲時來舊金山訪友，深為金山灣區絕美景色及宜人氣候所吸引。更重要的一點是，當時舊金山正是 60 年代「嬉痞」崛起的「聖地」，眾多年輕人反抗傳統、反戰、主張和平及回歸大自然的理念，深獲他心。他因此留下來定居迄今。

布朗年少時就喜愛藝術品。大學主修歷史，出校門後以經營亞洲民俗工藝品為生，到過尼泊爾、印度及香港等地。這是他跟「東方」之間最早的聯繫，也為他日後為什麼會以亞裔美國藝術家作品作為收藏對象，結下了某些因緣。

為什麼會把收藏重點限在早期亞裔藝術家的作品？根據布朗的解釋，第一代來自中國、日本及菲律賓的藝術家，把豐富的亞洲文化傳統帶到加州。以華裔畫家為例，1870 年代華人移民大量來美，不同於一般投入淘金或築路的苦工，少數頗具才華的藝術家，先在中國接受傳統的國畫訓練，移民美國後，又分別進入藝術學校，接受全然不同的西方作畫技巧；另有些出生在美國華裔移民家庭的藝術家，先接受了西畫訓練，而後回過頭來學習中國文化。不論「先東後西」或「先西後東」，這些華裔藝術家日後的創作，融合了東西方文化的特質及表現方式，成為加州傳統藝術品中最具特色的部分。

為了廣泛收集畫作，尋求畫源，布朗曾經花了將近五年時間走遍加州、新英格蘭州及夏威夷等地，尋訪畫家或他們的親友。因此，他的收藏品，90% 以上直接由畫家手上、或他們親友處購得。

對於他的收藏品，布朗承認，由於他要求特定畫家、特定時期的作品，不免有「侷限性」。例如，某位畫家幾十幅作品中，也許他只看中三、五幅；另一位畫家他費了九牛二虎之力，也許只找到一、二幅作品。這時候別無選擇，只有照單全收了。但他相信，即便在這種情況下，屬於這個領域的藝術收藏品，他所收藏的豐富度，至目前為止，應該無人出乎其右。

布朗總共收藏有二十多位華裔畫家的作品，因為收藏畫作而有了探訪畫家的念頭。他第一位探訪的華裔藝術家是 1915 年出生、1992 年去世、居住在南加州的水彩畫家李鴻德 (Jack Lee)。布朗收藏有他一幅以舊金山一家寺廟為主題、於 1940 年完成的水彩畫。

因為探訪而建立深厚交情的是居住在舊金山、於 1993 年 1 月過世的人像畫家謝榮光。謝榮光的水彩畫作品，在 30 年代廣為當時銀行家、律師及社會各界名流所收藏。

布朗認識謝榮光時，這位九十歲的老畫家已經是住在舊金山一家療養院十多年的癱瘓病人了。布朗每月造訪老人一次，帶去書報讀給老人聽，漸漸地，老畫家把塵封數十年在心底的往事，點點滴滴地告訴布朗。例如：他一生結婚五次、他父親是舊金山基督教長老會的牧師，因為反對他學藝術，父子決裂數十年後，才重拾親情和好。

1931 年，就像很多海外愛國華僑一樣，謝榮光為了響應中華

民國政府抗日戰爭，他將一幅題名為「第一課」的作品，複製一萬份，其中畫家親自簽名一百份，有兩幅分別贈送蔣夫人宋美齡女士及美國羅斯福總統夫人，複製品全部義賣，所得款項捐贈中國政府。這是謝榮光一生所有作品中，唯一有複製品的畫作，布朗目前擁有其中兩幅，雖是複製品，仍然珍貴。(註：2009 年 12 月，他將其中一幅贈送給我，作為聖誕禮物。)

有時候，布朗不是很喜歡某一幅畫，唯因畫家去世了，他擔心畫家家屬不懂或不重視，還是出資購下，免得畫作流失。相反的情況是，他看上了某一幅畫，持有者通常是畫家的家屬或親友，卻不願割愛。理由是，他們擁有這幅畫已經數十年了，有感情。遇到這種情況，布朗很有耐心，每隔一陣子就打電話去問，看看人家是否改變心意。

有幅日本畫家 Matsusaburo George Hibi 於 1928 年至 1930 年間完成的油畫，題名「翼」，一直由畫家女兒收藏。布朗喜愛不已，連著四年，每隔一陣子，他就打電話詢問，看看人家是否願意割愛。1995 年初的某一天，畫家女兒終於來電話表示願意出讓。當時布朗正生著一場不算小的病，接到電話後，沒等一秒鐘，立刻從床上跳起，驅車前往拿畫。他說：「我必須在畫家女兒改變心意前買到這幅畫。」

布朗個性坦率敏感。因為當時病體未癒，這幅畫到手後幾天邀筆者參觀時，他說：「在這個時候得到這幅畫，我覺得有點罪惡感(guilty)。萬一我健康不好，我一定要把 Hibi 先生的兩幅畫（他原先已收藏另一幅）免費無條件的送還給他的家人永久保藏，免得畫作分散流失。」

收藏藝術品過程中，挫折固然不少，樂趣卻是更多。布朗說，

每當他找到一幅畫，就像發現一件被埋沒的寶藏，真叫人雀躍。

另外，作品本身有時候就「訴說」了故事。布朗有兩幅油畫，其中一幅是華裔畫家朱沅芷的作品；另一幅是日裔畫家 Miki Hayakawa 的畫作。兩幅作品以同一位黑人為模特兒，日裔畫家這幅畫作內容還包括了正在作畫的另一畫家背影，顯見當時大家同聚一堂作畫，印證了「藝術無國界」的說法。

近年來，美國少數族裔積極進行有關他們先人移民文化的尋根工作。布朗的收藏也逐漸引起博物館及一些藝術單位的重視，有些單位曾向他借出收藏品展覽。由日裔美國人主辦的一項有關二次大戰時被關在集中營的日裔美國藝術家作品展，多年前在全美巡迴展出，其中有四幅是布朗的收藏品。

多次聽到布朗先生說，中國人目前還不重視第一代華裔藝術家的貢獻。他以舊金山的「美生堡」(Fort Mason) 為例，裡面設有非洲裔、墨裔等美國人藝術博物館，唯獨不見華裔或其他亞裔的藝術館。他說，雖然目前在美年輕一代的亞裔藝術家逐漸在畫壇上嶄露頭角，但「在看到雄偉大廈的同時，別忘了當初奠基者的艱辛」。

1939 年 10 月，美國著名的抽象派畫家萊特 (Stanton Macdonald-Wright) 曾在《加州藝術與建築》雜誌 (*California Arts Architecture*) 撰文讚揚加州早期華裔藝術家的貢獻與影響。他在專文中強調，透過這些華裔畫家東方的背景，以及宏觀的視野，使得與他們同聚一堂的美國藝術家們，無形中受到影響。華裔畫家們在以西畫為主的創作中，顯現了東方的哲學思想。因此，萊特認為，美國社會應該感謝這批將精緻東方文化帶入這塊土地的華裔藝術拓荒者。

如今距離萊特發表那篇專文已七十年了，當年他文章中提到的傑出畫家，如曾景文 (Dong Kingman)、胡錫藩 (Jade Fon Woo)、陳覺真 (George Chan)、陸錫麒 (Keye Luke)、李錫章 (Chee Chin S. Cheung Lee)、陳蔭羆 (George Chann)、謝榮光 (Wing Kwong Tse) ……等，都已經作古。由於他們作畫時，多數只簽有英文姓名，少有中文名字，如今，有些華裔藝術家的中文姓名，很難查考。

　　更遺憾的是，在現今有關華人移民歷史社團所保存的檔案或資料中，很少有關於早期華人藝術家的生平事蹟史料。筆者與布朗先生因緣相識，個人感動於他對藝術的熱愛，以及對華裔藝術家的高度尊敬，加上我們手中握有部分畫家本人或他們親友的第一手「口述歷史」的珍貴資料，合作撰文公開，似乎責無旁貸。我們希望讓一代又一代的海內外中國人、包括美國人能夠明瞭：很久很久以前，有一批十分傑出的華人藝術家，他們將中國哲學思想帶入了美國，豐富了美國的文化……。

<div align="right">

——楊芳芷作，《雄獅美術》第 283 期，1994 年 9 月

2013 年元月 6 日補作

</div>

（註：麥可‧布朗是最早關注早期亞裔藝術家對加州文化貢獻的西方人。他在收藏早期亞裔藝術家作品期間，也走訪當時年事已高、逐漸凋零的藝術家時，曾留下極為珍貴的口述歷史，並在 1992 年自資出版一本早期亞裔藝術家的畫冊：《View from Asian California》，其中訪問並蒐集了近二十位華裔畫家和他們的作品。2000 年 1 月 22 日，美國華人歷史學會 (The Chinese historical Society of America) 特頒贈「傑出先驅獎」給予布朗先生，感謝他對研究早期華裔藝術家所作的卓越貢獻。）

曾景文 (1911 ~ 2000)
——水彩畫世界中的巨匠

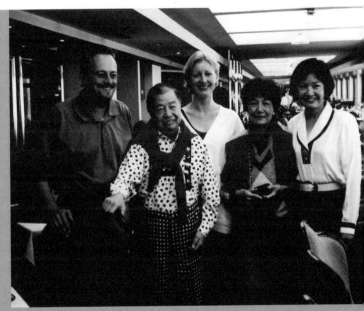

1994 年 10 月，曾景文（左二）和妻子郭鏡秋（右二）前來舊金
山探訪親友。左一為藝術收藏家麥可・布朗，右一為楊芳芷。
（楊芳芷提供）

「我理想的媒介就是水彩畫。當我作畫時，我一心一意要畫出一個最簡單、最自由、最無拘無束的主題」

——曾景文

「你不可能以繪畫為生，回去跟你的父親學做生意吧！」十四歲時，他在香港的繪畫啟蒙老師這樣對他說。

「我不認為你會成為一個藝術家，你最好回去做你餐館的生意吧！」二十出頭，美國加州屋崙（Oakland）一所藝術學校的校長也這樣告訴他。

2000 年 5 月 13 日在紐約病逝的水彩畫家曾景文（Dong Kingman），不但讓他一生中最重要的兩位老師跌破眼鏡，名列世界級的藝術家。他的啟蒙老師後來還「師徒易位」，曾是他在哥倫比亞大學授課時的學生。

曾景文的父親曾傳輝十四歲時由廣東來美謀生，在芝加哥親戚家的洗衣店工作，後遷居加州屋崙，再回廣東娶親。1911 年 3 月 31 日，曾景文就在屋崙出生。五歲時，他隨父親及家人返回香港定居。剛回香港時，他父親忙著開男用服飾店做生意，也沒送他進學校，他就跟著大他六歲的哥哥在街頭遊蕩，要不就在父親店門口的人行道上用粉筆畫貓啊、狗啊，也不在乎路人圍觀。

有一回在街頭閒蕩，他看見一家百貨店櫥窗內一本封面有隻黃老虎的書，撩起了他更小時候的記憶：四歲時，媽媽曾帶他到舊金山看世界博覽會，一隻金黃色毛的小貓跟著他在腳踝磨磨蹭蹭，那種溫馨的感受，觸動著他的心靈，以至這隻貓的形象，長久留駐在他心中。

貓虎同科，外形相似。看到這本有隻黃老虎封面的書，曾景文當時就想：「我一定要學會畫出一隻老虎應有的樣子，特別是像這隻有黑色條紋的老虎。」他很想要這本書，但是爸爸不給錢，大哭耍賴都不管用。第二天，他偷了五毛錢去買書。事後雖被痛打一頓，但他父親看他畫的老虎唯妙唯肖，就拿去裝框掛在牆上，並且逢人就說：「這是我兒子畫的。」從那時候起，他成為六兄弟姊妹中最得寵的一個。也就是因這本書「教」他如何作畫，1991 年，他出版的自傳書名就叫：《畫黃老虎──曾景文》(Paint the Yellow Tiger -Dong Kingman)。

　　九歲時，父親送他進私塾，學毛筆字、文言文及國畫。上學第一天，老師問他名字及長大後想做什麼？他答說，在家的小名是「茂周」，將來要作畫。於是，老師給他起了個學名「景文」。意思是：作畫有「景物」，而中國人講究「詩、書、畫」一體，詩書就是「文」。他的英文姓名：「Dong Kingman」就是根據「曾景文」的粵語發音而來的。根據西方人寫姓名的習慣，姓在後，名在前。他因水彩畫揚名世界後，洋人都尊稱他為：「Mr. Kingman」。曾景文說，如果稱呼他英文名字，他希望人家叫他：「Mr. Kingman」，而不是「Mr. Dong」。

　　曾景文十四歲時，他父親送他到嶺南大學設在香港的附屬學校受正規教育。那時，他的老師司徒衛是位剛從巴黎深造回來的年輕藝術家，也受過國畫訓練，兼具國畫與西畫的技巧與理念。他常帶曾景文等三、兩位學生到校外寫生，教授他們構圖、取景、光線、風向及陰影等繪畫技巧。

　　有一次，司徒衛老師單獨帶著曾景文到外面寫生。他告訴曾

景文說：「我可以教你繪畫的技巧，但作為一個真正的藝術家，除了繪畫技巧外，作品還必須顯示它的『美感』與『靈性』，這就要靠你自己了。」他要曾景文牢牢記住這一點。

然而有一天，司徒衛老師拉著曾景文的手，很嚴肅地對他說：「你不可能以繪畫為生，回去跟你父親學做生意吧！」聽了老師這番話，他當時難過得幾乎要哭出來。不過，仍然很堅定地告訴老師說：「我要做藝術家，我將來一定會是個藝術家。」曾景文成名後，曾應邀在哥倫比亞大學建築系教授繪畫，司徒衛是他班上的註冊學生。曾景文說，他當時再看老師的畫，也不覺得像他小時候的感覺那麼好。也許是他自己進步了，也許是他老師的作品水準一直停滯不進。

曾景文跟著家人在香港住了十三年。十八歲時，父親生意失敗，要他們回美國謀生。1929 年 4 月 26 日，曾景文和他妻子（用他姊姊在美國的出生紙，冒名頂替來美）、媽媽及弟弟四人，搭乘「葛蘭總統號」郵輪抵達舊金山。當時「排華法案」仍未廢除，他們像其他的華人移民一樣，先被送到「天使島」移民局拘留所等候審訊。兩個月後，家人包括拿冒用證件的妻子都獲准上岸，除了他——一位在美國出生、真正具有美國公民身分的華裔美國人卻被留下，等候更進一步的審查。

雖然在天使島拘留所只比家人多待了兩天才獲准上岸，但單獨被留置在原來可以容納三、四百人的「牢房」內的恐怖經驗，使他首次思考到「人生目標」這一問題。當時，他誓言，如果重獲自由，能在像美國這樣自由的國度工作，他會把握每一分鐘時間努力工作，即使將來成不了偉大的藝術家（他有信心做到），

也很可能做到公司主管、銀行家或什麼的。

　　再度返美後，攜家帶眷，生活十分困頓。曾景文當時英語能力有限，最初幾年做過的工作包括：在哥哥的車衣廠當剪裁師、餐館洗碗、及在一位保險經紀家當住家傭人。但儘管生活艱難，除了在車衣廠每天工作十四小時，實在沒有精力作畫外，他不曾放下畫筆。在餐館打工期間，每天也是工作十四小時，只能賺到一塊錢。後來，老闆要賣餐館，他和大廚各出 75 元頂下了餐館，成為「半個」老闆之後，才能利用空檔進了屋崙的「福斯摩根藝術學校」(Fox Morgan Arts School) 學油畫。然而，上課四個星期後，校長福斯先生對曾景文說：「我不認為你會成為一個藝術家，你最好回去做你餐館的生意吧！」

　　又來了！「不可能成為藝術家？」以前司徒衛老師說，現在福斯先生也這麼說。曾景文想起，司徒衛老師說過：「作為一個藝術家，必須具備一種慧根。」他確信他有這個條件。他回想，在香港私塾上學時，他多麼喜歡學書法、畫花鳥竹等。對了，這些才是他的本能，他的中國傳統。於是，他改以國畫技巧畫水彩畫，福斯先生看了他的水彩畫作品後改變想法，認為他的作品確實「有東西」。這以後，曾景文沒有再畫油畫。

　　1931 年，餐館因大廚要走，只好關閉。曾景文到舊金山一位白人保險經紀家當傭人，每星期工作六天半，他利用星期天上午僅有的自由時間，到金門大橋、中國城等地方畫街景。1936 年 4 月，他累積了二十幅畫，與另一位女畫家在舊金山的藝術中心畫廊 (Art Center Gallery) 舉行聯合畫展。曾景文的水彩畫頗獲好評，《舊金山新聞》藝術欄有關他作品的評語是：「這個中國小夥子

有獨樹一幟的表現方式」。

這次展覽，為曾景文開拓了成為終身藝術家的大門。當年 11
月，他榮獲舊金山藝術協會頒贈冠軍獎；第二年，水彩畫年展給
他榮譽貴賓獎，其他團體機構也紛紛邀他參展，甚至遠赴巴黎參
加 WPA(Works Progress Administration) 的展覽。

1930 年代，美國經濟大蕭條期間，政府為了支助藝術家生
活，特別設立 WPA，給藝術家生活費用，讓他們得以繼續作畫，
每月只要交給公家機構一、二幅作品，或者為公共設施作壁畫等。
曾景文也是受聘的畫家之一，這使他首次有機會不必靠打工謀
生，而能成為「全職」的藝術家，全心投入創作。這段時期，他
創作頗豐，作品售價也漸漸高升。有一回，藝術收藏家威廉‧佳
士得 (William Jerstel) 看上他一幅畫，曾景文要價 35 元，佳士得
先生說：「你應該要高些！」結果他買了兩幅沒裝框的畫，一共
付了 80 元。

曾景文的藝術生涯漸入坦途，但獲得 1942 年至 1943 年兩年的
「古根漢」獎助金 (Guggenheim Fellowship)，才是他生命中的轉捩
點。這項獎助金使他有財力能旅行全美，拓展畫作視野，並往藝術
中心的紐約發展，有機會過著「波西米亞人」的生活方式，與各方
藝文界人士交往，為他日後成為世界級的藝術家奠定基礎。

1945 年，曾景文雖被徵召在華府的 OSS(Office of Strategic
Services) 服役，卻是他繪畫生涯中相當豐收的一年：舊金山的迪
揚博物館、紐約的中城畫廊 (Midtown Gallery)，分別為他舉辦個
展。因為畫展十分成功，中城畫廊主人答應每年為他舉辦一次展
覽。自此之後，他走上了藝術平坦大道，名望日升，各種榮譽獎

水彩畫家曾景文的作品「舊金山中國城」。（麥可‧布朗提供）

項接踵而來，作品為紐約大都會博物館、現代藝術館、威特尼博物館、舊金山迪揚博物館等世界各大博物館、畫廊及名人所收藏。他為紐約慶祝自由女神一百週年所畫海報原作，為西班牙國王卡羅斯私人收藏。另一幅慶祝 Mount Rushmore（南達科大州四位總統雕像）五十週年紀念的作品，曾被選為郵票圖案發行。

　　自從 1936 年，他的水彩畫第一次得到舊金山藝術協會的首獎後，到 1991 年，他榮獲的重要獎項及名人頭銜，總計五、六十種，其中包括他在 1948 年 4 月 15 日入選為象徵美國畫家最高榮譽身階的「the National Academy of Design」院士。他也是美國水彩畫會、加州水彩畫會的會員。

　　曾景文的作品內容，絕大多數以城市街景、建築（尤其教堂）或風景為主。他一生沒畫過女性人體模特兒，也不喜歡畫人像。

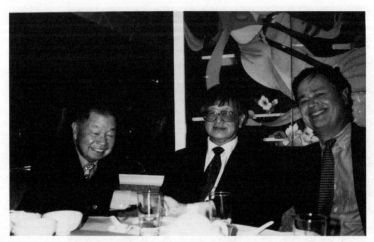

曾景文（左）1995 年訪舊金山，與舊金山迪揚博物館館長哈利‧帕克（右）
見面。中為曾景文兒子曾國仲。（楊芳芷攝）

不過，有時候「人在江湖，身不由己」，他曾為演藝界大明星法
蘭克辛納屈、卻爾頓希斯頓作畫像。這兩位大明星自己也作畫、
懂畫。法蘭克辛納屈收藏了不少曾景文的畫。他與他們後來都成
為好朋友，曾景文拍攝一個長八分鐘的自傳紀錄片「Hong Kong
Dong」，就是由卻爾頓希斯頓作旁白。

　　早期，很多畫家不願畫水彩畫。因為水彩畫不容易掌握，下
筆後幾乎沒有修改的餘地。曾景文的書法及國畫訓練有助他運筆
自如，但他的水彩畫純粹是西方式的，表面看來似乎是寫實，但
細瞧作品構圖，隱含抽象意境。1937 年 11 月 14 日《舊金山紀事
報》的藝評指出：「曾景文的作品，真正表現了個人色彩。他的
作品線條乾淨俐落，有如中國書法，但並不一昧仿造。他知道仿
造國畫方式將無法在現代西方世界立足。」曾景文自己也認為，

學習國畫必須懂得抽象概念，他知道如何應用抽象方式表現在繪畫上，他的作品不全然是寫實。

1950 年代，美國畫壇捲起「抽象派旋風」，當時，十之八九的畫家改變畫風，紛紛走向抽象派，沒跟上「流行」腳步的藝術家則被視為落伍過時。曾景文不以為然，他堅守一生的理念：做一個「誠實、純樸」的藝術家，畫他想畫的。他曾應迪士尼公司及華納電影公司邀請，為一些電影作片頭設計，不過，感覺沒那麼好，因為他認為自己不是「畫匠」。

除了作畫外，曾景文曾在哥倫比亞大學、紐約韓特學院 (Hunter College) 及一些水彩畫室教畫。根據多年教學經驗，他給學生的忠告是：「到藝術學校學習作畫技巧及如何使用工具，然後回家去畫，畫到自己發現藝術是怎麼回事時為止。」

曾景文結婚兩次。第一任妻子黃淑雲於 1954 年病故，當時他在美國務院一項文化交流計畫下，正在遠東旅行演講及舉行畫展，接到惡耗匆匆趕回舊金山奔喪。他與第一任妻子育有兩子；第二任妻子郭鏡秋是位作家，旅居倫敦多年，當過記者，並曾將老舍的著作翻譯成英文出版。

1942 年曾景文隻身先赴紐約發展，並從此定居下來，直到他 2000 年 5 月去世，在紐約居住逾半世紀。他是當地藝文界的名人，在他住家附近一家名為：「Stage Door Deli」的咖啡館，店內有一角落稱為「曾景文角」(Dong Kingman Corner)，有他的專設座位，牆上則掛著他的畫。這一天訪問他時，客人眾多，曾景文的專屬座位被占，我們只好選靠窗的位子坐，看到進出來往的顧客，幾乎沒有人不認識畫家，每個人都很尊敬地跟他打招呼，稱他：

「景文先生」(Mr. Kingman)。畢竟，他光顧這家咖啡館已有三十年歷史了。

四十多年前，他第一次到紐約租公寓時，因為種族歧視被管理員拒租；但也在同一天，他獲得素昧平生的美國藝術界人士的協助，找到了租價合理、管理員親切的一個住處。曾景文說，在他漫長的藝術生涯奮鬥過程中，沒有遭遇到種族歧視。此外，他也認為，早期華裔藝術家，在美國畫壇確實起了某種程度的影響。

1954年，他首次赴台灣展覽演講，受到藝文界人士的熱忱歡迎，讓他充分感受到「遊子歸鄉」的溫馨，久久不能忘懷；1988年，他再訪台灣，日月潭、花蓮景觀固然令他印象深刻，但他最喜歡的還是待在台北市鬧區，畫都市景觀及觀察形形色色的人來人往；大陸方面，1981年，他是第一位以「美國畫家」身分獲邀前往北京舉行畫展的藝術家，之後又去了十次，桂林山水、長城風光及西湖美景等，都是他畫筆捕捉的對象。

回首走過來時路，曾景文認為自己很幸運，能夠從事他喜愛的藝術工作。他說，走「對」路，「幸運之神」終究會來眷顧的。當他很辛苦的完成一幅他理想中的水彩畫時，就是他最快樂的時光。

——麥可・布朗、楊芳芷作
原載《雄獅美術》第 286 期，1994 年 10 月

胡錫藩 (1911~1983)
——水彩畫大師

「最好的教師是：大自然。學習用你的眼睛觀察，你所需
要的東西就在你眼前……」

——胡錫藩

近百年來，距舊金山南方 120 哩的蒙特瑞半島卡邁爾附近、
臨太平洋海濱的愛思洛瑪 (Asilomar)，一直是全世界教育、
科學、醫生、宗教團體等各界專業人士的聚會之所，華裔水彩畫
家胡錫藩 (Jade Fon Woo) 於 1962 年創設的水彩畫室，也在其中。
每年春、秋季招生。雖然胡錫藩已於 1983 年去世，但之後二十
年間，慕名前來畫室作短期進修的藝術家，還是擠滿了教室，一
如大師生前。

　　1911 年 9 月 7 日生於北加州聖荷西的胡錫藩，小時候家裡因
故遷往亞利桑納州的 Winslow 和 Flagstaff 小鎮。他在那裡成長受
教育，就讀北亞利桑納大學。青少年時期，胡錫藩在叔叔開設的
餐館當跑堂，因為太窮了，餐館連給客人點菜的餐單、結帳的紙
張都沒有。他必須靠記憶記下每位客人點的菜，以便通知廚房；
還要以心算結算顧客的帳單。胡錫藩因此訓練出終身都有絕佳的
記憶力。另外，也由於在餐館工作，使他日後成為一位美食家。
他曾經說過，在他心目中：「愛、水彩畫與中國美食，是無分軒
輕的。」

　　胡錫藩學畫頗具戲劇性。當他在叔叔的餐館當跑堂時，碰到
一位美國著名的牛仔畫家。這位牛仔畫家看到胡錫藩所畫的素描
時，特別叫他到餐館後面，指著不遠處的一個馬房說：「看，陽
光灑在馬房上，顯現了有光線和陰影的不同之處。你所需要學習

的是，用最自然的方式將它畫出。」這就是胡錫藩學畫的「第一課」。不過，後來他曾跟他的長期工作夥伴兼紅粉知己潘黛拉說，當那位牛仔畫家拉他到餐館後面指著馬房時，他原先以為畫家會說他的素描就像那堆馬糞一樣，「不值得一顧」呢！

居住在 Flagstaff 期間，胡錫藩進入北亞利桑納大學就讀，後來又到洛杉磯的奧蒂斯藝術學院 (Otis Art Institute) 進修。1930 年代經濟大蕭條時期，社會失業情況嚴重。胡錫藩與其他藝術家一樣，為 WPA(Works Progress Administration) 工作了一陣子。這是羅斯福總統為安定作家、畫家等藝術家生活特別提供的工作機會。胡錫藩替好萊塢的電影公司做布景設計等工作，但後來，好萊塢發生罷工，他就回舊金山，並定居下來。以後成為美國水彩畫協會 (American Watercolor Society)、西方藝術家協會 (The Society Of Western Artists)、及加州水彩畫協會 (California Watercolor Society) 的會員。

胡錫藩曾在舊金山中國城一家當時算是十分高級、由華人經營的夜總會「紫禁城」(Forbidden City Night Club) 當節目主持人兼歌手，但嚴重的過敏疾病使他不得不辭掉這份兼差。也因為對油畫顏料過敏，胡錫藩一生中很少畫油畫，99% 以上的作品為水彩畫。

大概當時作為「專業畫家」很難養家活口，胡錫藩一度在加州灣區屋崙 (Oakland) 開一家中國餐館，午餐的生意還不錯，晚餐就不行，後來就關掉了。也差不多在同一期間，胡錫藩認識了另一位傑出的華裔水彩畫家曾景文 (Dong Kingman)。

早期，舊金山中國城有一間蠟像館（據說，館址是位於都板

街與加尼福尼亞街現在的「麥當勞」），所有蠟像由香港訂製，運到舊金山後發現蠟像的臉是綠色的。主辦單位不能接受，就邀請胡錫藩專程到香港查看怎麼回事？胡錫藩認為製作蠟像的人配色錯誤，才造成蠟像膚色不對。至於當年那些蠟像所代表的人物是誰？以及蠟像館關閉後，蠟像的下落，如今都無從查詢。

除了自身作畫外，胡錫藩在加州快樂山 (Pleasant Hill) 的迪布洛谷學院 (Diablo Valley College)、阿拉米達縣、及柯爾瑪地區的成人教育班，教了三十年的畫。他的畫室永遠擠滿了學生，因為學生太多，自己作畫的時間相對就減少了。胡錫藩也自認為，教畫將是他一生可以作得最好的工作。1962 年，他在加州景色絕美的卡邁爾附近的愛思洛瑪 (Asilomar) 創設了「水彩畫室」(Jade Fon A.W.S. Watercolor Workshops)，每年春假及夏季開課，每期五天或十天，全年學生大約兩、三百人。除了他自己教畫外，也聘請其他知名藝術家前來授課。例如，水彩畫家曾景文就曾在這裡教過。前來短期進修的學生，多數本身是已有相當基礎的畫家。

胡錫藩的繪畫課多半排在星期六。多數時候他帶領學生到室外寫生，每次人數超過五十人。因此必須找景色優美，適合繪畫、地方寬敞、能夠停車、還要有衛生設備的場所。所以，每一次室外寫生，一行浩浩蕩蕩，陣容十分壯觀。

他為追求藝術表現完美，永遠不惜工本。例如，一定使用最好的紙張、最好的摺疊畫架、最好的顏料等。

胡錫藩教畫時，總是傾囊相授，從不「留一手」。相對的，他對學生要求嚴格。那些「欠缺虛心、自以為是」或粗魯無禮的學生，他會不客氣地將他們趕出教室；至於認真學習的學生，則

可以從他每一堂課中，學習到很多的作畫技巧與理念，受益匪淺。

　　他留下的筆記中寫著：「我們畫室很能吸引人，其中有一因素是，學生及教師之間喜歡互相觀摩，看別人如何下筆、作畫過程以及如何完成……」他說，身為一位繪畫教師，他不教學生「意識型態」；他也告訴學生，作畫時千萬不要被「顏色」主宰。

　　他很多學生都不只上一期課。本身也是水彩畫教師的珍・霍斯特德 (Jane Hofstetter) 從 1972 年到 1983 年十年間，胡錫藩去世前的每年夏天，她都風雨無阻地到畫室上課，吸收新知。她說，大師教課很實際管用。學生每次上課，都有斬獲。

　　雖然出生在美國，且專長於以西畫技巧為主的水彩畫，胡錫藩仍學習中國文化和練習書法，這使得他的水彩畫在潑灑方面更為精確無誤。在他後期的水彩畫作品中，有很多幅的取材回歸到類似國畫的樹木、景觀等，主題意境更彰顯了充滿東方哲學強調的「中庸之道」。他教導學生如何使用國畫的技巧，也十分推崇國畫的藝術，但因為從未正式拜師學習國畫，所以也不承認自己是位國畫老師。

　　胡錫藩極其喜愛大自然。他從縝密的觀察和記錄大自然現象中，得到創作靈感，動物、棲息在樹枝上的小鳥、海鷗、鴨子、鵝……等等，都是他作品中捕捉的對象。金山灣區舉世聞名的絕美景觀，令他百畫不厭。他曾無數次地站在舊金山海特街的最高處朝下看，將臨海灣的金山市景、海灣中的犯人島等景物納入畫紙上。然而有一天，他站在海特街頭同一地點上，卻突然覺得沒有創作的靈感。他說：「我再也不能在這裡畫了。」這一離開，足足有六年，他不曾再到這個地方來。

胡錫藩的水彩作品中，有不少以「船」為主題。他每幅畫的「船」，都十分生動傳神。說來諷刺，因為暈船，他這一生中最怕坐船。有一次到東岸麻州旅行，應朋友之邀坐船去捕龍蝦或螃蟹。事後他說，這是他一生中最「難過」的一次旅行。

他也有不少以「海岸邊景觀」為主題的作品，但是都從「岸上」的角度畫，從來沒有從「船上」的角度畫。

他也不畫抽象畫。不過，他認為，懂得抽象理論是畫好一幅畫的基礎。

寫過十多本藝術書籍、數百篇藝術專文的瑪莉凱洛·尼爾蓀 (Mary Carroll Nelson) 女士，曾是胡錫藩畫室的學生。她在大師去世兩年後，以〈Jade Fon：大師級藝術家、大師級教師〉(Jade Fon：Master Artist Master Teacher) 為題，在《美國藝術家》雜誌撰文，推崇大師生前藝術造詣及畫作成就。

一本簡介加州知名畫家的書籍中，提到胡錫藩是位「深受東西方文化影響、具有代表性的水彩畫家」。

1983 年 10 月，胡錫藩獲得包括華裔水彩畫家曾景文等七位著名藝術家院士的連署，提名進入象徵美國畫家最高榮譽身階的國家設計學院 (The National Academy of Design Associate) 為院士，但申請提名才一個月，未等通過，胡錫藩因心臟病突發逝世。學院只給予尚生存在世的畫家「院士」榮銜，他卻等不及了，與此一藝術家最高榮譽擦身而過。

胡錫藩一生得過兩百多個大獎。其中最重要的有：1973 年以一幅「海灣早晨」(Morning On The Bay)，贏得 Franklin Mint Gallery of American Art 的金牌獎，獎金 5,000 美元；同年另一幅「午後陽光」

(Afternoon Sun) 榮獲加州博覽會的金牌獎，獎金 1,000 美元。其他大小獎項還有：1977 年以一幅「老朋友」得到 Rocky Mountain National-Foothills Center 獎；1966 年及 1969 年，兩次榮獲美國水彩畫協會的獎項；1983 年，再以一幅「午後海灣」(Bay Afternoon)，得到 Adirondacks National Exhibition of American Art 的 Leroy Urich 獎。另外，他還獲得八次加州博覽會的獎項、十二次阿拉米達縣博覽會的首獎；舊金山 Abercromble And Fitch Wildlife Paining Competition 的第一等獎；以及兩次加州水彩畫協會的獎項等。

1940 年 2 月，舊金山藝術協會 (San Francisco Art Association) 曾在舊金山美術館 (San Francisco Museum of Art) 舉辦第四屆水彩畫展，展出作品中有胡錫藩的「帕默拿山」(Pamona Hills)、曾景文的「白色教堂」(White Church)、李錫章的「冬日景觀」(Winter View) 等。胡錫藩的作品曾在加州博物館、舊金山迪揚博物館、洛杉磯博物館、以及美國水彩畫協會五次巡迴展展出。他在作品上的簽名，通常只是「Jade Fon」兩字，沒有落「Woo」姓。

胡錫藩的作品，多數由美國人收藏，華人對他的了解反而不多。事實上，他的藝術造詣與同時期的另一位華裔水彩畫家曾景文不相上下。但曾景文長期居住在人文薈萃的紐約，作品較容易受到藝術界的關注；胡錫藩一直居住美西，生前在美東的名氣就不若曾景文了。

胡錫藩於 1983 年 11 月 14 日因心臟病突發去世後，與他相知相愛二十多年的潘黛拉，接到很多學生弔唁的信件。有位學生寫著：他記得大師生前說過：「最好的教師是：大自然。學習用你的眼睛觀察，你所需要的東西就在你眼前……，顏色、明暗對

比等。繪畫就像作愛──你必須好整以暇，領悟它的快樂。」

　　胡錫藩生前最常提到的是，「藝術必須有愛」。他說：「我愛水彩畫，水彩畫愛我。繪畫給了我愉悅、刺激、恬靜與滿足。」

<div align="right">

──麥可・布朗 、楊芳芷作

原載《雄獅美術》第 283 期，1994 年 9 月

</div>

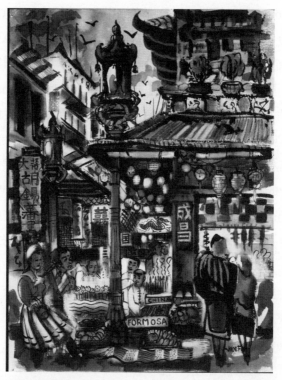

水彩畫家胡錫藩的作品：「舊金山中國城」。(麥可・布朗提供)

朱沅芷 (1906~1963)
——現代主義畫家

「對一個想在異國他鄉立足的東方畫家而言，只有兩條路可走：一是捨棄傳統，將自己的藝術創作『全盤西化』；或是將自己的東方傳統文化融入藝術之中。我選擇了後者。」

——朱沅芷

朱沅芷 (Yun Gee)，1906 年 2 月 22 日生於廣東開平縣。十五歲來美投靠父親之前，曾在家鄉跟隨一位朱姓老師學習國畫。他的第一幅作品是一幅關公像。他在 1925 年以前的作品，大部分是傳統國畫，但無一留存。

1921 年，朱沅芷十五歲時，前來舊金山依靠他開雜貨店的父親朱榮沅。按照當時法令規定，所有經由美國西岸入境的外國移民，都需先在舊金山海灣的天使島移民拘留所等候審訊，通過審訊者才可以入境，否則遣送回國。朱沅芷也不例外，進了天使島拘留所。他通過了審訊，得以合法身分上岸，與父親團聚。

1924 年 10 月，朱沅芷入學加州美術學校 (California School of Fine Arts，現為舊金山藝術學院 San Francisco Art Institute)，師從皮亞丘尼 (Gottardo Piazzone) 和歐菲德 (Otis Oldfield) 兩位畫家，學習素描和油畫。朱沅芷受這兩位老師的影響很大：皮亞丘尼引導朱沅芷接觸歐洲繪畫的新潮流；歐菲德是剛從巴黎回來的現代畫藝術家，從事立體派、野獸派以及共色主義等各種不同風格創作。朱沅芷從而接觸到現代主義活動，而且很快的使自己成為一個旗幟鮮明的現代主義畫家。

朱沅芷在加州美術學校的早期作品即充分顯露他早熟的天賦。他稱自己最早的繪畫時期為「抒情時期」，如今有案可查的

唯一作品是 1925 年所作的「基督教進行曲」。

　　1926 年，朱沅芷在舊金山設立「中華美術革命學校」(Chinese Revolutionary Artists Club)，教導華裔藝術家如何以西方繪畫技巧畫畫；同年，他並和歐菲德合作，在舊金山創辦「現代畫廊」(Avant Garde Modern Gallery)，主要用來展示年輕藝術家的作品。朱沅芷在這一年的 10 月舉行首次個展，畫展十分成功，展出的七十二幅作品，大半售出。他在這次展覽中，認識了穆哈 (Achille Murat) 親王夫婦，他們欣賞朱沅芷的藝術才華，鼓勵他到巴黎去發展。

　　朱沅芷於 1927 年赴現代藝術中心的巴黎，立刻沉醉在置身世界藝術中心氛圍的喜悅中。他日復一日流連於羅浮美術館名作前，覺得那兒的傑作在向他「傾訴」，說的既非中文，也非法文，而是一種超越時光的語文。館中的作品屬於全人類，無關種族或國籍。他說，一幅塞尚或顧貝 (Courbet) 的畫作，對他而言，如同他熟悉的國畫名作一般的親切，他體會到東、西方有極相似之處，相去並不遠；而當他穿梭在巴黎的大街小巷及古蹟聖地時，也不覺得身在異鄉，更忘記故鄉是在幾千里外的中國廣東。

　　在巴黎，朱沅芷生活如魚得水。他立下要融合東、西文化的目標。他發現，他的「知己」，不只是美術館內牆上的畫作，也在周遭找到了一些同情他、了解他、鼓勵他的友人。

　　經由穆哈親王夫婦的引介，朱沅芷很快就為巴黎畫壇所知。他結識沙蒙 (Andre' Salmon) 和皮耶・米勒等藝文界名流，並認識了畫廊經紀人安拔・沃亞。透過他們，朱沅芷很快在巴黎一展身手。1927 年 12 月，他在卡明畫廊 (Galerie Carmine) 舉行個展；

1928 年 4 月，在「藝術家畫廊」(Galerie Artistes et Artisans) 和「深夜畫廊」(Galerie Ferme'La Nuit) 相繼舉行個展；1929 年 2 月參加「獨立沙龍」的展出；同年 6 月，又在「Galerie Bernheim-Jeune」舉行個展。這時候，朱沅芷年方二十三，正意氣風發。

朱沅芷在巴黎最早期的一幅傑作「吹笛者」，是 1928 年創作的自畫像。此畫描繪他正吹奏著笛子，畫中的菸斗、摺扇和畫筆，分別說明了這位藝術家的愛好、文化背景和職業等。1928 年至西班牙的半年旅遊，更加速他創作風格的發展。他喜歡以簡單的用筆，隨意勾勒出卡通式的人物或動物，例如：早期的「有建築工人的舊金山街景」，和晚近的「萬神殿工人」。這類信手揮就的漫畫式人物或動物，可視為朱沅芷的商標。

然而，在巴黎的生活也不盡然是愉快的。1931 年，他曾說，巴黎人雖以容忍其他種族聞名，但不幸，容忍的對象並不包括中國人和美國人。朱沅芷認為，法國畏懼美國豐饒的物資，也害怕中國的豐富人文精神；此外，對一個想在異國他鄉立足的東方畫家而言，只有兩條路可走：一是捨棄傳統，將自己的藝術創作「全盤西化」；或是將自己的東方傳統文化融入藝術之中。朱沅芷選擇了後者。他的「孔子像」、「老子：宇宙之和諧」及「莊周夢蝶」作品，充分顯示畫家正試圖將中國文化融入西方藝術創作中，試圖印證他「東方和西方文化有極相似之處」的理念。

就個人生活方面，1928 年 2 月，朱沅芷與法籍女詩人波麗相識相愛，並於 1930 年 2 月結婚。但這樁異族婚姻並不被祝福，女方父親在反對之餘，停止對女兒的經濟援助。而「屋漏偏逢連夜雨」，此時，正值世界性的經濟蕭條，也使朱沅芷的贊助人抽

身。1930 年夏天，他只好獨自返美，並選擇在美國現代藝術中心的紐約居住。

　　畫家急於在紐約立足。回美不到兩個月，朱沅芷便在巴爾扎克畫廊 (Balzac Gallery) 舉行首次個展；1931 年 4 月，他在「In Tempo Gallery」舉行另一個個展，主要展出他的舊作，包括：「我的母親在何方」、「音樂的魅力」、「我心目中的基督」和「夢中的我」等；1932 年，朱沅芷應邀參加紐約現代博物館舉辦的「美國畫家和攝影家壁畫展覽」，他是唯一獲邀的東方藝術家，提供了一件三聯幅構圖小畫：「現代公寓」、「旋轉木馬」、「日光浴者」，以及一件大畫「工業之輪在紐約」參加。其中「工業之輪」頗獲好評，《紐約時報》藝評家傑勒 (Edward Alden Jellew) 並將朱沅芷列為「最傑出」的四位參展者之一。但這好評並未帶給他工作上的任何好處。而經濟大蕭條使得朱沅芷無法迎接法籍妻子來美團聚，也無能力寄錢回去養活妻子。為了重獲家庭經濟支援，1932 年波麗與朱沅芷協議離婚。

　　朱沅芷滿懷抱負回到紐約後，表面上他活躍於藝壇，實際上，紐約的五年卻讓他的幻想破滅。巴黎雖然有種族歧視，但他的藝術在巴黎得到肯定，且頗受好評；相形之下，在美國的境遇卻坎坷不堪。30 年代的美國社會，對中國人的刻板印象，不是苦力，就是開餐館，或開洗衣店的，怎麼可能當藝術家？他曾說：「我在紐約時…，不是位畫家…，我只是唐人街的一個東方人…，只是一個開洗衣店或開餐館的中國人…在愛爾蘭（白人）的心目中…我的臉就等於是『雜碎』…而這是我在我自己的國家始料未及的……。」

1936 年，朱沅芷重返巴黎。 當年 11 月，就在瑞士的洛桑金獅畫廊和巴黎的連瑪個畫廊分別舉行個展，作品被著名的經紀人安拔·沃亞所收藏。1937 至 1939 年夏天，他的個展與參展，總計有十一個，十分活躍。1939 年，因為歐戰爆發，他返回紐約。

1935 年還在紐約時，朱沅芷與剛滿十六歲的海倫 (Helen Wimmer) 相識，繼而相愛，而於 1942 年結婚。他為海倫畫了兩幅肖像：「沉思」及「十六歲的海倫」。但兩人的婚姻維持並不長，1945 年，兩人分居，女兒禮銀二歲；1948 年，兩人正式仳離。

在生活壓力和繪畫事業不順心的雙重打擊下，1942 年，朱沅芷罹患妄想性精神分裂症。1940 年代以後，他在藝術圈中已然沉寂。從 40 年代到 60 年代，他只有一次展出的紀錄。1963 年，他在貧病下寂寞離世，得年五十七。

朱沅芷生前才華橫溢，能詩善畫，在戲劇、舞蹈、音樂方面，都有過人造詣。他的第二任妻子海倫說，沅芷始終超前於他的時代，是一個具有前瞻力、富同情心的人。即使在藝術的領域外，他也秉持世界性的襟懷，不時回顧過去，並展望未來。

朱沅芷作品中豐富多姿的色彩和流動的韻律，充分顯示畫家熱愛生命和藝術的個人特質。生前，在舊金山、在巴黎、在紐約，無論是個展或聯展，他的作品都會令人留下深刻的印象，這在早期美國華裔藝術家中相當少見。而他在二十出頭後，就將自己蛻變為一個現代主義的畫家，在華人藝壇中，更是開風氣之先。

——楊芳芷 **2010 年 3 月作**

謝榮光 (1902~1993)
——無師自通人像奇才

「一幅好畫必有它最精彩之處。我為作畫而活，它是我的生命。當我死後，我希望人們會說：『他媽的，謝榮光真是個傑出的藝術家！』」

——謝榮光

1902 年 11 月 1 日，謝榮光 (Wing Kwong Tse) 出生於廣東省一個富裕的家庭。父親謝己原，是位基督教長老會牧師，同時熱心參加孫中山先生領導的國民革命，擔任過廣東省議會議長。1914 年，孫中山先生討伐袁世凱失敗後，遠走日本成立中華革命黨，謝己原擔心袁世凱當權，他可能會遭到政治迫害，因而舉家離開中國，遷居檀香山。謝榮光和他的哥哥謝榮恩進入當地的米爾斯中學 (Mills School) 就讀。次年 11 月，謝己原再度被徵召返回廣東任職國民政府，但留下兩個兒子在檀香山繼續就學。在此之前，1910 年，謝己原第一次為教會事務曾到檀香山居留一年。

謝榮光 1918 年高中畢業，於 1922 年上洛杉磯南加州大學 (University of Southern California)。他是當時少數來自富裕家庭的華裔學生，在學校開一部 Dusenberg 的轎車，每個月家裡寄給他 600 美元的生活費用。這種享受，叫同學羨慕死了，他是全校的風雲人物，每個學生都認識他。

南加大校園離好萊塢很近，附近並有個「韋恩街劇院」(Vine Street Theater)，經常有各種演出，謝榮光喜愛演藝活動，在「韋恩街劇院」偶爾可以爭取到一些小角色表演。影藝生涯充滿了誘惑與刺激，他覺得這比大學生活有趣多了，肄業第三年，他輟學轉往影藝界求發展，從此不曾再回學校。

現在不能確定謝榮光在大學主修什麼學科，但從他遺留下來的南加大筆記本中，有生理學、社會學、政治學、歷史及邏輯等。其中生理學筆記本，開學時筆記還算中規中矩，畫有人體脊椎骨等解剖圖，越到後來，與生理學無關的漫畫式插圖逐漸多了，筆記的最後一頁，三、四位曲線優美的裸體女性素描，占去了大半頁。

謝榮光在大學時，曾為校刊《Wampus》畫封面。輟學後，為當時美國西岸唯一的影劇雜誌《舞台》(Footlights) 畫封面插圖、替「韋恩街劇院」設計節目表及宣傳單，並在好萊塢的影片中，演些典型中國廚師之類的小角色，包括曾在美國著名作家史坦貝克 (John Steinbeck) 小說《Flight》改編的影片中露一下臉。約在 1922 年左右，他認識一位華裔女演員陳秀瓊，兩人結婚，生有一個女兒，名叫「薇琴尼亞」(Virginia Dare Tse)。這是謝榮光第一次結婚。

1920 年代末期，美國經濟開始大蕭條，好萊塢演藝人員，以及作家、藝術家們很多人失業，謝榮光是其中之一。他和當時還默默無聞、日後在文壇大放異彩的約翰・史坦貝克，兩人時常身無分文，走遍洛杉磯大街小巷到海灘，從黑夜聊到天明。

1925 年至 1935 年之間，謝榮光的畫作還少為人所知。不過在洛杉磯時，有位高華德先生 (Mr. Julius Goldwater) 是最先認定他具有藝術才華的人。高華德購買謝榮光的畫作，使謝榮光日後有信心展開以藝術創作為終身事業，且矢志不移。

經濟大蕭條時期，演藝界謀生不易。1930 年，謝榮光遷居舊金山，開始以作畫為專業。他在短短的兩年內，就贏得甘普畫廊 (Gumps Gallery) 畫展的首獎。他的一幅水彩作品「克麗奧派翠拉之死」(Death of Cleopatra)，被加州藝術學校 (The California

School of Fine Arts，現改名為 San Francisco Art Institute) 校長馬凱 (Spencer Macky)，以及加州美術與工藝學校 (The California School of Arts and Crafts，現稱為 California College of Arts and Crafts) 校長梅爾 (Frederick Mayer)，評為畫展中的最佳作品。

1925 年，謝榮光父親謝己原遠離中國政治圈，奉教會指派來到舊金山中國城擔任長老會教堂牧師，在僑界具有相當的影響力。他兒子得獎，自然成了僑社的話題。但逢人提起，謝榮光就以他一貫的幽默詼諧口吻說：「我只不過用價值一毛錢的中國毛筆，畫出一幅最好的畫而已！」

謝榮光在舊金山聲譽鵲起，當時很多銀行家、律師、醫生等社會名流要求他為他們自己、家人、甚至情婦畫人像，顧客之多，以至於他們需要排隊一年後才有可能拿到畫像。主演《輪椅神探》及《培利探案》電視影集、著名的已故影星雷蒙‧布爾 (Raymond Burr) 是求畫像的顧客之一。謝榮光晚年有次與我閒聊時提起，雷蒙‧布爾是個好演員，但他更欣賞布爾懂畫，知道花多少錢買畫值得！

謝榮光在舊金山曾有兩個畫室：一在蒙哥馬利街 628 號 234 室；一在哥倫布大道 271 號 2 樓。後者位於中國城與義大利裔聚集的北岸區交接之處的一棟維多利亞建築物，樓下是由美國詩人兼出版家勞倫斯‧費林蓋蒂 (Lawrence Ferlinghetti) 創辦、經營、現已成為美國文學地標的老書店「城市之光」(City of Light Bookstore)。謝榮光將此處畫室兼住處，在這裡住了二十年。

中國人講究「坐北朝南」的房子。謝榮光卻喜歡他的畫室有一面朝北的大窗子，經常冷風颼颼，但可透進柔和的陽光。他認為，他的畫作在這種光線下，才可達到最完美的境界。他同時自

己調製作畫顏料。

　　謝榮光最擅長以中國小楷毛筆作水彩人像。他的每幅畫作筆觸細緻，形態神情栩栩如生，尤其是他畫筆下歷盡滄桑、滿臉皺紋如溝渠的老人、形同枯木的老人的手，幾乎無人能出其右。一般認為，這類畫作是謝榮光一生創作中最頂尖的作品；此外，他自幼隨父母移民美國後，未曾再回中國，作畫技巧純屬西方式，但創作內容，喜愛選擇東方神話。例如，中國的「龍」常出現在他的畫作內，有一幅題名為「中國家庭」的水彩作品，內容包括祖孫兩代三個人，背景就是一條飛昇的龍。

　　在他早期的作品中，有些主題具有「象徵」性，例如「蛇髮女妖」(Medusa)、沙樂美 (Salome)、以及一幅題名「悲哀的女人」(Woman of Sorrows) 水彩作品，畫中一位愁容滿面的女人，象徵中國祖國同胞的貧困與飢餓。但謝榮光從不認為自己是位現代畫家。他的確不是，1950 年代，美國畫壇掀起現代抽象畫風，很多藝術家改變畫風，追隨時代潮流。謝榮光獨不受影響，他終其一生是位寫實主義的藝術家。

　　謝榮光每幅水彩人像大約要花六至八星期完成。他作畫時從不讓人參觀，也從不展示未完成的作品，且一次只肯讓人觀賞一幅作品。作畫時，他專心一致，不接電話，不應門，不受外界任何干擾。

　　因為作品「供不應求」，謝榮光從沒有在博物館或藝術館舉辦個展。他生前僅有的三、兩次參展紀錄：除了在「甘普畫廊」外，一是 1934 年以一幅「紅色西藏喇嘛」(Red Tibetan Monk)，參加加州博覽會展出；1939 年，他以一幅相當著名的水彩畫「第一課」(The first lesson)，參加舊金山金門世界博覽會展出。這幅畫原作

在 1931 年完成，1939 年，中國抗日戰爭如火如荼，海外僑胞發起「一碗飯運動」，呼籲每人省下一碗飯的錢，捐助祖國苦難同胞。謝榮光響應這項運動，將「第一課」複製一萬份出售，其中一百份經畫家本人簽名，編號第一及第二的簽名作品，分別贈送蔣總統夫人宋美齡女士、及美國羅斯福總統夫人愛蓮娜女士，其餘出售所得款項全部捐贈中國政府。這也是謝榮光一生中唯一有複製品的畫作，但「第一課」原作迄今不知下落。

值得一提的是，參加舊金山金門世界博覽會展出時，謝榮光意氣風發，豪情萬千。他在自己的展出攤位上信心十足地標示自

謝榮光於 1931 年完成的作品「第一課」，中國抗戰期間曾複製此畫義賣，所得款項捐助中國政府抗日。此畫也是謝榮光唯一有複製品的畫作。（麥可‧布朗提供）

己是，「當代美國最偉大的華裔藝術家」。

謝榮光的作品幾乎全由白人收藏。他說過，僑社同胞以他的藝術成就為榮，卻口惠而實不至，從來沒有人花錢買他一幅畫，倒是顧客中有不少猶太人。他的作品通常交給「甘普畫廊」、「City of Paris」或麥斯威爾畫廊 (Maxwell Gallery) 代理。

謝父謝己原原寄望他這個幼子從政，當外交官或學法律。謝榮光大學中途輟學、嚮往「戲子」生活，後來又決定以藝術為終身事業，多次「忤逆不孝」的作為，傷透了作父親的心，父子感情因此決裂一、二十年。謝己原在舊金山中國城任職長老會牧師長達二十五年，於 1954 年病逝。直到謝己原生命最後的幾年，父子親情終於修復，兩人總算沒有抱恨終身。為了紀念父親最後的諒解與接納，謝榮光畫作上簽名有兩種，1954 年以前是一個英文字「Wing」（粵語「榮」的發音，所有認識他的人都這樣稱呼他），及一枚中文名字圖章；1954 年之後的作品，英文照舊，中文圖章有兩枚，增加的一枚代表他父親。

謝榮光生性幽默，瀟灑不羈。從他早期為校刊所繪的一幅漫畫已充分顯示，漫畫內容是：父子兩人一起早餐，父親問兒子：「昨晚跟你在一起的漂亮女人是誰啊？」兒子答：「就是你太太啊！」他自稱結婚五次，只有兩次是合法的，第一任太太是華裔，第二任是白人，在西雅圖結婚；謝榮光年近八十時，有人問他長壽的祕訣，他呵呵大笑說：「很多威士忌和雪茄，因此我這一生沒服用過一顆阿斯匹靈。」他每天喝十幾口威士忌，菸則不離口，但從不在畫室抽菸，怕薰壞作品。不作畫時，他喜歡到北岸區一家咖啡室坐坐，觀看過往形形色色的人，特別是漂亮的女人。謝

榮光的姪女婿說，很多女人因欣賞謝榮光的才氣、和他慷慨大方的個性，而與他交往密切。謝榮光交朋友有「交」無類，他認識有頭有臉的社會賢達、也結交百老匯街的妓女、流浪漢等。他說，中國城及北岸一帶的人，大半都認識他。

「相識滿天下，知己無幾人」，正是謝榮光的寫照。他對友情保持一定的距離，儘管平時邀約者不斷，但他很少到朋友家作客，只對一位例外，那就是理查‧甘普 (Richard Gump) ──畫廊的主人。謝榮光倒不是為了畫作買賣而應酬，而是因為兩人喜好運動，甘普家常有「巨人」棒球隊的票，他偶爾到甘普家作客拿票。兩人酒醉飯飽之餘，甘普用假女聲嗓音唱日本歌，謝榮光在一旁敲打金屬當樂器。甘普偶爾會不經心來一句：「什麼時候開個畫展吧！」謝榮光只答應過一次，畫展開幕第一天，全部作品就被訂購一空。

不像早期多數華裔移民藝術家，成名前、甚至成名後還要為養家活口兼差奔波。謝榮光大半生享有富裕物質生活，據說，他的第二任太太相當有錢，他本人也非常慷慨，錢財左手進來，右手出去，從來沒有儲蓄的習慣。1981 年，他因為跌了一跤，背部受傷，加上長骨刺疼痛，以及視力衰退等因素，便封筆不再作畫。其後不久，可能是中風導致兩腿癱瘓，在無人照顧下，住進舊金山一家療養院 (Beverly Manor Retirement Home)。

謝榮光喜愛孩子，作品中有許多天真可愛的男女孩童人像，但似乎與親情無緣。他與唯一的親生女兒，一生中沒見過幾次面，女兒結婚時，他也沒參加婚禮。

在我展開尋找早期傑出華裔藝術家計畫時，有多位中外藝術

界同行，例如受過學院訓練的華裔藝術家黃齊耀 (Tyrus Wong)、及鄭華明 (Wah Ming Chang)，兩人一致推崇謝榮光的成就，叫我寫作時絕對不能漏了他。費了許多工夫，訪問許多人才找到他的下落。1991 年初，第一次到療養院探視謝榮光時，他已是位風燭殘年、日薄西山、坐在輪椅上衰弱不堪的老人了。先前看過他一幅幅精美的人像作品等，很難想像，是出自於眼前這位老人毫無生機、形同枯木的手。當時老人在看電視，電視機距離他的臉只約二呎，聲音開得很大。後來我才知道，除了吃東西及睡覺外，謝榮光在療養院十多年時間，整天就是盯著這一架十幾吋的電視機看。他少有親友探訪，在他生命最璀璨時期所結交的各個族裔男女「朋

無師自通畫家謝榮光的水彩作品「蓮花」。（麥可・布朗提供）

友」，在他進了療養院後都不見了。我因此為他難過不已。

此後，我經常抽空去看他，療養院禁止喝酒，但對一位隨時等待「蒙主寵召」的老人，還有什麼好禁止的呢？我常偷帶威士忌酒給他藏起來喝，老人話題漸多了，包括他年輕時與女人的荒唐生活、喜愛拳擊，曾參加過輕量級比賽、及與父親決裂一、二十年不相往來等生活點滴，老人一五一十地告訴我。有一回，他提到，未進療養院身體健康時，他喜歡到鄉下看朋友，坐在走廊看大自然。這時候，他不作畫。他認為，沒有人能比「大自然」本身畫得更好。他只有回到城市的畫室裡才能作畫。

在下一回探望他時，我特別借了部小型客貨車，要載他回北岸區看看老友，或到海邊走走。謝榮光婉拒了，他說，只要踏出療養院一步，他就絕不會再回來。他不能因貪圖一時的出遊快樂，再回到療養院忍受無止無境的孤寂。這次拜訪，我們談了許久，使我都不忍心告辭。最後問他有什麼需要我效勞的，我看到他眼睛閃過一道光芒，然後卻淡淡地回答說：「小心開車。」

謝榮光於 1993 年 1 月 21 日晚間病逝於療養院，享年九十歲。他住進療養院十多年，從未踏出院門一步，身後一無所有。

1993 年 4 月 3、4 日兩天，謝榮光的姪女夫婦，在舊金山中國城都板街一家藝術館安排了一次「遺作展」，從各個擁有他畫作的收藏者借來將近六十幅作品展出，沒有一幅要出售。每位收藏者只希望藉著這次展出機會，再一次肯定這位無師自通的畫家在藝術界的成就！

<div align="right">

——麥可‧布朗、楊芳芷作

原載《雄獅美術》，1995 年 2 月

</div>

陳蔭羆 (1913~1995)
——藝術世界中的清教徒

「人為什麼要呼吸？天曉得！我為什麼要作畫？誰知道？我是為藝術而活著！」

——陳蔭羆

在南加州洛杉磯一處「農夫市場」內，有個出售玉石、珠寶及中國字畫的攤位，華裔藝術家陳蔭羆 (George Chann) 的「畫室」，就占據在這個面積只有 24 平方呎的攤位一角落。很難想像，半世紀前就在美國畫壇嶄露頭角，天才橫溢的陳蔭羆，四十多年來一直固守這塊小天地，畫筆不輟，創造了一幅又一幅令藝界讚嘆不已的作品。

1951 年，洛杉磯一家畫廊舉辦一項「美法傑出畫家作品聯展」(Small Painting By French & American Masters)，展出法國畫家的作品包括：梵谷（荷蘭籍）、雷諾瓦 (Auguste Renoir)、烏特羅 (Maurice Utrillo)、盧奧 (George Rouault)、勞倫斯 (Marie Laurence)、威拉曼克 (Maurice De Vlaminck)、愛特臣 (Lucien Adrion) 及霍特 (Jean Fous)；美國方面則有：奧斯汀 (Darrel Austin)、陳蔭羆、克里門斯 (Paul Clemens)、西恩 (Everett Shinn)、陶卓曼 (Edith Tuchman) 及摩西婆婆 (Grandma Moses) 等。陳蔭羆的兩幅油畫作品「小女孩」(Little Girl) 及「嬰兒」(The Baby)，與這批世界畫壇大師級藝術家的作品同堂並列展出。

1913 年 1 月 1 日，陳蔭羆出生在北加州士德頓市 (Stockton)。他父親陳典經來自廣東中山縣，移民來美後，定居加州士德頓市，開設一家中藥材店，並兼任中醫。陳蔭羆十四、五歲時，不喜歡藥材店的生活，不顧父母反對，毅然離家到洛杉磯一家孤兒

院幫忙，並開始學畫。透過孤兒院的推薦，1934年，他得到洛杉磯奧蒂斯藝術學院 (The Otis Art Institute) 的全額獎學金，正式入學，主修素描、繪畫、藝術史、設計及人體構造學等課程，並在繪畫及素描班擔任助教。他師承布魯克 (Alezander Brook)、克里門斯 (Paul Clemens)、里奇 (John Hubbard Rich) 及霍羅利斯 (Ralph Holores) 等美國大師級藝術家。在校五年，陳蔭羆一直擁有全額獎學金，畢業時並獲頒「榮譽生」獎狀。

獲得洛杉磯藝術博物館 (Los Angeles Art Museum) 館長麥堅尼 (Roland J. McKinney) 的賞識，是陳蔭羆藝術生命中的轉振點。有一次，麥堅尼先生到藝術學院參觀，看到了陳蔭羆的作品，大為激賞。從此，麥堅尼先生成為陳蔭羆的「伯樂」，自動為他心目中的「千里馬」安排在加州的重要博物館舉行個展。探索早期華裔藝術家在美國畫壇奮鬥歷史，1940年代，還沒有一位畫家像陳蔭羆那樣，在三十八歲年紀，就已經有了二十次個展的紀錄，而且展出地點，都是美國著名的博物館或畫廊，例如：洛杉磯藝術博物館、舊金山迪揚博物館 (de Young Museum)、舊金山 Palace of the Legion of Honor、聖地牙哥藝術博物館 (Fine Arts Gallery of San Diego)、紐約新屋畫廊 (Newhouse Gallery)、中城畫廊 (Midtown Gallery)、洛杉磯巴的摩爾畫廊 (Biltmore Art Gallery)、Dalzel Hatfield 畫廊、以及奧蒂斯藝術學院畫廊等。

陳蔭羆年少時，原想當基督教傳教士，但後來覺得，透過藝術創作更可以表達他悲天憫人、慈悲為懷的人生理念，因而棄傳教攻藝術。不過，決定選擇藝術之路初期相當艱辛，他說：「學作傳教士，有教堂支持你；學藝術，沒人理你！」

畫壇「清教徒」陳蔭羆和他的抽象畫作。（麥可‧布朗提供）

陳蔭羆在藝術學院時，就展露他非凡的繪畫才華。有一回，
教授人像的老師里奇 (John Hubbard Rich) 建議來個師生「對畫」。
陳蔭羆作畫從來不打草稿，直接就畫在畫布上。他下筆又快又準，
從不修改，三兩下就把老師的人像畫好了，並且立刻起身走動，
惹得老師里奇哇哇大叫，因為他還沒開始動筆呢！

陳蔭羆只花二十分鐘就完成的一幅女孩肖像油畫「李莉莉」
(Lily Lee 譯音)，1942 年獲得聖地牙哥藝術館的大獎，並由藝術
館永久典藏。

兒童肖像是陳蔭羆早期作畫題材的「最愛」。畫家認為，
兒童代表著完美純真的世界，透過彩筆，他捕捉了每個兒童尚未
遭世俗污染及不經修飾的各種神態，就好像他能掌握著生命的尊
嚴。陳蔭羆的兒童肖像油畫，不是看起來「像」，而是他畫出了

每個孩子的「個性」，觀畫者看到作品，幾乎就能想像畫中的孩子大致什麼性情，長大後可能成為怎麼樣的人。藝評家曾說，陳蔭羆的兒童肖像每幅作品，都展現了鮮活的生命力。

1940年代是陳蔭羆創作最旺盛、最豐收的時期。無論在洛杉磯、舊金山或紐約的博物館、畫廊舉辦的個展，都獲得當地重要媒體的好評，連以挑剔出名的《洛杉磯時報》藝評家米黎亞(Arther Millier)都撰文說：「George陳（陳蔭羆的英文名字）正在藝術的階梯上往上爬，他對人像作品具有天賦的能力及敏銳的觀察力，模特兒在他面前，就像一本打開的書……」

當時其他媒體對陳蔭羆畫作，也極為推崇。例如：

1942年2月15日，《舊金山紀事報》(San Francisco Chronicle)：「……陳氏的兒童肖像與人體畫像作品，已達到無懈可擊的境界，充滿了感情，他十分成功地表達了模特兒的憂愁、沉思與渴望……」

1942年9月5日，洛杉磯《前鋒快報》(Herald Express)：「第一位華裔藝術家獲邀在洛杉磯博物館舉行個展……，陳氏的作品表現了他自己的語言，畫家如果沒有滿腔的熱情，不可能創造這樣的藝術品，無論在創意、色彩等各方面表現，都獨樹一幟……」

1942年10月24日，聖地牙哥《論壇太陽報》(The Tribune-Sun)：「陳氏的作品，和另一位以兒童人像馳名的美國畫家漢里斯(Robert Hennris)，筆法同樣的生動，同樣地充滿了活力……」

1943年11月21日《紐約時報》：「陳氏的兒童肖像作品，充滿了悲天憫人的胸懷……，他對生命有敏銳的感觸與深刻的了解……」

可以說，陳蔭罴當時舉辦的每一次個展，都「佳評如潮」。特別值得一提的是，他作品中兒童「模特兒」對象，主要是華人、黑人及墨西哥裔中下階層貧窮兒童，幾乎沒有看起來比較討喜的白人小孩。

半世紀前，美國少有藝術家會以黑人、墨西哥等少數族裔貧窮孩子為作畫對象，主要原因是沒有「市場」。通常購畫者都是行有餘力的富裕人家，誰願意在豪華住宅內牆壁上，掛一幅看來髒兮兮的窮人小孩畫像？至於華裔小孩，華裔藝術家也很少以他們為作畫對象；美國畫家偶有以華人孩童為主題的作品，主要是他們覺得這些慣常穿厚重棉袍、長著單眼皮、黃皮膚的小孩「可愛」，心血來潮時，就跑到中國城挑個孩子畫畫。不過，即便這樣，存留的作品依然屈指可數，相形之下，陳蔭罴不顧「市場」需求，貫徹他透過作品追求純真世界的理念，更叫人由衷敬佩！

陳蔭罴雖然無緣當傳教士，但在 1941 年至 1945 年間，住在洛杉磯一個華人長老會教堂 (The Chinese Congregation Church)，跟著牧師學習中國文字與書法；1947 年至 1949 年間，他赴香港暫住，經常到中國大陸旅行，並在廣東嶺南大學教授繪畫。1948 年，他到上海訪友，住在嶺南大學上海江灣分校的宿舍，經校長的介紹，認識了後來成為他妻子的陳景容。第二年，由於時局惡化，陳景容離滬到香港，兩人就在香港結婚，然後來美，定居南加州。

1950 年代起，抽象畫派開始在美國如火如荼興起，陳蔭罴的畫風也跟著改變，從印象派走向了抽象派的「不歸路」，從那時起一直到他 1995 年去世為止，他的畫風不曾再走回頭。

影響陳蔭罴矢志不移堅持抽象畫的藝術理論基礎是什麼？根

陳蔭罴 (George Chann) 的「自畫像」。(麥可‧布朗提供)

據他自己的解釋，從研究商朝甲骨文，引發了他創作抽象畫的靈感。甲骨文是中國最早的文字，很能表達先民抽象的藝術觀。陳蔭罴認為，唯有抽象畫才能表達他的藝術哲學理念。他想畫的，是他的「感覺」，而不單是他所「看到」的。當他創作一幅抽象畫時，他可以強烈感受到這裡面隱含著中國書法的道理，那就是，書法的一筆一畫不能事先打草稿，也不能修改。同樣的，他作畫也從不打草稿，不作修改。

早期接受的是西畫技巧訓練，及長又潛心於東方哲學研究，陳蔭罴的抽象畫，因而融合有東西方文化特質的特殊風格。他對中國傳統書法浸淫之深，綜觀同時代的華裔藝術家當中，少有人

陳蔭羆的抽象畫作品。（麥可・布朗提供）

望其項背。勤練書法，是陳蔭羆一生中，除了繪畫以外每日必修
的功課。

　　陳蔭羆臨摹書法，不拘那一體、那一派。他有各體、各派、
各個版本的字帖一大疊。每天臨摹書法半小時，抽到哪一本字帖，
就練哪一體，也許今天顏真卿，明天柳公權，不一而定。

　　他平常不太看其他畫家的作品，因為如果看到了別人先畫出
他理想中的作品時，他會覺得懊惱：「怎麼自己沒能先畫出來呢？」
因而乾脆來個「眼不見為淨」。但他心目中還是有令他崇拜的
藝術家同行，如：Jackson Pollock、Willem de Kooning 及 Mark
Tobey。

多數時候「大自然」才是引發他創作的泉源。陳蔭羆說，風吹草動、飛揚塵埃及路邊石頭等，都可能為他帶來創作的靈感。

除了在嶺南大學教授過繪畫外，1951 年至 1952 年，陳蔭羆曾在舊金山藝術學校 (San Francisco School of Fine Arts) 教畫。他也應聘在洛杉磯的 Dana Barttett Art Gallery & Art School 教授人像與人體，與他同期應聘在這所學校教畫的有，美國著名的抽象畫大師之一萊特 (S. McDonald Wright)。

就像早期部分在美的華裔藝術家一樣，陳蔭羆關心祖國的苦難。1941 年，中國抗日戰爭正酣，海外僑胞發起「一碗飯」運動，呼籲華人每人省下一碗飯的錢，捐款救助祖國苦難同胞。陳蔭羆在洛杉磯僑社舉辦的一項救助難民募款會中，當場為人畫像義賣；他對美國所表現的忠誠，也不後於人。二次大戰時，美國國防部頒贈獎狀，感謝他捐贈畫作給海、陸軍醫院，讓傷患官兵也有機會欣賞藝術品，感受人間美好的另一面。

奧蒂斯藝術學院自 1918 年創校以來，畢業校友無數，陳蔭羆是少數為學校所肯定的傑出校友之一。1968 年，學院慶祝創校五十週年所出版的特刊中，他是被列名特別介紹的幾位校友之一；另外，五十週年校慶所舉辦的校友畫展中，他的作品贏得了 500 元獎金。

抽象畫於 1950 年代在美國蓬勃發展時，紐約正是當時的藝術中心，有一家著名的畫廊曾建議陳蔭羆移居紐約作畫，由畫廊負責安排展出，他沒有答應，還是決定留在南加州。

儘管作品廣受美國各大博物館及著名畫廊青睞，由於有一回，猶他州鹽湖城一家畫廊說要幫他舉辦個展，陳蔭羆寄去了二、

三十幅畫，結果畫展沒開成不說，畫廊負責人也不知去向，畫作從此下落不明。這次事件，嚴重傷了畫家的心，加上每次畫展必須與博物館、畫廊打交道，處理瑣瑣碎碎的雜事，陳蔭羆覺得這是在浪費藝術家的生命。於是，他決定過純粹藝術家的生活。此後，他每日仍勤於作畫，但自 1960 年代起，作品鮮少公開展出，畫家逐漸從畫壇淡出。陳蔭羆最近的一次畫展，是 1988 年 4 月在洛杉磯一家畫廊舉行的個展，當地報紙的標題稱他是「被遺忘的藝術家」。

陳蔭羆的妻子陳景容說，不管生活多艱難，陳蔭羆不願賣畫，但他卻樂於捐畫給教堂。年少時放棄當傳教士，但有四、五年時間住在教堂裡的因緣，使他對教會一直心存感念，並對宗教極度虔誠。1993 年春天，他將大約二百五十幅以聖經故事為主題的畫作，捐贈給洛杉磯的 Crystal Cathedral 教堂，供教堂出版宗教畫冊用。之前，曾有人出價一萬美金願意購買這批畫作，陳蔭羆婉拒了。不過，教堂後來有沒有將他的作品出版畫冊發行，則不得而知。

與一般藝術家常具有的浪漫個性不同，陳蔭羆似乎更像個清教徒。他平日生活極為嚴謹，不抽菸、不喝酒、不喝咖啡、茶等刺激性飲料、也不到騷人墨客聚集的俱樂部廝混，毫不嚮往「波西米亞人」的浪漫生活方式。偶爾陪妻子參與華人社區的聚會，他也是常常自己找個角落坐下來靜靜看書。陳景容說，幾次以後，她也不逼先生一道去應酬。但結縭四十多年來，他是位好先生，待她很好，為她畫了幾幅很美的肖像，她珍愛不已。

1994 年 1 月，南加州北嶺發生大地震，陳蔭羆的「畫室」受

本文作者楊芳芷（左）訪問陳蔭羆的妻子陳景容（右）及女兒 Janet。

到波及，掛在牆上的作品掉了下來，有些油畫重達二、三百磅，所幸沒有遭到損失，但畫家已飽受驚嚇。

1992 年訪問陳蔭羆時，當時他已年逾八十，健康情況良好，自稱還可以做「伏地挺身」運動，腕力也不遜於年輕人。不過，他患有長期消化性潰瘍。1992 年 2 月，他在洛杉磯一家長老會醫院動手術，感念醫療人員對他照顧很好，他曾考慮等健康恢復後，捐贈一百幅畫給醫院。然而，因為年事稍高，手術後復元很慢，曾待在醫院療養一陣子。

生病以前，陳蔭羆生活很有規律，每天上午固定慢跑三哩後，回家練習半個小時書法，再開車直接到距家一哩的農夫市場「畫室」作畫兼顧生意，四十多年如一日。

陳蔭羆說，一天如不作畫，他就不知道該作些什麼？問畫家作畫的理由，他雙肩一聳、兩手一攤回答說：「人為什麼要呼吸？

天曉得！我為什麼要作畫？誰知道？」繪畫對他而言，是與生俱來。他自己也說：「我是為藝術而活！」

<div align="right">

——麥可・布朗、楊芳芷作

原載於《雄獅美術》第 287 期，1995 年 1 月

</div>

鄭華明 (1917~2003)
——環保先驅藝術家

「一直渴望能夠創造滿足心靈的藝術品，寧願作品使人心生愉悅，而非傷感或消沉；寧願作品反映了愛心、幽默與慈悲，很多人喜愛我的創作，因為他們從中感受到了這些特性……」

——鄭華明

中國有句話說：「英雄出少年」。用在鄭華明 (Wah Ming Chang) 身上，不但當之無愧，還嫌不足。

1917 年 8 月 2 日，鄭華明出生在夏威夷檀香山，是在美第三代華裔。他的祖父從廣東香山移民來美，在夏威夷的一個小島開家商店。鄭華明的藝術細胞，大概來自遺傳，他父母親都是藝術家，父親鄭爽 (Dai Song Chang) 畢業於柏克萊加州大學建築系，精通數國語言及西方民俗舞蹈；母親鄭菲素 (Fai Sue Chang 譯音) 是第二代華裔，曾就讀加州美術與工藝學院 (The California School of Arts and Crafts in Berkeley)。

1920 年，鄭華明兩歲多時，鄭爽夫婦舉家遷居舊金山，在中國城附近的沙特街 315 號 (315 Sutter St.) 開設「好好茶藝館」(Ho Ho Tea Room)。鄭菲素也為當時舊金山著名的高級百貨公司「巴黎」(City of Paris)、以及雜誌刊物等設計時裝及畫插圖。根據剪報資料顯示，八十多年前她設計的貂皮大衣及時裝式樣，以今日的眼光看來，仍十分時髦。

鄭爽夫婦兩人慷慨仁慈，經常接濟尚未成名或落魄的藝術家，茶藝館很快就成為當時騷人墨客及「波西米亞族」文藝界人士的聚會場所。著名的雕塑家拉夫·史塔波爾 (Ralph Stackpole)、畫家梅納德·迪克生 (Maynard Dixon) 等，都是茶藝

館的常客，其中一對由東岸來的布蘭登‧史龍 (Blanding Sloan) 和米德蕾‧泰勒 (Mildred Taylor) 夫婦，日後並成為影響鄭華明一生最重要的人物。

史龍是畫家、版畫家、也懂木偶戲。他原在東岸為百老匯劇院設計燈光；太太泰勒是新聞記者，並且致力於女權運動。兩人原來計畫作環球表演與寫作，到了舊金山因為旅費短缺就留了下來，並且在波克街開設「東-西畫廊」 (East-West Gallery)，提供尚未成名、但具有潛力的各個族裔年輕藝術家展出作品。

年方七歲的鄭華明放學後就到爸媽的茶藝館逗留。他在餐巾、菜單背面作畫。常到茶藝館的史龍驚訝於鄭華明的藝術才華，於是要這孩子每天放學後到他畫廊繪畫班，和成人學生一起上課，學習人體素描等繪畫技巧；史龍還讓鄭華明想畫什麼，就畫什麼，他供應所有繪畫材料。鄭華明在繪畫班學素描、版畫，回家後自己畫油畫。

鄭華明八歲就有個展，多次在舊金山的「巴黎」及「甘普」百貨公司 (Gump's Department Store) 等地點舉辦畫展，並作現場示範。有一回，並連同他父母一家三口舉行聯展。十一歲以前，經由史龍安排，參加多次重要畫展，例如：1927 年 12 月，以一幅題名「邋遢狗」的作品，參加「布魯克林版畫家協會」(Brooklyn Society of Etchers) 第一屆年展；1927 年 2 月及 1929 年 3 月，以「士德頓街布蘭登的家」及「卡邁爾布蘭登的小屋」兩幅作品，分別參加在費城版畫俱樂部舉辦的美國版畫第一屆、及第三屆年展。史龍擔心主辦單位如知道鄭華明的真實年齡，可能藉口他年紀太小不讓參加，因而常常故意略去不寫。在布魯克林版畫家協會第

一屆年展，十歲的鄭華明，作品得以與著名畫家詹姆斯・韋斯勒 (James Whistler) 並列展出。

1927 年 2 月 9 日，十歲的鄭華明在舊金山 The California Palace of the Legion of Honor 開畫展，據當時媒體報導，當天約有一萬人湧往，爭看這位身著全副牛仔裝、頭戴牛仔帽的華童小畫家作現場示範。1995 年 2 月，麥可・布朗和我到加州卡邁爾畫家的住宅裡拜訪，問他是否還記得這場「盛會」？當年七十八歲的鄭華明說，當時年紀太小，跟一般孩子一樣愛玩，沒感到壓力，也不在意有多少人參觀。他還笑說，新聞報導有時會誇張些！

鄭菲素三十二歲時因一場急病撒手人寰。她去世當天，史龍帶著鄭華明到金門公園告訴這不幸消息，並向這十一歲的孩子保證，將盡力照顧他。鄭爽於妻子亡故後也不願待在舊金山這塊傷心地，他關掉「好好茶藝館」，將獨子託付史龍夫婦照顧，自己到遠東旅行。以後幾年，他又組「鄭氏西方民俗舞蹈團」到歐洲演出，每年有六個月時間不在美國，無暇照顧孩子；史龍夫婦適時給這孩子一個溫暖的家，但也從這時候起，鄭華明不再有機會學中文、講華語。

早期第一、二代美國華裔藝術家，多數都有英文名字，會講廣東話，有些人曾回中國接受教育，學習中文；鄭華明與他們不同，他沒有「約翰」「喬治」之類的英文名，朋友們都叫他「華」，他的英文名字是根據中文姓名譯音過來，但他不識中文，也不會寫自己的中文姓名，使他引以為憾。

還是「華童」時期的鄭華明，名字、照片與作品經常見報。1927 年 4 月 13 日，波士頓《基督教箴言報》登他的「風車」及

「泛舟比賽」兩幅作品;次年 7 月 15 日,《舊金山紀事報》有他一幅題名為「颱風天」的漫畫。另外,在一篇訪問稿中,記者引用當時只有九歲的鄭華明的話說:「我就是喜歡繪畫,當我看到美麗的東西,非得把它畫下來,否則,我會很難過。」《聖荷西水星報》曾撰文讚揚他是「繪畫天才」;「舊金山婦女建築協會」花錢買他的自畫像;早期舊金山華文報紙《世界日報》(已停刊,不是目前屬於台灣聯合報系的《世界日報》)登過他的新聞:「鄭華明年僅八歲,好繪圖畫,為西人美術家所賞識,於是禮拜內,將其作品陳列於『巴黎』百貨公司,與大名家之圖畫相並陳列⋯⋯」

鄭華明被史龍收養後,得到灣區 Peninsula School of Creation Education 一項獎學金而進入就讀。這個學校的特色之一是鼓勵學生自由創作,學校維多利亞式建築物的白色外牆,提供學生們作畫,好的作品可以留存一年,然後必須洗掉,空出牆面讓他人創作,只有鄭華明的壁畫破例特准保留好幾年。學校創辦人 Josephine Duveneck 女士在她的自傳《Live On Two Levels》中提及,鄭華明畫的是一匹與實物一樣大小的母馬和牠剛出生的小馬,每個人看畫就知道那是「Hidden Villa」的馬房。當這幅畫必須洗掉時,很多學生都哭了。

十九歲時,鄭華明回夏威夷探視阿姨,並在檀香山市政府娛樂部門擔任一年的藝術指導。1939 年,他回舊金山為世界博覽會設計商業卡通廣告片,也展示卡通、木偶等作品。

1930 年代末期,迪士尼電影公司製作的卡通電影《白雪公主與七矮人》很受歡迎,公司於是廣聘各地藝術家籌畫拍攝更多的

卡通電影。鄭華明高中畢業後，受聘在迪士尼公司「特殊效果與模型」部門，為《木偶奇遇記》、《小鹿斑比》及《Fantasia》等影片作動畫與模型設計等工作。

在迪士尼工作大約一年半，有一天，他覺得身體不舒服，醫生說是感冒。幾天之後，他兩腿不能動彈，經證實罹患小兒麻痺症，華德・迪士尼先生致函表示關懷與慰問。鄭華明在醫院等病情穩定後轉到 San Gabriel 一家療養院治療，在這裡，他度過了二十二歲生日。九個月後，他靠裝上兩腿的支架輔助學習走路，與此同時，他很認命地接受此生將離不開支架走路的事實。鄭華明說，雖然得了小兒麻痺症，數十年來，從沒有妨礙他做任何事！爬山、旅行、工作，甚至蓋房子，樣樣都來。只是年紀大了，因體力衰退造成肌肉無力，使他感到行動比較不便而已。但我發覺，他的雙臂及手腕，因長期從事雕刻工作，仍舊十分堅強有力。

鄭華明得病出院後這年夏天，回到加州「鷹石」鎮 (Eagle Rock) 史龍家休養。德州女孩葛蘭・泰勒 (Glen Taylor) 來「鷹石」鎮附近探望她的阿姨，也常去看鄭華明，兩人於此時陷入情網，次年結婚。他們之所以相識，緣於 1936 年德州慶祝百週年紀念，鄭華明隨史龍應邀前往為慶祝會設計燈光，正在北德大學主修藝術與教育的葛蘭，也參加了慶會。她當時就深為鄭華明的藝術才華所吸引，結縭後兩人相知、知愛、相扶持，一起走過五十多年歲月，伉儷情更深。葛蘭說：「沒有哪一對夫婦，比我們更匹配了。」

1945 年，鄭華明與史龍合組「東-西電影公司」(East -West Studio)，曾為美國路德教會製作一部名為《和平之路》(*The Way*

of Peace) 的動畫影片，內容主要描述原子戰爭對地球生態所造成的破壞與影響，將是萬劫不復。1947 年，影片在華府國會廳眾多政界大員面前首映，次年 8 月，《星期六文學評論》(*Saturday Review of Literature*) 撰文讚揚：「這是一部不可忽視的影片。」這些年來，全球環保意識已經抬頭，國際很多有心人士投入環保運動。在這方面，鄭華明無疑是位「先驅」，六十多年前，他已提醒社會大眾要重視環保問題。

孩提時代就展露繪畫才華的鄭華明，十八、九歲後就很少「純」作畫了。也是環境使然，他受史龍的影響，年少轉入電影界工作，開始從事較「商業化」的藝術工作。不管這是否他的意願，現實生活也不得不如此，十一歲喪母，父親從此疏離，得靠自己謀生。他說，在迪士尼工作，開始每星期可得一張 20 元 2 角 5 分的支票，超時工作，公司不會多付錢。不過，因為工作時間彈性，做自己喜歡的藝術創作，還是很愉快！

鄭華明從純繪畫轉入電影、電視界工作，仍然天才橫溢，他所製作的動畫、特殊效果、化妝、服飾及模型設計等，當時都屬創舉。只因這些是電影「幕後」工作，設計發明者只能當無名英雄，不像明星在銀幕上露臉，容易得到盛名與掌聲。

1948 年，鄭華明與吉恩・華倫 (Gene Warren) 合組電影公司，接受製作電視廣告。不過，業務不佳，多數時候坐等生意上門。他在這期間兼作設計，例如，為麥特 (Mattel) 玩具公司，設計第一個「芭比」娃娃模型；他還設計會轉動「跳舞的女孩」玩具，賣給著名的玩具公司銷售，推出後生意之好，出人意表。因此用同樣的原理製作「會動」的小兔子、小狗、熊、大象等動物玩具，

供應商店零售，當時訂單之多，產品供不應求，最多時曾雇用七、八十個工人趕工出貨，但也因業務衝過了頭，造成財務危機，工廠終於倒閉。

後來，鄭華明與華倫，再加上提姆・巴爾 (Tim Baar) 三人合組公司，在「Project Unlimited, Inc.」名下為電影、電視製作動畫、特殊效果、服裝造型等設計工作。最膾炙人口的幾部電影是：1956 年的《拇指仙童》、1962 年的《*The Wonderful World of the Brothers Grimm*》、1964 年的《勞博士的七個面目》；尤令影迷難以忘懷的是，1960 年，他為米高梅電影公司製作的影片《時間機器》設計動畫模型，贏得了第33屆「奧斯卡」特殊效果金像獎；另外，他為伊麗莎白泰勒在《埃及艷后》中所設計的髮型頭飾，更成為 1961 年 10 月 6 日《生活》雜誌的封面；已故巨星尤伯連

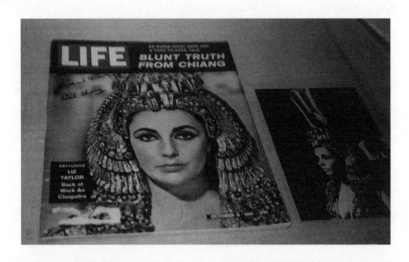

鄭華明為好萊塢米高梅電影公司出品的《埃及艷后》影片女主角伊麗莎白泰勒所設計的髮飾，登上了 1961 年 10 月 6 日《生活》雜誌的封面。（楊芳芷攝）

納主演的《國王與我》，有一場表現黑奴苦境的舞蹈，舞者拿著面具跳舞，這個面具設計，也出自鄭華明之手。

　　1960 年代中期，好萊塢逐漸減少投資製作品質優良的電影，鄭華明於是結束公司業務，恢復自由設計工作。這時期，他還是經常受好萊塢公司之託，為電影、電視作各種不同的幕後設計，例如，1964 年開拍的《星艦迷航記》影集，出現在螢幕上「外星人」的造型，很多出自鄭華明的想像與設計；也為《猿人星球》影片設計猿人造型。此外，他甚至為美國航空太空總署設計火箭模型。

　　1972 年，鄭華明夫婦厭倦了影城長期的工作壓力，決定改變生活方式，首先，他們遷移了居住二十五年的 Altadena，選擇北

圖右是鄭華明為尤伯連納主演的《國王與我》影片中一場奴隸舞蹈所設計的面具；圖左上角照片是年輕時在好萊塢工作的鄭華明。（楊芳芷攝）

鄭華明 1960 年代為電視影集《星艦迷航記》設計的外星人造型。（鄭華明
提供）

加州風景宜人、不少藝術家聚居的卡邁爾小鎮。夫婦倆在卡邁爾
山谷購地，鄭華明自己設計住屋建築，樓上作為客廳、廚房、餐
廳及臥房，兩面牆開有大大的窗子，坐在室內，山谷美景盡收眼
底，樓下則做為工作室用。

　　定居卡邁爾後，鄭華明夫婦逐漸將心思與精力，花在他們年
輕時就已關切的生態與環保問題。他們曾旅行加州、俄勒崗、南
達科大、蒙大拿及懷俄明等美國西北部數州，拍攝了一部有關瀕
臨絕種野生動物的影片《*Ecology-Wanted Alive*》。這部影片榮獲
1973 年國際非戲劇類電影金鷹獎 (CINE Golden Eagle Award)；後
來，他們陸續製作了《世界是寶庫》(*The World Is a Bank*)、《人
類對環境的影響》(*Man's Effect on The Environment*)、《恐龍，嚇
人的蜥蜴》(*Dinosaurs, The Terrible Lizards*)，以及《水獺—海中

的小丑》(*Otters, Clowns of the Sea*) 等環保教育影片，希望提醒世人共同保護所居住的地球。

也因為這個理念，鄭華明開始創作各種動物的銅雕藝術品：大象、小鹿、馬、熊、龍、鴿子、熊貓等，都是他取材的對象，作品承襲了他年少時留在學校多年的第一個壁畫特性：「母與子」同時出現的畫面。很多人看了他各種動物的銅雕創作，都覺得充滿了溫馨與慈愛。他的作品，廣受歡迎，從佛羅里達州到夏威夷，總數有二十多家畫廊爭取銷售。

鄭華明夫婦無子嗣，他的銅雕作品主題除了動物外，就數男女孩童了。1987 年，他受委託製作一座「淘氣阿丹」(Denis the Menace) 的雕像，放置在蒙特瑞一處兒童公園內。這些年來，到公園遊玩孩子，一雙雙小手將雕像摸得發亮，葛蘭說：「沒有什

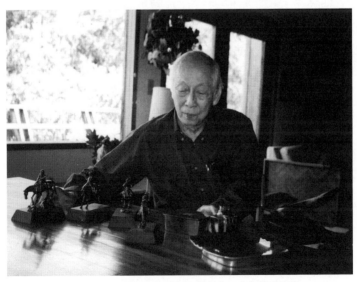

環保先驅藝術家鄭華明和他最喜愛的雕塑創作。（楊芳芷攝）

麼比這件事更令華明開心了！」

1975 年，鄭華明加入卡邁爾藝術協會 (Carmel Art Association) 成為會員，曾幾度獲選擔任藝術協會理事會會長，很受會員們的敬重；1995 年元月，卡邁爾當地社區報紙《*Alta Vista*》，以「鄭華明的藝術世界」為題當封面故事，報導他豐富的藝術人生。專文中特別強調：「也許您不知道他的名字，但過去七十多年來，有千百萬的人隨著他的藝術創作一起成長，受他的作品感動……」

繪畫、電影幕後的設計與發明，玩具製造及雕塑等各種藝術，鄭華明樣樣精通。有人認為，鄭華明年少即放棄純繪畫，走向商業化藝術的不歸路，是畫壇一大損失，他本人倒不以為然。問他從事過的各種藝術創作中，「最愛」是什麼？鄭華明回答說：「雕塑」。他認為，雕塑簡單的線條，比繪畫更能表現他想表達的：「即創造滿足心靈的藝術品，寧願作品使人心生愉悅，而非傷感或消沉；寧願作品反映了愛心、幽默與慈悲！」

──麥可‧布朗、楊芳芷作
原載於《雄獅美術》第 291 期，1995 年 5 月

黃齊耀 (1910~)
——製作藝術風箏的畫家

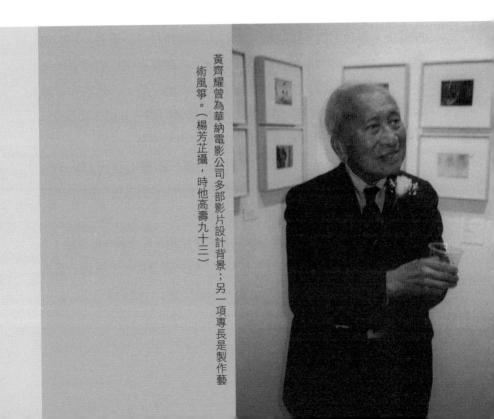

黃齊耀曾為華納電影公司多部影片設計背景；另一項專長是製作藝術風箏。（楊芳正攝，時他高壽九十三）

「我憑感覺作畫，看作品可解讀我內心七情六慾的感受。我的畫作線條力求單純樸實，能用五筆表達的，絕不用六筆。」

——黃齊耀

在洛杉磯北部一個狹谷的安靜小鎮，黃齊耀擁有的住房、畫室及製造風箏的工作室，就隱藏在占地 2.5 英畝的尤加利樹叢裡，藝術家在這優雅、恬靜的環境裡，已居住了逾半世紀。

1910 年 11 月 25 日出生在廣東台山南安村的黃齊耀，九歲時隨父親移民來美。他們在舊金山上岸，先定居在加州首府沙加緬度 (Sacramento)，黃齊耀父親受僱在一家小雜貨店做事，後來他們遷居南加州帕沙迪那 (Pasadena)。1930 年代，他們再移居洛杉磯中國城。

黃齊耀從小喜愛繪畫，但在中國上學時間，學校沒有藝術課程可上。移民來美後，直到高中時，他為學校設計海報，才引起老師的注意。有位老師告訴黃齊耀說：「你應該進正規的藝術學校。」黃齊耀回答，那正是他想要的。老師又說：「也許你可以申請到獎學金。」「那是什麼？」黃齊耀當時還不知道「獎學金」是幹什麼用的！老師解釋，就是上學不用付學費。

黃齊耀帶了油畫作品到洛杉磯的奧蒂斯藝術學院 (The Otis Art Institute) 申請入學，學校老師看了他的作品之後，認為他有天分，答應給他一個暑期的獎學金。

一個暑期很快結束，藝術學院要黃齊耀回高中念書，他拒絕了。他說，奧蒂斯才是他要待的地方，他不能再忍受回高中就讀。藝術學院告訴他，想待下來也可以，但必須繳學費，一學期美金 91 元。

不像當時一般華人移民家長反對子女學習藝術，黃齊耀的父親雖不是藝術家，卻喜愛中國書法，每天晚上都用舊報紙練習書法，也逼著兒子一起練。他借了91元給兒子到藝術學院註冊，但告誡兒子說：「註冊費是借來的，你必須十分努力學習。」他不但要兒子用功學畫，從那時起，還禁止兒子玩劇烈遊戲，唯恐因此傷到手指，影響到作畫寫字。

　　黃齊耀不負父親所望，在藝術學校十分努力。因為家境不好，搭公車的錢都要節省，他每天早起從中國城走約三、四哩路到學校，先到學校餐廳打工，這可獲得免費的早餐；中午及晚上，還是在學校餐廳清理餐桌碗盤，可以得到免費的午、晚餐。

　　1931年入學至1934年畢業，黃齊耀在藝術學院就讀，除了第一學期付學費外，其餘各學期都拿到獎學金，並以優異成績畢業。他說，除了打工外，就是作畫。來美之前在廣東上學時，學校並沒有藝術課程，他自己臨摹中國畫，學習藝術的第一課，應該從奧蒂斯藝術學院算起。

　　黃齊耀的創作包括水彩、油畫、壁畫及版畫等。由於早期自己研究國畫的影響，在他接受西方藝術教育後，作品充分表現了東、西方兩種文化的融合。最常見的是，以西方繪畫技巧畫出東方味道極為濃厚的題材。他對這類作品的處理手法，已到出神入化的地步，似乎信手拈來，就是一幅極佳的創作。例如，他為二女兒「齊靈」小時候所作的一幅水彩畫，題名就叫「齊靈」，小女孩略顯害羞、但兩眼流露慧黠、童稚天真的神情，生動自然，人見人愛。這件作品畫家自己收藏，很多人想要，他不願割愛。

　　約在半世紀前，洛杉磯中國城有他的壁畫。黃齊耀說，中國

城的建築因房屋老舊改建，他的壁畫已毀。如今只在他住宅臥房內，有幅占據整面牆的一匹駿馬壁畫，是他五十多年前為中國城作壁畫前的練習畫，依然飛躍奔騰，栩栩如生。

1930 年代美國經濟大蕭條時期，就像曾景文、李錫章（是黃齊耀的舅父）好幾位華裔藝術家一樣，黃齊耀曾受僱於 WPA (Works Progress Administration)，為公共設施作畫。這也是他藝術學院畢業後的第一份工作，每個月可領 94 美元。第二年，他受僱於迪士尼電影公司做不能發揮專長的「in-betweening」的工作，做了幾個月，他覺得太乏味，本來決定辭職，但公司內的一名主管發現，黃齊耀精於素描，以前被擺錯地方了，因此把他調到藝術部門，為正在製作中的卡通動畫電影《小鹿斑比》畫森林、河流、草地及樹木等背景，四、五年時間總計畫了一百多幅。《小鹿斑比》於 1942 年製作完成公開放映，迪士尼於數年前將影片製作成錄影帶發售，黃齊耀的名字列在片頭的藝術製作群中。

離開迪士尼公司後，他在華納兄弟電影公司工作了二十年，為多部電影設計背景，例如：《環遊世界八十天》、《冰宮》(Ice Place)、《Harper》、《The Sand of Iwo Jima》（約翰韋恩主演）、和《The Fighting Kentuckian》等。

現在畫家住宅內起居室壁爐前面三個邊，鑲了木片。黃齊耀說，這些木片，是從約翰韋恩主演的一部影片中的布景拆下來的。

他的畫室內，除了作畫用品、書籍、工具及紀念品外，牆上掛有他與桃樂絲黛、Dorthey McGure 和一些明星朋友的合照。他為鮑伯霍普及露西鮑兒兩位喜劇巨星所畫的漫畫像，兩位明星都親自簽上姓名。

1950 年代，黃齊耀是第一位利用學院訓練、將藝術才華用來設計聖誕卡片的華裔畫家。他設計的聖誕卡，大部分展現的還是東方題材，線條十分簡單，像：曠野中一棟廢棄的老屋、古道、西風、瘦馬等，色調柔和。

　　美國 Hallmark、Metropolitan Greeting、Looart 和 Duncan McIntosh 等著名的卡片公司，都採用黃齊耀設計的聖誕卡。有二十多年時間，他設計的聖誕卡都十分暢銷，其中有一張總售量在一百萬張以上，黃齊耀特別說明，「是一百萬張，不是一百萬美元」；另外，他也為一些公司設計高級的盤碗、咖啡杯等陶、瓷器圖案。他座落在洛杉磯北部的住宅廚房中，目前還擺滿了他設計的陶瓷器。

　　黃齊耀另一項藝術才華是自製風箏。年近古稀時，他童心大發，開始自製風箏。他說，小時候，在故鄉廣東台山，看到有人放一隻蜈蚣風箏，當時欣羨不已，就立志將來一定要製作一隻比那隻更好、更大的風箏。 六十年後，童年的夢想終於成真，他製作的蜈蚣風箏，長 150 呎，色彩艷麗，飛得更高，更精巧。1980 年出版的《為男女孩飛翔的好風爭》雜誌 (*Better Kite Flying for Boys & Girls*)，就以他的蜈蚣風箏作為封面。

　　黃齊耀自製的風箏與眾不同，它不單是實用性的「玩具」，看過的人一致公認，它也是極具欣賞價值的「藝術品」。他製作的每隻風箏，都賦與「生命」，有「個性」。例如：他曾設計將二十五隻蝴蝶同時一起飛翔的風箏，每隻蝴蝶在空中卻可以離開主線各往不同的方向飛翔。讓這二十五隻蝴蝶一一飛上天，就要花三十至四十分鐘，隻隻蝴蝶栩栩如生，翅膀振動優雅、充滿活力。

　　為了製作蝴蝶，黃齊耀先研究蝴蝶的骨骼構造，接著，再了

解風箏飛翔時得以平衡的道理。自己找材料製作,親自為每隻蝴蝶上顏色。他說,剛開始製作風箏時,用油畫顏料,結果風箏太重了,飛不上天,經過一次又一次的失敗,才找到門路。

鴿子與蝴蝶同樣會飛翔,但翅膀擺動的姿勢不相同。黃齊耀製作風箏時,也要做到當它們飛翔時,跟真實的鳥類、昆蟲無異;至於放單隻的風箏,黃齊耀也要讓它們顯出「個性」,總之,都不是「泛泛之輩」。

黃齊耀利用天然的竹子、籐及鸕的羽毛、或合成的玻璃等人工材料製作風箏,作品充滿了想像力,他的風箏創作比他早期的水彩或油畫,更廣為大家所知。毫無疑問,他的風箏創作,被公認為「藝術品」。黃齊耀自己也說:「這是另一種藝術形式的表現。」

問畫家一生遊走於水彩、壁畫、版畫、設計風箏等各種藝術間,最鍾愛哪一種?他說:「都喜歡。」但為電影公司製作布景,

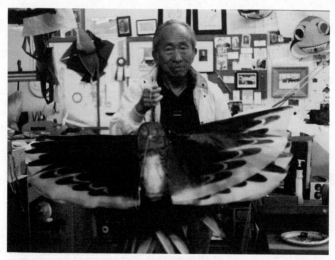

黃齊耀和他自製的藝術風箏。(黃齊耀提供)

總是限時間完成，那時就必須畫得快；如果只是單純畫畫，有時候可以創造好的作品，「哇！那真痛快！」他也喜歡設計聖誕卡片，因為題材自己可以決定，想像的空間比較不受限制。

從 70 年代後期，黃齊耀就參加一個固定十多人的風箏俱樂部，每個月定期聚會，四處放風箏，比賽看誰的風箏放得高又遠。別人的風箏都是買來的，只有黃齊耀的風箏自製的，很多風箏迷趕去參觀，為的就是看黃齊耀自製的風箏。

黃齊耀的風箏從不出售，只有一回，一位女士看他放風箏後，苦苦要求他割愛，他拗不過這位女士的糾纏，故意開高價 400 元，這位女士歡天喜地的買走這隻風箏。

在洛杉磯威尼斯碼頭 (Venice Pier) 每年有三次風箏比賽，很多人就是為了黃齊耀製作的風箏而趕去參觀，有人說，即使看黃齊耀放一次風箏，就值回票價。

年逾耳順，黃齊耀將主要精力放在製作風箏上，逐漸疏離水彩、油畫的創作。因此，在風箏製作方面的名氣遠大於繪畫。事實上，他早期的繪畫作品，享有相當高的評價。以下摘錄當時較具權威的藝評家的部分評語：

亞瑟‧米利兒 (Arthur Millier，《洛杉磯時報》藝評家)：「……黃齊耀畫四季季節變遷，選擇中國傳統繪畫技巧，只用必要的線條與色澤，每每令人有『穠纖合度』之感。」

肯尼斯‧羅斯 (Kenneth Ross，洛杉磯市府藝術委員會主席)，在《帕沙迪那星報》(*Pasadena Star News*) 撰文指出：「黃齊耀的作品不受東、西方傳統文化衝突的影響，無論在運筆、著色及空間的配置等，顯示他曾受過嚴格的訓練，有品味，能控制自

如……，看他的作品，不論風景或人物，線條看似簡單，卻展現強勁的生命力，不由得令人屏氣凝神觀賞。」

桃樂絲‧克蕾福莉(Dorothy Crafly，《基督教箴言報》)：「……如果說，米勒‧席茨 (Milldard Sheets) 是西-東方的藝術家，那麼黃齊耀就是東-西方的藝術家，他們兩人的作品，融合了東、西方思想與繪畫技巧，且相互影響，豐富了現代藝術，……」

上述諸人的評語，黃齊耀可以受之無愧。過去多年來，有關美國早期亞裔畫家的作品展覽，黃齊耀一定不會被忽略。2003 年7 月，美國華人歷史學會，特別為他與另一位華裔藝術家鄭華明(Wah Ming Chang)，舉辦「銀幕背後」(Two Behind the Scenes) 聯展；2008 年 10 月在舊金山迪揚博物館展出的「亞裔美國藝術家作品」(Asian American Art, A history, 1850~1970)，黃齊耀也名列其中。10 月 26 日畫展揭幕當天，九十三高齡的他，由女兒開車陪同，由南加州親自前來出席揭幕儀式。當天，他本來要表演放風箏，但因為觀眾太多，場地太小才作罷。但這趟旅行也沒閒著，雖然年近百歲，黃齊耀仍然耳聰目明，思路清晰，幽默樂觀，身體健康，還跑去天使島重訪移民局拘留所遺址，距他上一次在這島上，整整隔了九十年。

早期華人移民多數以餐館或洗衣店為業，一般老美也理所當然地認為，華人只能從事這些行業。黃齊耀在華納兄弟電影公司工作時，有一回，另一位受僱人員碰到他劈頭就問：「餐廳一切還好吧？」「什麼？」「你不是在餐廳工作嗎？」「不，我在藝術部門！」「真的？」一副不可置信的表情。

類似種族歧視的情況令黃齊耀相當憎恨。另外，對藝術創作者而言，好萊塢聲色犬馬及緊張的生活，也十分不適合。1950 年

黃齊耀的作品。（麥可‧布朗提供）

代，黃齊耀舉家遷至洛杉磯北邊山谷小鎮 Sunland 定居迄今。

黃齊耀與結褵超過一甲子的妻子育有三個女兒。長女仲姬是位教師，次女齊靈為藝術家，三女金蘭當設計師。有女承傳藝術細胞，他很引以為傲。

黃齊耀作畫時，題材內容全憑想像，他不出去「寫生」。他認為，想像的空間可以無限大。無論是創作水彩、油畫、壁畫或設計風箏等各種藝術品，黃齊耀強調「感覺」。他說：「我憑感覺創作，看作品可解讀我內心七情六慾的感受。我的畫作線條力求單純樸實，能用五筆表達的，絕不會用六筆。」

——楊芳芷作

原載於舊金山《世界日報》，1995 年 10 月 26 日

（註：2003 年 7 月，美國華人歷史學會為黃齊耀和另一位早年也在好萊塢工
　　作的藝術家鄭華明 (Wah Ming Chang) 舉辦一項名為「銀幕背後」(Two
　　Behind the Scenes) 聯展。黃齊耀專程從南加州北上舊金山出席揭幕
　　式，當年他年高九三，仍神采奕奕，談笑風生。問他如何保養的？他
　　笑說：「我化了妝！」

　　參加了聯展揭幕後，黃齊耀仍精力充沛地由女兒陪同，重訪天使島移
　　民局拘留所遺址，距離他九歲時由廣州台山隨父親來美，足足相隔
　　八十多年！

　　黃齊耀童心未泯，近十年來，他老人家給我的聖誕新年賀卡，不論內
　　容是：張燈結綵、童孩放鞭炮、國畫花草、或西洋的聖誕樹……等，
　　都是老畫家的親筆作。前幾年，他還會在給我的信封上，畫上一隻小
　　指甲大小、正在歌唱的黃雀；2012 年歲末，他高齡一百零二，仍然勇
　　健。賀卡上畫的是兩個女童，一黑髮、一金髮，像天使般的開口歡唱
　　聖誕快樂歌！

　　　　　　　　　　　　　　　　　　　　　　2013 年元月，舊金山）

黃銀英 (1914~2002)
——詩人畫家才女藝術先驅

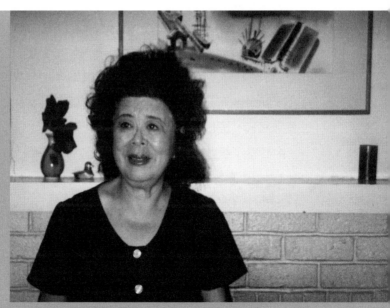

才女藝術家黃銀英。（楊芳芷 1997 年攝於黃銀英在柏克萊的住宅）

「透過繪畫、散文、詩作、音樂、及舞蹈的創作，我根據人類存在意義的自身經驗，對他人、地球，以及宇宙，表達了真實、美麗、關懷及和平。」

——黃銀英

華裔女性藝術先驅黃銀英 (Nanying Stella Wong)，生前兼具畫家、詩人及文學家等多重身分，藝術創作包括水彩畫、雕塑及壁畫等。

1914 年出生於加州金山灣區屋崙 (Oakland)。小學時，就展現藝術天分。她記得，她的老師常把雙腳抬高放在桌上，卻叫她對每個同學示範如何作畫。同學們因此常帶來像是戒指之類「傳家寶」，贈送給她。到了高中 (Oakland Technical High School)，她對自己的繪畫能力，已經信心十足。

1932 年，對黃銀英而言，是個很值得紀念的一年。受到高中藝術老師 Gladys Elams 的影響，她開始了藝術及文學的創作。Elams 肯定黃銀英的藝術文學才華，讓她參加全美獎學金藝術展覽 (National Scholastic Art Exhibition)。黃銀英參展作品中，得了三個第三名，是七千名參加決賽者唯一獲得如此殊榮者。

由於得了這些獎項，她獲得當時藝評家威廉·克萊普的激賞，自動幫她申請到加州藝術與工藝學院 (California College of Arts and Crafts in Oakland) 的獎學金。在這裡，她跟隨 Ethel Adair 學習水彩畫，她大量創作以舊金山中國城的風土人情為題材的靜物與寫生作品。黃銀英說：「我只是就眼前所見的，用簡單的線條畫下來。」有一張水彩畫內容是根據她獲得很大迴響的一首詩作：

黃銀英的水彩畫作內容，多數描述舊金山中國城的形形色色。圖是中國城的一
景。（黃銀英提供）

「天使島」而畫的。1977 年，在加州安提奧舉行的康曲柯士達縣
博覽會中，有一項國際詩作比賽，黃銀英這首描述早期華裔移民
在天使島遭受歧視悲慘境遇的英文詩作，奪得第一名。

　　天使島述說的是一部華人移民血淚史，早期從廣東飄洋過海
前來金山的華人移民，在船隻接近舊金山時，看到了如詩如畫的
美麗景觀，但在獲准上岸前，都先被關進天使島移民拘留所接受
隔離審訊，有很多人通不過審訊，甚至沒能達成上岸的目標。

　　黃銀英在上藝術學校的同時，也進了柏克萊加州大學，師從
Margaret Shedd 研習寫作。當時，加大唯一的亞裔藝術家教師、
著名的日裔畫家 Chiura Obata 特別給黃銀英一份獎學金，讓她課
後可以到他私人畫室學畫。1933 年，黃銀英從柏克萊加大畢業。

1935 年，從藝術學校畢業。

在這期間，黃銀英認識了一些華裔藝術家，如李錫章 (Chee Chin S. Cheung Lee)、Suey Wong、陳覺真 (David Chun) 等。1935 年，她受邀和他們一起加入新成立的華人藝術協會 (Chinese Art Association)，在舊金山迪揚博物館 (M. H. de Young Memorial Museum) 舉辦的一項全以華裔藝術家作品為主的展覽。黃銀英成為在迪揚博物館展出作品的第一位華裔女性藝術家。之後，她成為舊金山女性藝術家協會會員 (San Francisco Society of Women Artists)。

黃銀英有部分作品是為商家店面和室內裝飾而作的商業設計。1936 年，她為舊金山中國城第一家西點糕餅店「方方餅屋」製作了一幅 48×96 的壁畫，是第一位女畫家為西點店作壁畫。黃銀英說，製作這幅壁畫，她沒拿到半分報酬，只得到一些作畫的材料。後來，她還設計了一些茶具商標、菜單，以及霓虹冰淇淋的餅乾筒等。

黃銀英曾先後到墨西哥市、都伯林大學及康乃爾大學進修繪畫、寫作及雕塑等藝術課程。二次大戰後，黃銀英到藝術家聚集的紐約求發展，但當時女性藝術家只能作些設計或商業藝術。黃銀英在 Helena Rubinstein 珠寶公司設計珠寶兩年，因為手臂受傷回到灣區。1940 年代早期，黃銀英認識了油畫家陳蔭羆、水彩畫家曾景文，以及後來成為她先生的攝影家李少吟 (Kem Lee)。李少吟在舊金山中國城設有照相館，這裡就成為這些藝術家的聚會地，也是黃銀英展示作品的最好場所；此外，1939 年，她受邀提供作品參加在舊金山珍寶島舉辦的世界博覽會的展出。

有很多年，黃銀英曾以詩人和藝術家雙重身分，參加展覽、或競賽及出版等活動。她在文學領域裡交到不少好朋友，例如她柏克萊加大的寫作老師 Margaret Shedd，以及美國桂冠詩人卡洛斯‧威廉斯 (Carlos Williams) 等，都是她的好友。威廉斯寫給黃銀英的一封信中說：「你知道，有時候我們會覺得和某些人比較親近。我就覺得我和你比和我的最好朋友，甚至親人還要親近。」

黃銀英生前仍珍藏著她在半世紀多前所畫的華埠街景水彩畫：有聖瑪利公園與孫中山先生銅像、已被拆除的舊岡州廟供奉的關公神像、花園角街道餐館侍者頭上頂著餐盤送烤鴨過街，以及華埠百年來不曾改變的中國式建築等。從她的畫作，印證與現在的華埠景觀，觀畫者可以具體了解近五、六十年來華埠的「變」與「不變」。

「當我可以用文字或繪畫，深深表達我自己的思想與感受時，我覺得非常的快樂，」黃銀英說：「當這些文學或藝術作品，能與音樂、舞蹈及其他畫家、詩人、舞者、音樂家相關聯時，那我就更快樂了。」

1997 年，到她座落在柏克萊的家訪問時，她曾說，她想繼續鑽研文學與藝術，卻發現還有那麼多東西要學，而自己已經老了。言下之意，有「時不我予」之慨！她實在深愛藝術，在她寄給我的多封信件中，信封上，她用多種色彩，「畫」上我的姓名與地址，令我愛不釋手。

黃銀英生前遊藝於文學、繪畫、壁畫、雕塑等各個藝術領域裡，堪稱是美國早期少見的藝術界才女，更是華裔女性藝術家先驅，在豐富加州亞裔文化方面，功不唐捐。她曾名列「美國藝術

家名人錄」、「國際名人錄」、「美國女性名人錄」及「世界女
性名人錄」等。

　　2000 年 1 月 22 日，美國華人歷史學會 (The Chinese historical
Society of America) 特頒贈「終身成就獎」給予黃銀英，表揚她在
藝術領城方面所作的卓越貢獻。

<div align="right">——楊芳芷作，2012 年 9 月於舊金山</div>

2000 年元月，黃銀英和麥可‧布朗榮獲美國華人歷史學會分別
頒贈「終身成就獎」及「傑出先驅獎」。（楊芳芷攝）

李錫章 (1896~ 不詳)

——畫壇隱者

畫壇隱者李錫章的油畫作品。（麥可・布朗提供）

「這些作品是我生命中最大的樂趣，每一幅都代表著我內在自我的剎那感受。它們能使時光倒流，讓往事浮現。重溫歲月中的片段撫慰了我的心靈，失去了它們，就如同出賣了我自己。」

——李錫章

廣東開平縣是早期的僑鄉之一。1890 年代，有很多人飄洋過海前來他們所謂的「金山」求發展。1896 年 5 月 4 日，李錫章 (Chee Chin S. Cheung Lee) 出生在開平縣一戶農家裡，四兄弟中排行第三。

李錫章的父親「李程鉅徐」(Chin Que Sue Lee) 平時除了務農外，還兼研究中藥。1902 年，李父聽說在金山開中藥店大有可為，為了謀求更好的生活，於是離別妻小，單槍匹馬先來新大陸。當時，李錫章只有六歲。

童年時，看不出李錫章有繪畫方面的興趣。1910 年，他進入高中就讀，學校有繪畫的課程，他這才開始接觸到粗淺的藝術。「錫章」是他進入高中之後才有的學名。之前，他在家的小名是 Chee Chin。不過，李錫章在他日後的繪畫作品上，英文簽名往往是小名、學名再加上姓氏，即 Chee Chin S. Cheung Lee；中文簽名，有時只有「錫章」兩字，有時則連名帶姓。他在作品上，有時只有英文簽名；有時中、英名字並列。

李父離開廣東家鄉後，來到舊金山中國城開設中藥店。1914 年，他寫信回家鄉，要妻子將四個兒子送到美國來，李錫章剛好高中畢業，就這樣來到了美國。

抵達舊金山後，李錫章先進中國城的綱紀慎學校 (The Congregational School，學校現址為華盛頓街的綱紀慎教會) 學習英文。課餘則在他父親的中藥店幫忙，並學習中藥處方等，日子如此這般平靜過了兩年。

青少年反叛時期的李錫章，開始厭煩中藥店一成不變的刻板生活。他發覺，自己內心好像有一把火，需要靠藝術創作才能平息。當李錫章告訴他父親想學畫當藝術家時，李父就像一般中國人家長的反應一樣，也是極力反對，靠作畫怎能謀生？他希望兒子將來能繼承衣缽接管中藥店。在勸說無效後，作父親的退而求其次，要兒子回中國學國畫。因為國畫有千年歷史，西畫是新的，怎能比得上？但李錫章決定學西畫，他如願進入舊金山加州藝術學校 (The California School of Fine Arts)。當時，兩位著名的畫家史本塞·麥基 (E. Spencer Macky) 及皮雅隆尼 (Gottardo Piazzoni)，分別在藝術學校教授素描、人像及風景等。據李錫章後來接受媒體訪問時表示，他進了藝術學校學畫後「內心一股創作的衝動，才得到解放」。

如果說，李錫章在藝術學校「如魚得水」，其中一個重要因素是：在藝術學校沒有種族歧視。1906 年 10 月舊金山大地震後，市政府有一條法令，即「授權學校可以拒絕行為不良及有傳染病的學生入學；並規定可為印第安、蒙古及中國背景的學生分別設立學校」。所謂蒙古背景，包括日本人及韓國人。這條法令，表面上不像「排華法案」那麼明目張膽的「種族歧視」，骨子裡還是「種族歧視」下的產物。

與當時一般學校不同，加州藝術學校「有教無類」，不分種

族膚色，接受所有入學的學生，也給予學生充分發揮才智的學習環境。教師一般只看學生的才藝表現及用功程度。尤其當時教授景觀的藝術家皮雅隆尼，是有名的自由派人士，一向看眾生平等，不管他們是來自哪個族裔。

李錫章在校十分用功，表現也相當傑出。1922 年，他以一幅「景觀」(Landscape) 水彩作品贏得學校繪畫比賽第二名，獎金 25 元，得獎的消息開始引起華僑社會的注意。當年 5 月，《華美新聞》(*Chinese-American News*) 除了報導他得獎外，還讚揚他是位非常用功的學生。同一年，「東西藝術協會」(East-West Art Society) 在舊金山藝術館 (San Francisco Museum of Art) 舉辦畫展，李錫章是參展者之一。他展出的一幅水彩作品題名為「舞者的畫像」。

當時藝術學校並不頒發畢業文憑，所以也沒有規定學生畢業年限，學生可以一直註冊上學。李錫章在藝術學校待了五年，贏得學校繪畫比賽第一名及第二名各兩次。1923 年，為了有固定收入，他在舊金山一家旅館擔任經理，一邊繼續作畫。這一年，他以一幅「山巒的夢幻」(Mountain Fantasy) 油畫，參加加州博覽會展出榮獲第一名。從此，僑社開始重視他的作品，中華總商會、寧陽會館及三邑會館，分別在 1928 及 1931 年，委託他作畫。不過，現在在這些僑團聚所內，已找不到李錫章作品的下落。

在廣東開平縣度過童年及青少年時期的李錫章，來美九年後害了「思鄉病」。1925 年，他回中國學習國畫，並與一位叫「金時」(Sit King 譯音) 的小姐結婚。然而，在美國生活九年，已習慣了西方的自由開放思想與生活方式，勝過他對故鄉的依戀。不

到一年，他便決定返美，新娘子不願跟著來，他便獨自回到舊金山，繼續經營旅館及作畫。這是否就是他一生中唯一的婚姻？由於找得到的有關他資料中全無記載，所以無法作進一步的查證。

1930 年代，美國經濟大蕭條，李錫章的旅館被迫關門。他受僱在舊金山中國城都板街 831 號一家文具店當店員。這期間他還是勤於作畫，1932 年，雖然儲蓄用光，一文不名，他不惜借貸作畫，提供作品參加 The California Palace of the Legion of Honor 及加州奧克蘭博物館的畫展；次年，他參加西方藝術基金會 (The Foundation of West Art) 在洛杉磯舉辦的畫展。當時《洛杉磯時報》藝評家給李錫章作品的評語是：「它們的風格與霍波 (Hopper，美國一位著名的藝術家) 很相似。」

經濟大恐慌時期，聯邦政府為了照顧數以千計的失業藝術家，特別設立了「聯邦藝術計畫」(Federal Art Project)，在這項計畫下成立 WPA (Works Progress Administration) 組織。李錫章與當時好幾位華裔藝術家都受僱於 WPA，接受政府津貼，生活無慮，每個月只要交一、二幅作品給公家機構，或為公共設施作壁畫就可以了。另一位著名的華裔水彩畫家曾景文，也受僱於 WPA。曾景文在他的英文自傳中曾提及，這段時間，他常與李錫章一起作畫。

李錫章也是「華人藝術協會」(Chinese Art Association) 的會員。這個協會咸信是在美最早成立的華人藝術組織。1935 年 12 月 10 日至次年 1 月 10 日，「華人藝術協會」在舊金山迪揚博物館舉辦一次全部以華裔畫家作品為主的畫展。參展畫家包括：許漢超 (Hon-Chew Hee)、陳覺真 (David P. Chun)、陳伊娃 (Eva F

Chan 譯音）、陳良森（Longsum Chan 譯音）等。李錫章也是參展藝術家之一，他提供了五幅內容為碼頭、都市景觀等的油畫及十二幅主題包括橋、農家、花園一角、鄉間小路的水彩畫作品參展，頗獲好評。當年 12 月 14 日，《舊金山新聞》(*San Francisco News*) 署名克雷文斯 (Junius Cravens) 的藝評家撰文指出：「李錫章參展的二、三幅以舊金山海灣景觀為主題的油畫，相當出色。」同年 12 月 22 日，《舊金山觀察家報》(*San Francisco Examiner*) 藝評說：「華人藝術協會的會員，不論是出生在加州或在東方，他們的作品都受到西方的影響，李錫章的風景畫作，特別值得重視。」

1939 年，李錫章以一幅「愛情世界」(Loveland) 參加金門世界博覽會展出；1943 年，他在舊金山的 The Palace of the Legion of Honor 舉辦首次個展。安排畫展的負責人奚基女士 (Marguerite Hickey) 先到李錫章畫室看他準備參展的作品，之後，寫信給他說：「到你畫室看了你要提供參展的作品後，我們發現你的油畫及水彩畫都很精彩，很難作取捨。我們考慮結果，決定將原先提供一個畫廊場地的計畫，改為提供兩個畫廊，分類展出你的油畫及水彩畫……」

李錫章的畫作內容多數以舊金山灣區的景觀人物為主。他的油畫代表作有：「舊金山夜晚」、「老人」、「最後的軍人」、「碼頭」、「海灣大橋」、「自畫像」、「雪山」、「母與子」等；水彩畫代表作則有：「獵人角」、「梅莉湖」、「俄羅斯山」、「蘇沙利多」、「風車」及「舊金山碼頭」等；李錫章也作版畫，代表作有：「聖瑪利廣場」、「花園角」、「電報山」及「花園」等。

「工欲善其事，必先利其器」，李錫章自己發明製作了一個寫生用的繪畫工具箱。這工具箱之小，而容納器物之多，曾讓參觀他操作的人嘆為觀止。據描述：這是個長 20 英寸、寬 15 英寸、高 3 英寸的木頭盒子。打開後，可以拉出一個有四隻椅腳的座位外，還有擺午餐用馬口鐵製的盤子、有固定的畫架、放調色盤、畫筆、顏料及在畫布的空間加上一把遮陽傘。參觀的人當時覺得，李錫章不僅是個藝術家，還是個無懈可擊的魔術師。李錫章則告訴參觀的人說，這是在 1932 年做的，已不是原來設計的樣子。他當時做的時候，因為耐心有限，只好因陋就簡。言下之意，他這個工具箱，功能還可以更多更好些。

每幅作品猶如李錫章生命的一部分，如果不是為了生計，他並不喜歡賣畫。有一次，他對著造訪他畫室的人，指著牆上的畫說：「這些作品是我生命中最大的樂趣，每一幅都代表著我內在自我剎那感受。它們能使時光倒流，讓往事浮現。重溫歲月中的片段，撫慰了我的心靈，失去它們就如同出賣了我自己。」

李錫章除了是「華人藝術協會」的會員外，也是加州水彩畫協會會員，並擔任過「華埠美術社」(The Chinatown Artists Club) 主席。1940 年代，他住在舊金山蒙哥馬利街 (Montgomery) 與華盛頓街 (Washington) 之間的一棟老舊公寓裡。當時，這棟大樓素有「舊金山格林威治村」之稱，住客全屬於嚮往「波西米亞族」生活方式的藝術家、作家及演藝人員等騷人墨客。李錫章在這圈子裡似乎很活躍，1948 年 4 月 11 日，《舊金山觀察家報》有專文報導這棟大樓裡形形色色的住客，文中特別提到李錫章，還刊出一張他公寓內部布置的照片，充滿了東方色彩。從照片內容可

看到牆上掛著畫作、書法及對聯。對聯的中文字十分醒目，上聯是「庭前丹竹幾枝綠」，下聯為「隔岸薇花數點紅」。

1950 年以後，不知什麼緣故，李錫章就從舊金山突然「消失」了，而且似乎從人間蒸發了。因為，此後再也沒有他參加畫展、或其他活動的任何資料。詢問現今研究舊金山僑社歷史的專家，還沒有人能提供李錫章、或「華埠美術社」、或「華人藝術協會」的任何相關資訊。

李錫章留下的畫作，多數為私人收藏家所收藏。1993 年 9 月，新加坡文物館 (Empress Place Museum) 曾展出李錫章的水彩畫及油畫作品。

根據「聯邦藝術計畫」為藝術家所作的簡單傳記中記載，李錫章曾對採訪他的西方人，滔滔不絕地說明他的藝術哲學觀：「藝術是世界性的文學與語言，從這個萬花筒中可以看到全世界。幾筆素描代表千言萬語……，藝術是宇宙萬物的始終……」

<div align="right">

——麥可‧布朗、楊芳芷作

原載於《雄獅美術》第 286 期，1994 年 12 月

</div>

周廷旭 (1903~1972)

——「全盤西化」油畫家

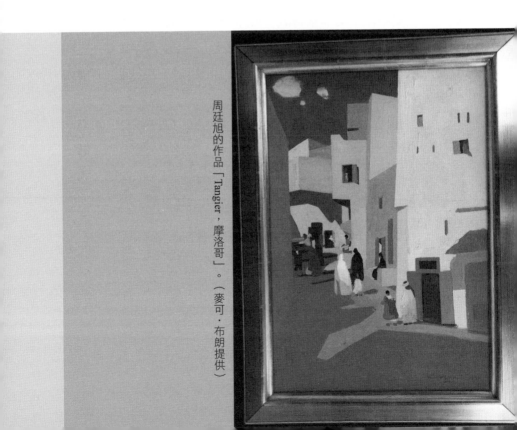

「在藝術意境上無所謂的東方與西方，有朝一日，藝術將是一種新世紀文明。身為創造新文明的一分子，我希望以藝術作為宇宙的語言，深入人心。」

——周廷旭

周廷旭 (Teng Hiok Chiu)，1903 年生於福建省廈門一個樂善好施、頗受敬重的望族之家。他父親 (S. K. 周) 是國民黨孫中山先生的朋友與同志，推翻滿清，協助蔣介石先生從事革命；他父親也是位虔誠的基督教徒，曾擔任廈門教堂及基督教青年會的負責人，多次為教會到東南亞僑社籌款捐獻。

十九世紀初葉，中英兩國即以廈門作為商品交易的主要港口之一。由廈門輸出茶葉到東南亞各國及美洲東部新英格蘭地區。周廷旭父親從小篤信基督教，成年後致力於推展教育與社會工作。他有三子三女，除了將子女送到英、美接受西方教育外，同時也是中國最早提倡婦女教育者。他出錢出力，並向廈門有錢人家募款，在鼓浪嶼創辦女子學校。

「萬般皆下品，唯有讀書高」。藝術在中國被視為「雕蟲小技」，對於要不要成為藝術家這一問題，周廷旭曾經感到迷惑，因為他不了解「藝術」這個西方用語的真義何在？然而他父親卻很明白，他的兒子將來應該成為學者。十四歲以前，周廷旭在廈門上學，學校並沒有正式的藝術課程，只有一堂書法課，比較接近國畫，這是他喜歡的。當時上學的另一個樂趣是，課餘可四處寫生。他愛到碼頭、用彩筆畫出點點出海的帆船及美不勝收的風景。

周廷旭十四歲時，父親送他到天津英國人創辦的教會學校上高中。這是他父親有計畫地讓孩子接受西方教育的第一步。在這三年，周廷旭勤讀英文，同時熱衷於足球、籃球及網球等各種運動。運動是他繪畫以外的另一項才能，日後他到英國皇家藝術學院深造時，曾入選國家籃球隊代表英國參加奧運會，得到銅牌。

　　1920 年，周廷旭進入哈佛大學就讀，主修藝術歷史、建築及考古學。這是奉父命而作的選擇。身為家中長子，他有責任作為弟妹們的榜樣，但並非他興趣所在。挨過一學期，他不管三七二十一毅然決然地轉學到波士頓美術館的美術學院 (School of Fine Arts Museum, Boston) 開始學習西畫技巧。他在畫室作畫，到博物館臨摹，日子過得不亦樂乎。然而，好景不常，因為他的一個妹妹要到倫敦大學深造，他父親來信要他轉學到倫敦去，以便兄妹間有個照應。

　　周廷旭只好收拾行李離開波士頓，但他不是去倫敦，而是到巴黎，且進了巴黎美術學院 (Ecol des Beaux, Paris)。巴黎究竟不是倫敦，周廷旭父親為他們兄妹在倫敦找的監護人，不能隔著英吉利海峽監管他。他父親發出最後通牒：如果他膽敢不搭下一班船到倫敦的話，就斷絕一切經濟來源。

　　就周廷旭藝術事業發展的觀點來說，到倫敦是他一生中所作最好的決定：在這裡，他迅速發揮天賦本能而成為一個成熟、獨立的畫家。剛到倫敦時，他註冊倫敦大學，主修藝術與文學。這也類似他進入哈佛大學，先取得與家庭妥協的一種作法。1925 年2 月，他進入英國皇家美術學院 (Royal Academy of Arts)，受教於喬治‧克勞生爵士 (Sir George Clausen) 與華特‧羅素爵士 (Sir

Walter Russell) 兩位藝術大師門下。他努力學習,日夜選課。

根據英國皇家美術學院的註冊紀錄:1925 至 1929 年在校期間,周廷旭所得到的獎學金、獎牌總計有:1926 年的 Landseer Scholar、Creswick Prize、人體素描第一名、第二名;1928 年的 Armitage 獎第二名、1929 年的透納金牌獎 (Turner Gold Medal)。其中,1926 年破學校紀錄,囊括他參與學科的所有獎學金與獎項;1929 年的透納獎,他是第一位外國學生榮獲此項由英國皇家捐贈的獎項金牌得主。之後不久,他很快地被提名為英國皇家藝術協會 (The Royal Academy of British Artists) 會員。通常,英國皇家藝術協會只提名英國出生的畫家為會員。

1925 年至 1930 年,每年夏天,周廷旭有系統地旅遊英倫各地,一鄉又一鄉,一村又一村,並到蘇格蘭、愛爾蘭,觀察各地風土人情及作畫。這就是為什麼從他的油畫作品中可看出,他比一般英國人了解英國,層面更寬廣、更直接。這期間,他也抽空遊學於西班牙及義大利。

周廷旭生平第一次個展,1929 年在倫敦的克拉里奇畫廊 (Claridge Gallery) 舉行。畫展開幕後幾天,英國瑪麗皇后出人意表地親臨畫廊觀賞。次日,他的畫作就被搶購一空。這次個展之前,他曾陸續參加新英國藝術俱樂部 (New English Art Club)、法國沙龍 (French Salon)、英國皇家藝術協會等單位舉辦的展覽。他的油畫作品此時已為許多人所肯定。從進入英國皇家藝術學院深造的第二年,他靠賣畫就可以獨立謀生。

他曾在大英博物館研究由勞倫斯・賓揚 (Laurence Binyon) 所收藏的東方藝術品約一年。賓揚也是美國華府收藏東方藝品的

Charles Freer 館長。由於類似這樣的因緣引介與推崇,由歐洲而美國,周廷旭的作品逐漸廣為所知,並成為世界級的藝術家。

英國皇家藝術學院畢業次年,周廷旭回到北京居住並開畫展;1932 年,日本侵略滿洲,戰火威脅到北京。畫家再次收拾行李離開中國避戰禍於印尼巴里島。在這裡,他租了一間房子過著逍遙自在的日子。當地物價便宜,一塊錢買的食物,足夠餵飽他自己、兩位來訪的朋友,以及住在附近房東的十多位親戚。

周廷旭一生中似乎像塊滾動的岩石,很少能在一地待長久。從巴里島離開,他接下去旅行的一站是爪哇的首都 Batavia。應朋友要求,他在此地開了一次畫展,展出他在巴里島所畫的作品。這是他一生藝術事業中最成功的畫展之一。次年,他回中國上海舉辦畫展,但國內政治的動盪不安,迫使畫家出走到泰國、印度等地。1935 年,他再回到中國,並在香港舉行畫展。

畫家旅行過法國、德國及義大利等國。從香港到英國的途中,他經過西班牙在馬德里、巴塞隆納等城市逗留。最後,他在靠法國邊界地中海旁的一個叫 Tossa de Mar 的小漁村居住下來作畫。那年夏天,他警覺到西班牙內戰即將爆發,又得收拾行李離開。那些年,從北京到世界各地都受到戰火的威脅,迫使周廷旭及其他的藝術家們一再遷移,但很少有畫家像他那樣,幾乎走遍大半個地球。不過,從這一地到那一地,對周廷旭而言,不變的是,他永遠在戰火燃眉的前一刻匆匆離開。

當他搭船從西班牙回英國時,途經巴黎曾作短暫逗留。之後,他安排了一次到蘇格蘭的作畫旅行。這次旅行,他盡可能遠到北方,像 Cape Wrath 等地。等他回到英倫之後,已有足夠的作品舉

辦一次個展。利用展覽期間，他又跑到葡萄牙、Tangier ，以及非洲摩洛哥等地。在 Marakeesh，他與著名版畫家詹姆士・馬克貝 (James McBey) 一起作畫。1938 年回到倫敦，同年和蔣夫人宋美齡女士的一位親戚結婚。透過這樁婚事，周廷旭與有權勢的宋氏家族沾上了關係。在倫敦，他並參加了喬治六世國王的加冕典禮。這時候，他的言行舉止，儼然像個典型的英國人。

周廷旭在藝術創作上最大的特色是，作品風格「全盤西化」。1930 年，對東方藝術有深入研究的作家勞倫斯・賓揚 (Laurence Binyon) 曾撰文讚揚周廷旭：「天生眼明手巧，學習西畫技巧十分徹底，不像有些東方畫家屬半吊子，作品不中不西。周廷旭使用油彩十分俐落，就如同中國畫家善於使用水墨一樣。我們從周的作品中也許可以推斷他的個性，但絕猜不準他的國籍。」

1942 年 11 月，周廷旭在紐約著名的「Knoedlers Gallery」畫廊舉行個展時，當時中華民國駐美大使胡適先生撰文推崇他的藝術成就外，也有期許。胡適先生在文章中說：「周廷旭的作品正代表著一位精練西畫的中國藝術家的成就。他並未汲汲想要融匯貫通東、西兩方藝術而喪失自己的風格。他的目標純粹只想精研西方藝術技巧，從他獲得的許多獎品、獎牌及各項殊榮，證明他已達成目標。中國藝術之所以日漸式微，主要歸咎於畫技逐漸衰退，要想振興中國藝術單靠藝術家的熱誠是不夠的，還要藉助於他們專精的繪畫技巧，像周廷旭這類的藝術家，將他們的黃金年華專注於研習繪畫技巧與表達方式，並傾其所能創造不朽的作品。也許有朝一日，這些藝術家將驀然發現，原來他們已握有重振祖國藝術雄風的才華。」

周廷旭的作品曾為紐約大都會博物館、卡內基研究院 (Carnegie Institute)、匹茲堡藝術館、洛杉磯博物館、現代美術館、及歐洲各大博物館及私人所收藏。他的作品也曾在台北發現，1994 年 10 月 16 日，台北蘇士比拍賣會，他一幅於 1934 年的油畫作品「北京近郊小橋」，估價二十至三十萬新台幣賣出。

　　從 1925 年進入英國皇家藝術學院後，到 1948 年期間，周廷旭除了南美洲外，足跡幾乎踏遍全球各大洲，也不斷地分別在北京、紐約、上海、香港、舊金山、華府、巴黎等世界各地城市參加畫展或舉行個展。但很奇怪的是，自此之後的大約二十年間，他卻突然銷聲匿跡，找不出任何畫展紀錄。1971 年 2 月，美國康州的新不列顛美國藝術館 (The New Britain Museum of American Art) 為他舉行「回顧展」。據查獲的現有資料顯示，畫展揭幕日，定居康州的畫家坐著輪椅由人推進展覽場地，當時他兩眼茫茫然直視前方，對自己曾費盡心血完成的作品，以及前來祝賀的賓客觀眾，竟然視若無睹。次年，他就與世長辭，享年六十八歲，膝下無子女。

　　關於將近二十年間無任何畫展問題，1995 年，時任康州新不列顛美國藝術館榮譽館長的費吉森先生 (Charles B. Ferguson) 寫信回答我們的詢問時說，周廷旭的第二任妻子白人安娜·巴瑞特 (Anna Baret) 曾告訴他，她先生很「神祕」，曾經對她說，他在康州居住時，有次寫生回家途中，無緣無故被人慘揍一頓。費吉森先生沒有說明事件什麼時候發生，但是否因此禍事導致周廷旭的腦部嚴重受傷，以致二十年無法作畫，現在因畫家夫婦都已過世，成為一個永遠無解的謎題了。

然而二十年的一片空白無損於周廷旭早年在藝術上所發放的光芒。1928 年 8 月，《基督教箴言報》登出周廷旭接受訪問的談話，對他藝術理念有所說明。畫家說：「我感激大自然所賜予我們最好的事物，並希望幫助人們也作如此想。我在自己國家廣泛而深入的旅行，目的是去實地觀察，看看顯示在國畫上美麗的建築與景觀，這使我走進了研究藝術的天地，……」

　　「我發現從中國國畫家那邊學不到我想要的，這驅使我研究西方藝術，我原先的目標只是要學習西方繪畫技巧而已……，然而我涉入越深越領悟到，在藝術境界上無所謂東方或西方。有朝一日，藝術將是一種新世紀文明，作為創造新文明的一分子，我希望以藝術作為宇宙的語言，深入人心。」

<div align="right">

——麥可・布朗、楊芳芷作

原載於《雄獅美術》第 298 期，1995 年 12 月

</div>

許漢超 (1905~1993)
——琺瑯壁畫絹印畫藝術家

「藝術不是職業，它是一個人畢生犧牲的紀錄；藝術家對於詩情戲劇性的人生，應有思維、幻想與敏感，能見美於肉眼所看形象之外。」

<div align="right">——許漢超</div>

許漢超 (Hon-Chew Hee) 是位集油畫、水彩、絹印畫、燐光畫、木雕及壁畫多方面才能於一身的藝術家，曾名登「美洲名人錄」、「美西聞人錄」、「國際英語名人錄」及「留美東方名人錄」，而他早期坎坷的學畫歷程，跟他的藝術創作一樣，在在動人心弦。

　　1905 年 1 月 24 日凌晨 3 時，許漢超出生於夏威夷茂伊島。他的父親許蟄辰是孫中山先生奔走革命時，在夏威夷結交的摯友與夥伴。許蟄辰熱衷革命，無暇照顧家庭，由妻子負起教養孩子的全部責任。許漢超出生時，他父親和孫中山先生正在 Kula 商討革命大計，母親沒有請產婆幫助，自己生下了他。

　　許漢超有兩個姊姊、一個弟弟。母親為一家裁縫店縫鈕扣，每個月收入大約 20 美元，用來維持全家費用。他小時候個性沉靜，還叼著奶瓶時，就常常獨自一人安靜畫圖，他母親因此可以專心工作。在他古稀之齡時還清楚記得，他生平第一幅作品，畫的就是母親的小腳，約兩歲時完成，因為那時人小，常趴在地上，看到的只是母親的小腳。

　　環顧早期在美華裔藝術家，幾乎可以說，許漢超藝術生涯最為坎坷：大約五歲以前，有一天，他在家裡的牆壁上畫了他生平第一幅壁畫，畫裡有爸爸、媽媽、姊姊、弟弟、馬車及馬車夫等。

完成後，他非常得意地請媽媽來觀賞，沒想到，媽媽看了急著跳腳，告訴他，如果被爸爸看到，一定挨打。於是，母子倆合力將他花了兩個小時完成的壁畫擦洗掉。也就是在這個時候，許漢超第一次發現，居然有人不喜歡美麗的圖畫。

「壁畫」事件過後沒多久，許漢超和姊姊一起到市場買大白菜。那棵大白菜對兩個幼童來說，簡直碩大無比，兩個孩子把它放在籃子裡用竹竿合挑，才抬得動。回家路上，天際出現了彩虹，許漢超看呆了，幾乎不敢相信，世界上竟有這麼美麗的東西。他叫姊姊看，姊姊卻告訴他，這表示快要下雨了，得趕快回家，否則要淋雨。小畫家從美麗的境界中，一下子跌入無情的現實裡。

許漢超五歲時，隨母親與姊弟從夏威夷回廣東故里。他記得，在中國的十年間，共挨了學校老師三次打，一次因為在教室裡玩，一次在抽屜裡做了個小廟，最後一次因為作畫。他當時實在不懂，為什麼有些人對美術那麼排斥？

1921 年，許漢超十五歲時，他父親託朋友將他從廣東故鄉帶回夏威夷。船在海上航行的幾個禮拜裡，他只能待在底艙，每天靠一個甜薯度日。父親的朋友每隔幾天才下來看他一次，拋兩個橘子給他。天氣很冷，他連一件厚外套都沒有，凍得耳朵差點掉下來。

到了夏威夷，因為不會英文，他十五歲的年紀謊報為十二歲，才勉強擠進小學一年級。同學欺侮他，五、六個人把他逼進角落揍他，打碎他的鼻骨。十六歲時，許漢超父親追隨孫中山先生革命返回中國，留下他們兄弟倆獨自謀生，臨行還告訴他，如果不能自食其力，就不配活在這個世界上！許漢超的弟弟後來學農業

及電機，是個好學生。有一年回中國探望父親，因為生病去看醫生，服藥不久後就死了。許漢超後來懷疑他弟弟是因他父親的政治背景而被毒死的。

念高中時，許漢超因為上英文課時畫畫，被老師逮到，老師說要開除他，他乾脆「先下手為強」，願意自動退學。這次「不是志願」的「志願」退學，讓他耿耿於懷一輩子。晚年談起時，他仍清楚記得那位迫使他無法得到高中文憑的英文老師名叫：「羅賓遜太太」(Mrs. Robinson)。

1929 年，許漢超決定到舊金山找機會。他靠著在鳳梨農場打工存下來的 90 元，拿 60 元買船票，5 元付餐費，口袋只剩下 25 元就到了舊金山，再花 6 元租了一個空無一物的小房間居住下來。雖然很貧困，但因為自由還滿快樂的。他註冊進入加州藝術學院 (The California School of Fine Arts)，拿不出高中畢業文憑，騙學校說，家裡以後會將證書寄來。

藝術學院學費每個月 22 元 5 角，他洗盤子一天可賺 5 角。除打工外，他抓住每一分鐘時間習畫。學校種族歧視的情況比夏威夷嚴重，他不參加任何課外活動，也因為窮，午餐時間就躲到地下室畫畫。在校三年，他每天只吃一餐。但他的學習成績卻是其他同學望塵莫及。他到圖書館讀著名藝術家傳記，有一次，從中得到靈感，將房間的窗簾畫了兩條魚，「作品」被學校選去參加加州美術年展居然獲獎，大家還在猜測這得獎的無名小子是誰呢？

藝術學院教授都是一時之選，但有些教授對待華裔學生有差別待遇：彫塑家 Ralph Stackpole 要許漢超交作品時，從不直接對他說，而經由第三者轉達。這使得許漢超自尊心很受傷害，覺得

自己像是「三等公民」。於是，他拒交作業，即便因此可能失去獎學金也在所不惜。

油畫家 Gertrude Partington Albright 則珍惜許漢超的藝術才華。她挑選了六位特優學生，課後給予特別輔導，許漢超是其中之一。

藝術學院有位著名的墨西哥壁畫藝術家迪亞哥·瑞韋拉 (Diego Rivera) 在校任教，也為學校作壁畫。許漢超天天盯著瑞韋拉怎麼下筆，從構圖到完成，他沒有錯過一筆一畫，這就引起了瑞韋拉的注意。有一天，瑞韋拉問許漢超，對壁畫有興趣嗎？有什麼作品可以拿來讓他看看。看過了許漢超的作品後，他對這位華裔學生的藝術才華十分欣賞，邀許漢超到墨西哥當他的學生。不過，因為簽證的原因，許漢超後來沒有去成。但從觀看瑞韋拉作畫的過程中，他認為自己也可以從事壁畫。

因為在校成績表現優異，第二學年學校特准他愛上什麼課，就上什麼課，且任何時間可自由來去漁人碼頭、或中國城寫生；第三學年，他榮獲「Virgil Williams」獎，並以三年的時間完成四年的課程，提前畢業。

1933 年，也就是藝術學院畢業的次年，許漢超回廣東故鄉。他父親問他學了什麼？作些什麼工作？得知他學藝術，而不是當工程師時，當場就給他一記耳光，還說：「你在浪費你的一生！」許漢超留在故鄉一所學校任教，學校主管有貪瀆事件，許漢超威脅有關人員說要往上告，而涉案的人恐嚇他說，如果他膽敢告密，他們就要他的命；許漢超的父親知道了這件事，就公開宣稱，如果他兒子被殺，他將血洗全村。許漢超覺得事態嚴重，最好的解

決辦法就是，他離開故鄉返回美國。這一次，他在故鄉與母親只相處了一年。

1935 年，許漢超在舊金山協助成立華人藝術協會 (The Chinese Art Association)，並在迪揚博物館 (M. H. De Young Museum) 舉辦華裔藝術家聯展，他展示了油畫「午夜」等作品；儘管藝術才華不凡，現實生活依然逼人，畫家不得不作與藝術全不相干的餐館生意。不過，他仍不失幽默感，在餐館的門口貼了一張字條「在你我都餓死之前，趕快進來吃」。

1941 年 12 月 2 日，他受僱於珍珠港海軍基地，為軍艦漆上數字及畫條紋。五天之後，他目睹日軍轟炸珍珠港；六個月之後，他被調升為海軍補給站製作標誌 (Sign Shop) 部門的主管。他有位助理會做商業的 Silkscreen，即以絲幕上的模型複製圖案，當這位助理發現許漢超不懂這項技術時，馬上不聽他指揮，還告訴他，當主管的應該懂這個技術。

許漢超回家後立刻到書店購買所有有關絲幕複製圖案的書籍，每天晚上在如豆的燈下苦讀，兩個月後他發現了製作的竅門。於是，他在玻璃上做了一條金龍，配以紅色背景，並拿到辦公室給這位助理看，助理問：「誰設計這麼漂亮的東西？」許漢超說：「就在你眼前這個人。」從此，這位助理對他畢恭畢敬。十八個月後，助理退役，許漢超接下了所有複製圖案的設計工作。

有一天，司令官來電話問他，做五百個 4 呎正方、兩面都有「禁菸」字樣的標誌需要多少時間？「三天」。司令官以為他沒聽懂英文再問一遍，答案還是一樣。第二天，司令官晃到做標誌的辦公室來，看到滿屋子一百多個顏料未乾的禁菸標誌時，很滿

意地離開了。

　　幾年以後，他調到加州金山灣區屋崙 (Oakland) 海軍供應中心工作，海軍要求在每輛卡車的兩側及後面，都要漆上海軍的數字及「限公家使用」(For Official Use Only) 的字樣。按平常辦法，一輛車要花四個小時才可完成。許漢超建議用絲幕複製方法快速很多，同事都譏笑他，還激他說：「做給我們看啊！」兩個星期後，司令官邀新聞記者看許漢超示範表演，司令官手裡拿著碼表計算時間，許漢超在一輛卡車的三邊複製數字及文字，前後只花了十二秒。

　　離開海軍之後，許漢超進一步研究發展絹印畫 (Serigraph)。此畫最先由紐約一群藝術家倡導，他們將絲幕印刷技術轉化為藝術品，藝術家 Carl Zigrosser 稱之為絹印畫。1956 年，許漢超送了一幅絹印畫參加美國國會圖書館舉辦的全國印刷年展 (National Annual Print Exhibition)，主辦單位接受了，這使得他信心大增；同年，他以一幅絹印畫榮獲 Honolulu Printmaker Annual Show 首獎。此後，他的絹印畫被紐約、波士頓、德州、加州、夏威夷、中國及香港等地很多重要畫展接受，更有不少私人收藏。由於是自學，許漢超的絹印畫風格獨特，與學院派有所不同。他說，中國兩千多年前就有絹印畫，在繪畫族系上，它是最古老的，也是最現代的。

　　許漢超一生在藝術境界上努力自我超越。1948 年至 1951 年，他在巴黎追隨法國立體派大師萊什 (Farnand Leger) 與勞特 (Andre L'hote)，以及德國立體派中堅葛羅茲 (George Grotz) 習畫。他在深厚的東方文化背景下，再吸收西方的前衛技巧，使得他技藝更上層樓。

許漢超約 1952 年的油畫作品「咖啡時間」。（麥可‧布朗提供）

　　1992 年到夏威夷訪問他時，許漢超談起一些巴黎學畫的趣事。他說，萊什先生教畫十分嚴格，且吝於多言，給學生的評語永遠不超過兩個字：「好」、「很好」或「很差」三種。每當萊什先生看了他作品並下評語後，等老師轉過身，他就趕緊在作品的背面記上評語，回家後再研究到底作品好在哪裡？差在何處？勞特先生則告訴他，回國後應將絹印畫的技術廣泛傳授。不過，「同行相忌」，中外皆然。萊什與勞特兩位大師級藝術家，卻分別在許漢超面前一臉不屑地批評對方說：「他懂什麼藝術！」

　　至於德國立體派中堅葛羅茲是位紳士，希特勒下令將他逮捕入獄，美國人後來釋放他，紐約 Art Student's League 聘他任教。許漢超於是離開巴黎跟隨葛羅茲到紐約繼續學習，但沒多久，葛羅茲告訴許漢超不需上課，因為他的作畫水準已夠資格當老師了。儘管如此，許漢超從來沒有因為老師的讚美而昏了頭，他求

知若渴，每天只想吸收一些新東西。

　　1962 年，許漢超回夏威夷設立「夏威夷水彩畫協會」(Hawaii Watercolor Society)，成立時會員只有十八人，現在已經超過四百人。以後他又成立「檀香山天年美術基金會畫院」，並在夏威夷大學成年班擔任美術教授。六十三歲那年，他應聘到國立台灣師範大學、中國文化學院及中國藝術學苑，教授「濕中濕」水彩畫及絹印畫。「濕中濕」水彩畫是他專精的項目之一，他的一幅名為「西瓜」的作品中，看得出被剖開的西瓜，好像要從畫紙上滴出水來。西瓜的切法，不是傳統的一切為二，而是僅取出八分之一，顯出母子對比的情況，凹下去的那一塊母體，現出有趣的心形，再對照瓜瓤紅撲撲的顏色，是畫家用來詮釋「愛」的方式！大小母子兩塊西瓜，象徵沒有整體，就沒有個人，而點點耀眼的瓜子，正意味著綿延與傳承。

　　前頭提過，畫家多才多藝，壁畫是許漢超的重要創作，他自稱是「後期琺瑯壁畫家」及「大理石壁畫家」。在珍珠港、加州屋崙海軍供應中心、夏威夷茂伊島醫學中心、假日旅館、檀香山社區教堂、Ala Moana 旅館等處，現在保留有他的琺瑯壁畫；Moana 圖書館 30 呎的金屬琺瑯壁畫「夏威夷土王卡米哈米哈一世統一夏威夷群島圖」，是他年近七十時獨力完成的；大理石壁畫，目前則存放於 Mililani 圖書館。

　　1991 年某一天，他覺得心臟有毛病，就在月光下跪下來禱告，他說，禱告後看到耶穌面對他走過來說：「為什麼跪在那裡？你還有很多事要做呢！」幾天之後，夏威夷州政府委任他為檀香山機場製作一面 10 英呎乘 320 英呎的大壁畫。

許漢超的作品，常強調「陰陽和諧」：有黑必有白、有男必有女。他的人生哲學也如是。他說，如果有什麼事不順心，那表示上帝另有安排！他認為，上帝送他來這個世界上吃盡苦頭，為的就是要他創作藝術。

　　關於抽象畫，他不是全然贊同。他說，藝術家在構思作品時，想像是「抽象」的，一旦作品出現了，就必須有「意義」，則創作才算「真實」。

許漢超在夏威夷的畫室。（麥可・布朗提供）

　　許漢超高齡八十時，每天仍作畫七、八小時。他可以徒手畫一條直線，畫完後跟尺一樣的直。這是他經年累月苦練、手部肌肉可以控制到揮灑自如的明證。

　　他設計獨特的名片上有一幅沒有題名的畫，據他獨生女兒卡洛琳說，這幅畫代表他父親艱苦的一生。畫的右方是一隻手，左方是一隻腳，手腳均可見層層的漩渦，那是畫家的老

繭。沒有與生活拚鬥過的手，不會生繭；養尊處優的腳，也不會
長繭。畫的左下方，還有一個破題的漩渦，畫家似乎在說，他的
一生，就是這些老繭構成的！

　　畫家於 1993 年 5 月 17 日去世，享年八十七歲。他一生得到
的重要榮銜有：1983 年台灣頒贈他「最傑出絹印畫家」；1985 年，
義大利 Academia Italia 肯定他為國際傑出的藝術家，特頒贈他「金
奧斯卡獎」；1986 年，夏威夷州議會通過決議，頒贈他「最傑出
藝術家獎」。他作品曾在加州 The Palace of the Legion of Honor、
迪揚博物館、巴黎 Salon deL'Art Libre、香港中國現代藝術家協
會、華府國會圖書館、台灣國立歷史博物館及藝術館等單位展出。
值得一提的是，藝術品味極高的美國故總統甘迺迪夫人賈桂琳，
1967 年曾拜許漢超為師學畫，她對這位老師在藝術界的成就，十
分推崇。

<div align="right">

——麥可・布朗、楊芳芷作
原載《雄獅美術》第 290 期，1995 年 4 月

</div>

黃玉雪 (1922~2006)
——陶瓷藝術家兼作家先驅

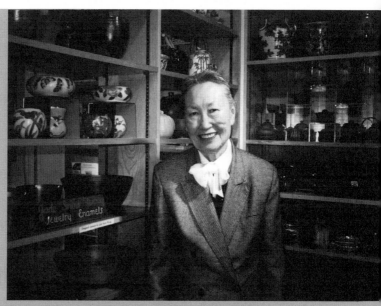

作家兼雕塑家黃玉雪和她的雕塑作品。（楊芳芷攝）

「我們並不是一開始就是名人，我們只是努力做正確的事。我之所以成為先驅，在於身為華人、女性，而且做的是與其他華人女子不同的事。」

——黃玉雪

華裔女性陶瓷藝術家兼作家黃玉雪 (Jade Snow Wong)，1922年1月出生於舊金山華埠。因為當天舊金山罕見地下雪，父親就給她起了「玉雪」這個中文名字。她在家中九個兄弟姊妹中排行第五。後來，她自傳性的小說書名就叫：《五姑娘》(*Fifth Chinese Daughter*)。

黃玉雪是第二代移民，父親自廣東中山縣移民來美，定居舊金山。他以中國傳統式的威權方式教育子女。就像一般中國父母，希望子女從事醫生、律師及工程師等行業。學習藝術，則萬萬不可。偏偏黃玉雪，卻選擇了藝術這條艱辛的道路。她不但是陶藝家，也是作家，且很可能是在美第一位華裔女性作家。她1950年完成第一本自傳性的小說《五姑娘》時，《喜福會》的華裔作者譚恩美尚未出生，而《女鬥士》的作家湯亭亭還只有五歲大呢！

黃玉雪在《五姑娘》這本書中，描述她的成長過程，在家裡中國傳統式與外界西方式兩種截然不同教育方式下，如何無怨無悔、克服與適應種種文化衝突，最後還以身為中國人為榮。

1940年，黃玉雪從舊金山市立學院畢業時，一心想進大學。因為「重男輕女」（她接受我訪問時曾說，家裡訂的牛奶，只給男孩喝，女兒都沒份）及「財力負擔」雙重因素，家裡只供她哥哥上大學，她必須自食其力。為此，她到白人家幫傭，努力攢錢

黃玉雪可能是在美最早的華裔女作家。（楊芳芷攝於 2004 年）

籌措學費。有一回，主人家的小姐建議她去見「密爾斯女子學院」(Mills College) 的校長 Dr. Aurelia Reinharde 談談。這是一所設在加州屋崙 (Oakland) 的私立貴族女校，學費高，只有功課好的富家小姐才有可能進去就讀。黃玉雪想都不要想，但因為主人家小姐一再提起，再說，見一次面花點時間而已，沒什麼損失。

那一次見面，改變了黃玉雪的一生！學校要定了她這位學生，她一次一次的拒絕，因為獎學金金額不夠支付全年學費，到最後，學校安排她工讀加獎學金等，一切都沒問題了，她才答應入學。黃玉雪說，在她那個年代，與她同年齡層的華裔女性，都選擇結婚，除了她，很少人去讀大學。

黃玉雪在密爾斯學院主修經濟暨社會學。1942 年，她以優異

的成績畢業。畢業後，她獲得一項獎助金，得以在密爾斯學院選修一個夏季課程。她選了 Carlton Ball 教授的陶藝課，及 Charles Merritt 教授的釉料課。二戰結束後，她獲邀加入密爾斯學院陶瓷藝術學會。這時候，她開始創作大件的陶瓷作品，並繼續跟著 Carlton Ball 學習在銅器上上釉的技巧。當時，黃玉雪就認為她可以依靠製作陶瓷藝術品謀生。她在舊金山華埠商業街一家店面租了一個角落，公開製作陶瓷藝品出售，很受觀光客的歡迎。但保守的華埠同胞，不但從來沒有人花錢買過她一件作品，還認為她這樣做是「瘋狂」。但她不理會華人同胞的譏笑，依然堅持藝術創作。

與此同時，黃玉雪開始寫作。她三不五時在幾份雜誌上發表文章。1945 年，她有兩篇文章在《*Holiday & Common Ground*》雜誌上刊登：一篇寫她父親；另一篇寫她哥哥。她的寫作引起了紐約 Harper & Row 出版社編輯 Elizabeth Lawrence 的注意。她和黃玉雪取得聯繫，問她能不能寫一本書。出版社希望出版有關美國「少數族裔」故事的書籍。出版社同意給黃玉雪五年的時間，寫一本根據她成長經驗的「華裔美國人」奮鬥成功的故事。

1950 年，黃玉雪第一本著作《五姑娘》，費時五年完稿，除了紐約 Harper & Row 出版社外，並由倫敦的 Hurst & Blackett 等幾個書局出版，有英文版及德文版。書上市後立即獲推薦為「每月一書」及「Christian Herald Family Book Shelf Selection」；1951 年，聯邦俱樂部 (Commonwealth Club) 贈頒她銀牌獎章；而她的陶瓷、瓷釉銅器作品此時也受到重視，曾獲邀在紐約現代藝術博物館、芝加哥 Art Institute 等博物館展出。

美國國務院將《五姑娘》翻譯為日文、中文、馬來西亞、泰

國、緬甸、東印度及巴基斯坦等國的文字。1953 年國務院安排黃玉雪作一次四個月的遠東旅行演講，向讀者證明一位生長在美國的貧窮華人移民家庭女性，也可以在具有偏見的美國社會中獲得成就，實現「美國夢」！

1976 年，公共電視台為慶祝美國建國二百週年，特地將《五姑娘》改編拍攝為半小時的特別節目，並在全國二百七十多個教育性電視台播放；1977 年，紐約舉行的美國電影展中，影片贏得最高的獎項。

1989 年，《五姑娘》再版，詢問她為什麼好萊塢沒有人想到拿去改拍電影？黃玉雪淡然一笑對我說：「因為書中沒有性、沒有暴力、也就沒有好萊塢！」

從 1958 年起，黃玉雪和她的先生，就在舊金山波克街開一家旅行社兼營藝品店，店內展示她的陶瓷作品。黃玉雪說，因為只能利用週日一點時間寫作，她的著作不多，除第一本《五姑娘》外，第二本《不是華人異鄉客》(*No Chinese Stranger*) 於 1975 年出版，內容主要描述她 70 年代旅遊中國大陸的經歷與感想。第三本《華裔美國人的負荷與代價》(*Chinese American Burden and Price*) 花了十二年才完成。2004 年，我訪問她時這本書還沒有出版，《五姑娘》的中譯本則首次在中國大陸面世，書名：《華女阿五》，由譯林出版社發行。

黃玉雪利用藝品店後面的空間製作陶藝，也可以兼顧旅行社生意。1983 年，因為要照顧生病的先生及三個小孩，還有旅行社生意，她無暇再作陶藝。2002 年 7 月，美國華人歷史學會為黃玉雪舉辦回顧展，這次展出的重點在她的陶藝創作，其中有三十多

件是她年輕時留下的作品，塵封在自家車庫裡，悠悠五十多年已經流逝！

<div align="right">

——原載於舊金山《世界日報》，**1996 年 4 月 6 日**

2012 年 3 月修改

</div>

2002 年 7 月，美國華人歷史學會為黃玉雪舉辦回顧展。

梁漢強 (1929~2011)
──從自我放逐到回歸的油畫家

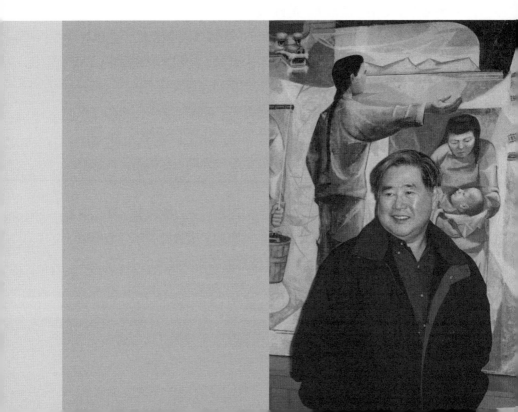

「如果大自然界的任何事物，全由『陰、陽』兩種因素組合而成，那麼，我所受的東方文化薰陶代表『陰』，西方文化則代表『陽』，我終於能坦然接受自己是『華裔美國人』的身分認定。」

——梁漢強

1950 年代，梁漢強 (James Leong) 的一幅「百年：美國華人歷史」(One hundred years: History of the Chinese in America) 壁畫創作，曾被華人社區拒絕，並棄置在華埠「平園大廈」的一間教室內數十年，這傷透了藝術家的心；2006 年 6 月，「物換星移」，美國華人歷史學會不但將壁畫永久收藏，還特別為他舉辦油畫個展，以具體行動歡迎這位在華埠出生、而自我放逐到歐洲長達三十五年的畫家遊子的歸來。

梁漢強是他同一時代最重要的美國亞裔藝術家之一。1929 年美國經濟大蕭條時，出生在舊金山華埠，父親來自廣東中山。就像早期所有的華人移民一樣，父親飄洋過海來到「金山」，只為賺錢改善生活環境，最終的目標還是「回家」——回中國老家。梁漢強說，這就是小時候父親強迫他們兄妹必須學中文的理由；也如同所有華裔家庭一樣，學藝術不被鼓勵，父親希望他成為一個懸壺濟世的醫生。

梁漢強不知他的藝術細胞從何而來，上一輩沒有人顯示有藝術天分。但他自己很小就對繪畫有興趣，兩歲時有了一盒蠟筆，開心得到處塗鴉，不過，直到就讀舊金山洛威爾高中十二年級時，才有機會上藝術課。

畫出新世界
——美國華人藝術家

「想上藝術學校？只有一個條件，除非你拿到獎學金。」高中畢業時父親對他這麼說。「初生之犢不畏虎」，梁漢強大刺刺地拿著自己的畫作直闖在屋崙的「加州藝術暨工藝學院」(California College of Arts and Crafts) 校長辦公室。結果，校長給了他一個暑期的獎學金。接著，又是一個學期、一個學期，這樣開始了他的正式藝術訓練。

1952 年，華埠著名商人 H. K. Wong 認為，製作一幅描述美國華人歷史的壁畫，放在新建的「平園大廈」公開展示，將有助於教育大眾及華人社區了解華人移民歷史。當時，H. K. Wong 看中的是華裔水彩畫家曾景文。但曾景文正受託忙於另一個創作計畫，他告訴在一家報紙擔任編輯的梁查理 (Charles L. Leong)，梁查理就推薦了當年二十二歲的梁漢強去畫壁畫。當時，梁漢強在《Chinese Press》當記者兼拉廣告。

梁漢強花了六個月時間完成的這幅長 17 英呎、高 5 英呎、名為「百年：美國華人歷史」的壁畫，卻不為華人社區所接受。這幅壁畫內容描述早期華人從中國離鄉背井、飄洋過海到新大陸受僱築鐵路、淘金礦、下農田、從事捕蝦謀生，到後來華裔子弟加入美國軍隊，及華人經濟生活逐漸改善等種種事實。畫家雖然很「忠實」地以彩筆記載早期華人移民生活境遇，卻不為當時保守的僑社所喜歡。部分保守的僑社領袖認為，儘管梁漢強的壁畫忠實地反映了早期華裔移民的境遇，卻「不適合」作公開展示。不過，在非華人社區的人士卻認為，這幅壁畫是個「突破」，是最早描述華人移民歷史及文化的創作。這幅壁畫因此被棄置在「平園大廈」一個用來當作教室的房間內長達四十年。

1950 年代中期，對梁漢強來說，舊金山的藝術世界很難打進，他向博物館或市府申請場地開畫展，總是被拒絕。他開始思索搬遷到另外一個城市或另外一個國家發展的可能性。利用妻子在航空公司可以得到免費機票的機會，他飛到紐約拜訪畫廊，認識了當時全美最有影響力的藝術經紀人之一哈波特女士 (Edith Halpert)。哈波特女士看了他的作品後，立即安排他在 Barone 畫廊舉行畫展，這次展出十分成功。畫廊主人 Laura Barone 還將梁漢強的一幅作品送到惠特尼博物館的年展中展出。1956 年，她又推薦梁漢強取得傅爾布萊特獎助金，使他有機會出國到挪威進修，但也因此讓他展開漫長的自我放逐生涯。從 1956 年後，他就沒有再回到舊金山出生地居住，長達半世紀。

　　1950 年代，國際共產與自由世界兩個陣營進行冷戰，在聯邦參議員麥卡錫的危言聳聽鼓吹下，美國社會普遍存在「恐共症」。所謂的「麥卡錫」主義籠罩全美，首當其衝受害者，就是影藝、文學及藝術等各界人士，不少人遭遇到白色恐怖。梁漢強是當時少數的華裔藝術家，曾經為「Radio Free Asian」畫過連串的政治漫畫，不可避免地成為聯邦調查局監視的對象之一。他說，白色恐怖時期除了種族歧視因素外，美國華裔受到的壓力更大。由於中國大陸淪陷於共產黨，國民黨政府遷往台灣，舊金山僑社兩方支持陣營都有人對僑社人士進行監視工作；韓戰爆發後，毛澤東派出「中國人民解放志願軍」「抗美援朝」，而以美國為首的聯合國軍隊則支持南韓對抗北朝鮮作戰，在美華裔對美國的「忠誠度」普遍受到懷疑，更成為聯邦調查局監控的對象。梁漢強說，

有一回，他乘坐市內電纜車，國、共及聯調局三方面特工都跟著他，他乾脆邀請他們一起喝咖啡。不過，第二天，換了三個新面孔監視他。

1956 年，梁漢強得到傅爾布萊特獎助金要到挪威進修，申請護照時卻遲遲不下來，而其他得獎者都已拿到了護照。後來，他在加州的國會議員協助下，才得以在入學期限截止前十天拿到護照，即丟下妻子匆匆啟程先到挪威奧斯陸，家人則在兩個月後才趕到奧斯陸團聚。

談到種族歧視，早年的際遇如同不可磨滅的烙印，深深刻在藝術家敏感的心版上。

梁漢強的父親是在一白人家當住家工。有一陣子，他們一家住在柏洛阿圖市，有一天，他在街頭遭到幾個白人孩子的圍毆，左眼上角破皮流血，父親帶他上白人診所求醫，卻叫白人醫生將他們父子踢下樓來，造成他左眼視力的永遠受損。迄今，他左眼角仍留下當年皮破血流的疤痕。

在小學也有不堪回首的記憶。梁漢強是左撇子，小學的一位老師硬要他用右手寫字，用力扭曲他的左手，結果折斷了他的左手無名指及小指，這也是永久性的傷害。自那以後，他的左手無名指及小指就無法伸直，還好，沒有嚴重影響他後來的作畫。

也許早年這些在舊金山不愉快的經驗，讓梁漢強義無反顧地走上自我放逐之路。他在挪威居住及學習藝術將近三年。接著，他申請得到了古根漢獎助金 (Guggenhein Fellowship)。這份獎助金讓在羅馬的 American Academy 提供他一個長 25 英呎、寬 15

英呎、有高挑天花板採光明亮的畫室。梁漢強說，他簡直樂壞了，他一直夢想能擁有這樣的一間畫室。在挪威，他只能利用起居室的一部分空間當畫室；在舊金山更糟，是將沒有窗戶的車庫的一半空間充作畫室。

1960 年代及 70 年代，義大利成為一個文學、藝術創作的天堂。當時，來自美國、歐洲、亞洲及非洲的作家、畫家、雕塑家、作曲家及音樂家等，聚集在羅馬，為數不少。每年夏天，羅馬成為世界各地博物館及畫廊代表必訪之處，以發掘他們心儀的藝術作品。在這二十年間，梁漢強的抽象多媒材油畫作品，曾分別在羅馬、土耳其、奧斯陸、哥本哈根、赫爾辛基，美國的邁阿密、喬治亞、田納西及賓州等地舉行個展；另外，作品獲邀參展的單位則包括：惠特尼博物館年展、卡內基匹茲堡國際展、普林斯頓藝術博物館、National Institute of Arts and letters The Cororarn Gallery American Federation of Arts 等等。

1989 年 6 月 4 日，震驚全球的天安門事件發生，遠在羅馬的梁漢強經由電視畫面，看到中共軍隊鎮壓學生的血腥畫面，簡直不敢相信自己的眼睛所見，他特地去買了一台手提電視機，放在畫室二十四時盯著看事件的發展。之後，他悲痛地以兩天半的時間，完成一幅「天安門」作品，以為歷史留下見證！這幅作品，出多少錢他都不賣。

創作「天安門」後，身為華裔的身分認同問題，逐漸浮現。梁漢強持續畫抽象畫，但畫作內容開始加入了中國色彩，小時候被逼學習的中國書法，此時自然融入到完全西方形式的抽象畫

裡。梁漢強說，如果大自然界的任何事物，全由「陰、陽」兩種因素組合而成，那麼，他所受的東方文化薰陶代表「陰」，西方文化則代表「陽」，他終於能坦然接受自己是「華裔美國人」的身分認定。

「藝術家在羅馬比在美國受尊敬，」梁漢強在羅馬的生活如魚得水，他充分感受到外界的尊敬和自我肯定，以為自己將終老異國他鄉。但在 1991 年，卻不得已舉家遷回美國，結束了他長達三十五年的自我放逐生涯。理由是，他在羅馬的畫室三十年租約到期後，業主決定大幅調漲租金，非他能力所能負擔；另外，也許因年齡較長，開始產生了「落葉歸根」的念頭。但，儘管舊金山有他的妹妹等親人存在，他返美後，仍沒有回到舊金山，而選擇西雅圖華埠定居。梁漢強說，西雅圖聚居各色人種，族群融合，較少歧視，環境單純，居民崇尚大自然生活，且不像舊金山有這麼複雜的「政治」活動。

話題回到梁漢強半世紀前為華人社區創作的那幅壁畫。1990年代末期，一向關切早期美國亞裔藝術作品的白人收藏家麥可‧布朗 (Michael Brown)，在一個偶然的機會中，發現了這幅可能是最早描述美國華人移民歷史的壁畫，居然被隨便棄置在「平園大廈」的一間教室裡，已經四十多年了，雖然毫無保護，壁畫狀況還算不錯。他打電話給美國華人歷史學會的理事之一、也是熱愛藝術的攝影家潘朵姬 (Irene Poon Andersen)，建議她向美國華人歷史學會提出永久收藏壁畫的必要性。

千禧年 3 月，美國華人歷史學會終於邀請梁漢強專程從西雅圖前來，為他這幅在二十二歲時所創作的壁畫作整修工作，歷史

學會並決定將整修後的壁畫，永久存放在舊金山華埠的會址內。對照今昔壁畫的際遇，當時拿著彩筆正作整修工作的梁漢強內心不無感慨！他說，這是華僑歷史的一部分，華人無需為先民遭受的歧視，或生活困頓的事實感到羞愧，刻意選擇遺忘它，或不敢面對它！

在這幅壁畫的最右邊部分是三個人：一對夫妻及一個男孩。2006年，五十五歲的洛杉磯加州大學英文暨亞美研究系教授梁羅素 (Russell Leong)，就是當年壁畫中的這個男孩。他說，壁畫描述了兩件事：一是1950年代舊金山華埠社區的實際狀況；另一說明早期華人勞工及移民對美國開發所做的貢獻。梁羅素說，壁畫的創作是個突破，特別是在白色恐怖、冷戰時期、反共及反華的社會大環境下完成的藝術作品。

梁羅素讚許梁漢強是位美國華裔藝術界的拓荒者，他說，亞

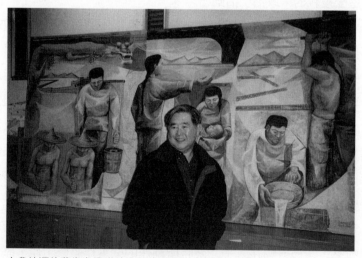

自我放逐的藝術家梁漢強和他的壁畫。（楊芳芷攝影）

裔美國壁畫藝術家寥寥無幾，而壁畫這種公共藝術顯示了巨大的影響力，不容忽視。

梁漢強接受訪問的這一天，我們走在華埠人車吵雜的街道上，聽他細數兒時在華埠生活的點點滴滴。梁漢強指著隔離華埠與義大利裔「北岸區」的百老匯大道說，念小學時，小學校址在北岸區，同學必須成群結隊從華埠走到學校，「人多勢眾」，才不會挨揍；如果單槍匹馬，只要過了百老匯大道，一定挨義大利裔孩子的揍；不過，同樣的，義大利裔孩子也不敢輕易越界到華埠，否則也會被揍得半死。

現在，看到舊金山華裔與義大利裔族群融合，真是不可同日而言。比起五十多年前，如今華埠的「勢力」範圍似乎擴大了，華裔經營的「東北醫療中心」就在「北岸區」內。北岸區內的商店，目前很多屬於華人所有。

半世紀來，華埠有它的「變」與「不變」。梁漢強年少時看到華埠中餐館侍者，頭頂著餐盤送菜過街的鏡頭不再，但店鋪玻璃窗內懸掛的烤鴨，似乎五十年來一直掛著那兒，等著顧客來採買；華埠的人車現在增加了許多，但華埠的「味道」聞起來還是一樣；另外，他記得，前不久去世的作家兼陶瓷藝術家黃玉雪(Jade Snow Wong)，年輕時在華埠唐人街一家商店租用一個角落現場製作陶瓷，總是被自己的華人同胞所奚落！而他自己因為堅持走藝術之路，父親在絕望之餘，竟在他二十歲後，讓母親接連再生一個弟弟及一個妹妹，明白向他宣告重組一個新家庭，不再指望他這個長子了。重遊兒時地，梁漢強感觸良多，但他同時很高興，

他記載早期華裔移民生活境遇的壁畫，終於為華人社區所接受，成為華人移民歷史的一部分。

——楊芳芷作
原載於《世界週刊》，2006 年 6 月 18 日
2009 年 8 月修正

陳錫麒 (1921~2009)
——用鏡頭看盡人生百態

陳錫麒在舊金山中國城的住家門口。（楊芳芷攝）

「我從來不認為自己是藝術家，我喜歡獨來獨往，以鏡頭看盡人生百態。」

——陳錫麒

陳錫麒 (Benjamen Chinn)1921 年在舊金山華埠出生，父母親來自廣東台山。他在家中十二位兄弟姊妹中排行第九。陳錫麒從初中時期開始對攝影發生興趣，啟蒙老師則是他的一位哥哥。之後每一階段的教育，他都持續學習攝影。陳錫麒說，高中上生物課時，他把一個摺疊式的相機裝在顯微鏡的頂端照相，生物課老師以為他在玩什麼把戲，要他下課後留校。但是，等到學期結束，他擁有六張 8 乘 10 英吋、透過顯微鏡拍的放大照片，老師看了之後給他的學業成績打了個「A」。

第二次世界大戰時，陳錫麒服役美國陸軍擔任軍中攝影師，駐防夏威夷。陳錫麒說，他最喜歡搭乘 B-26 軍機出任務拍照。因為 B-26 軍機上沒有武器、沒有炸彈，只有燃油和照相機。

1946 年從軍中退役後，陳錫麒進入加州藝術學院 (The California School of Fine Arts，現改名 San Francisco Art Institute) 研究攝影，教他的教師就是美國著名的攝影家安塞爾‧亞當斯 (Ansel Adams)。當時，藝術學院師資都是一時之選，包括：Minor White、Imogen Cunningham、Ruth Bernhard、Lisette Model 及 Dorothea Lange 等。陳錫麒在藝術學院因為表現傑出，擁有個人單獨使用的暗房，不需要和其他學生共用。

除了攝影外，陳錫麒也學習繪畫和雕塑。1949 年，他赴巴黎的 L'Acadieme Juliane 研究藝術。他的雕塑教師之一是 Alberto

Giacometti，陳錫麒說，別看這位老師長得瘦小，看起來似乎弱不禁風，在課堂可真嚴格。他會拿測量器量你做的作品手腳尺寸，是不是和模特兒真人大小相同。

陳錫麒在巴黎進修期間，同時也到其他學校選修地理與哲學。

從巴黎回美後，他進入 U.S. Pine and Steel Company 擔任助理總工程師。1953 年，他轉入國防部屬下陸軍第六訓練設施處擔任處長，也是主管軍中攝影事務，這份工作做到 1984 年退休。

陳錫麒的攝影作品曾參加在舊金山藝術館 The California Palace of Legion of Honor 舉行的「Perception」聯展，以及 1998 年，參加慶祝阿塞爾‧亞當斯在藝術學院開課五十週年的攝影展。另外，他的作品也被收錄在《An American Century of Photography: From Dry-Plate to Digital》的攝影書籍內。

「我從來不認為自己是藝術家，」陳錫麒說，他只是喜歡「獨來獨往」。陳錫麒一生未婚，比起同時代的華人，他的生活充滿了傳奇與冒險。他曾徒步旅行以色利、法國；多次到墨西哥和印第安人住在一起，也曾在新墨西哥州搭乘熱氣球升空拍照。

陳錫麒晚年把他的攝影作品全部捐贈給美國華人歷史學會保存。他單獨住在他出生時的舊金山華埠，平日以看書打發時間，也不時上街走走，看盡人生百態，並見證華埠的興衰！

採訪陳錫麒是個比較特殊的經驗！他住在華埠一條小巷子「商業街」。照約定時間按他家門鈴，他沒讓我進門，也沒邀到附近的咖啡館坐下來聊，而是在他家門外的人行道上，街道沒有椅子，他也沒從他家搬出椅子。我們就坐在地上談了兩個多小時。幸好這條巷子車輛不多，我們沒有吃到多少灰塵。

2012 年 4 月，舊金山國際機場航站大廈有陳錫麒的攝影作品紀念展，旅客必須通過安檢後才能走到展覽場觀賞。我那時剛好要回台，經過安檢後想去觀賞他的作品，走了十多分鐘，問了幾位機場工作人員，都找不到會場在哪裡？而登機時間已到，就這樣錯過再次欣賞這位隱居在華埠的傳奇攝影家作品的機會！

<div align="right">

——楊芳芷　**2001 年 5 月作**

2012 年 9 月修改

</div>

<div align="center">

陳錫麒的攝影作品。（楊芳芷攝）

</div>

李鴻德 (1911~1991)
──與「冠園美畫」

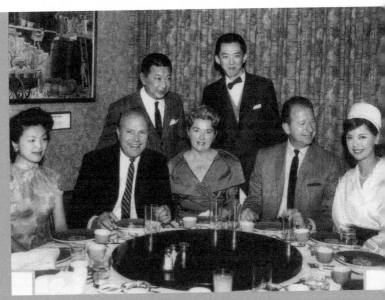

後排左李鴻德為酒家創作十二幅描述早期華人移民生活情形的水彩
畫;前排右二是《舊金山紀事報》著名專欄作家賀伯・肯恩 (Herb
Cane)。(楊芳芷翻拍自美國華人歷史學會)

2010 年 2 月農曆新年前夕，會址設在舊金山華埠的「美國華人歷史學會」(CHSA) 行政主任李閏屏，收到一個電郵，內容是：華裔藝術家李鴻德 (Jack Lee) 描述十九世紀早期華人移民生活習俗文化的十二幅水彩作品，其中的十一幅，2 月 16 日將在南加州巴沙迪那一場藝術品拍賣會中拍賣。

電郵附件有這十一幅水彩畫作照片，「沒錯！是華裔藝術家李鴻德 1960 年代為舊金山華埠冠園酒家特別創作的水彩畫。」李閏屏看到這個電郵後，「一則以喜，一則以憂」。喜的是，她多年來努力尋找李鴻德的這些畫作，終於有了下落；憂的是，美國華人歷史學會哪裡來的錢去標購這些畫作？時間又這麼緊迫。

「絕不能讓這些畫作再度流失！」李閏屏立刻展開行動，積極募款，很短期間內就獲得熱心人士的捐款贊助，因此得以替美國華人歷史學會標得這批由華裔藝術家李鴻德創作、因餐館易主而神祕失蹤多年、內容描繪十九世紀初華美移民歷史中具有代表性場景的十二幅「冠園美畫」中的八幅。

創作「冠園美畫」華裔藝術家李鴻德的個人生平，目前可公開查到的資料中，都說他是 1915 年 10 月 23 日出生在加州蒙特瑞 (Monterey)。但根據美國華人歷史學會的深入調查發現，李鴻德 1911 年出生於廣東台山園田村。1914 年 6 月 13 日，隨父母親及姊姊搭乘西伯利亞號輪船抵達舊金山。李鴻德父親 Lee Gim Chew 有自己在美國出生的證明文件，所以可以返鄉將妻子接到美國來。李父在蒙特瑞開「安利公司」(On Lee Company)，出售什麼貨物現在查不清楚。但李鴻德在描述舊金山華埠人文景觀的水彩畫中，經常將「安利公司」的中英文名字，寫進畫裡。

1929 年，李家從蒙特瑞往南遷到離 Watsonville 不遠的 Pajaro 華埠，開一家名為「Quong Lee Quen」的新店，生意不錯，孩子們在當地上學。李鴻德就讀 Watsonville 高中，還入選學校足球校隊。課餘時間，他為當地的商店設計招牌，其中包括一家座落在緬因街的冰淇淋店，是當地高中學生最愛逗留的地方。李鴻德在這時期已展露出他的藝術創作才華。

　　1932 年，一場大火徹底摧毀了 Pajaro 的華埠，李家損失全部家當。兩年後，李鴻德父母決定返回中國。這時候，李鴻德已二十出頭，嘗試在美國當藝術家謀生。而從他父母親返回廣東家鄉後，李鴻德此後一生，未能再見雙親一面。

　　聽從他高中好友梁查禮 (Charles Leong 譯音) 的忠告，李鴻德到聖荷西州立大學攻讀藝術。梁查禮則成為新聞記者及從事公關工作；1944 年，李鴻德移居洛杉磯，曾到培育無數藝術人才的奧蒂斯藝術學院 (Otis Arts Institute) 進修。之後，李鴻德和梁查禮成為合作無間的工作夥伴。1950、1953 及 1955 年，兩人合作為 Ford Times and Lincoln-Mercury Times 撰寫三篇有關早期華人移民的故事，梁查禮為文，李鴻德畫插圖；1956 年，福特汽車公司曾為李鴻德舉辦他在 Ford Times 所繪的插畫個展，共展出十七幅，內容全是描述早期華人移民生活的故事。

　　李鴻德從事藝術創作，較偏重商用藝術，曾為雜誌設計封面、海報、產品宣傳手冊、全美華埠小姐特刊封面及畫插圖等；而為舊金山華埠「冠園酒家」特別創作的十二幅水彩畫，內容則是十九世紀早期華工的生活寫照，包括有：加州淘金熱時成群華工搭船抵達舊金山港口、華工在內華達州山區興建中央太平洋鐵

「冠園美畫」李鴻德的作品之一：描述早期華人移民乘船抵達舊
金山港口下船的情形。（美國華人歷史學會提供）

路、華人在舊金山華埠雪茄廠工作、在北加州農場種植果樹、
1906 年舊金山大地震前華埠舞獅活動，以及華埠至今仍保存的中
國戲院等。

　　1991 年，李鴻德逝世於洛杉磯。除了從事藝術創作外，生前，
他也教畫，是受學生愛戴的老師，他終身未娶。

　　聘請李鴻德為餐館作畫是「冠園酒家」華裔老闆簡漢 (Johnny
Kan) 的主意。1907 年，簡漢出生在俄勒岡州波特蘭市，四歲時
隨父母遷居舊金山。父親經營藝品店，母親開餐館。受母親的影

「冠園美畫」李鴻德的作品之一「華埠慶新年」。（美國華
人歷史學會提供）

響，簡漢從小喜歡研究食譜。及長，他在舊金山 Mason 及 Pacific
兩街交口處，開一家名為「華人廚房」(Chinese Kitchen) 中餐館，
首創「外賣」及「送餐到府」的餐飲服務；二次大戰後，簡漢在
舊金山華埠都板街開「冠園酒家」。他讓廚房透明化，顧客可以
從玻璃隔間清楚看到廚房的衛生狀況，及廚師作菜情形。這在當
時的中餐館，都是了不起的創舉。

　　為了改變當時一般老美對中餐館「雜碎式」形象，1960 年
代初，簡漢聘請前舊金山市議員謝國翔為冠園酒家設計一個可容

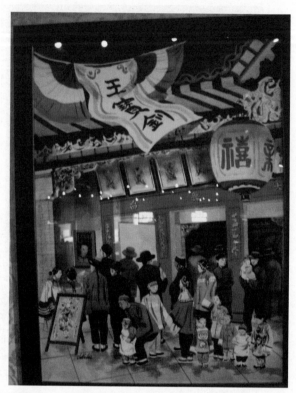

「冠園美畫」李鴻德作品之一「華埠戲院」。（美國華人歷史學會提供）

納四、五十人的貴賓室「金山廳」，又聘請李鴻德創作十二幅餐廳掛畫，提升餐廳服務水準，使冠園酒家成為當時舊金山首屈一指的粵菜餐館，「金山廳」更成為好萊塢影星及各界名流主要聚餐交際會所，包括：影星瑪麗蓮夢露、夢露前夫、棒球傳奇人物狄馬喬 (Joe DiMagglio)、卡萊葛倫 (Gary Grant)、金露華 (Kim Novak)、丹尼凱 (Danny Kays)、以及「鼠黨」(Rat Pack) 的狄恩馬丁 (Dean Martin)、法蘭克辛納屈 (Frank Sinatra) 和小山姆戴維斯

(Sammy Davis Jr.)、《舊金山紀事報》著名專欄作家賀伯・肯恩 (Herb Cane) 等影星名人都曾登門光顧。其中，丹尼凱還曾親自下廚展現他的廚藝呢！

掛在冠園酒家貴賓室「金山廳」牆上長達三十年的十二幅李鴻德畫作，由於餐館易主而下落不明。據了解，1972 年 12 月，簡漢去世不久，他的妻子海倫將餐館出售給好友 Guy Wong 繼續經營；Guy Wong 在 1990 年代初再轉售餐館時，將這批畫作寄存在餐館一位跑堂 Bloor Chau 在德利市 (Daly City) 家的車庫裡；而根據 Bloor Chau 的說法，這批畫作放在他家車庫長達十年，兩年前因為車庫放不下了，他才將這批畫作當垃圾處理掉。

不止華人歷史學會尋找李鴻德這批畫作下落。十多年前，專精收藏美國早期亞裔藝術家作品的白人收藏家麥可・布朗 (Michael Brown)，得知冠園酒家有李鴻德的十二幅水彩畫作，曾邀筆者一起前往冠園探尋。當時，但見冠園暫停營業在作內部整修，畫作不知去向，也無從問起。

在神祕失蹤多年後，這批畫作怎麼會出現在南加州的藝品拍賣會中？拍賣會主辦單位不肯透露託拍物件的人是誰，但拍賣會說明書上則註明，畫作來自舊金山的餐館，而後由私人收藏，然後再轉到他們在洛杉磯的親人手中。

約在五、六年前，李閏屏從胡垣坤、虞容儀芳等華人歷史學家，首次得知有李鴻德這十二幅對華人移民歷史深具意義的水彩畫作。2010 年 2 月 16 日當天，她從舊金山飛抵巴沙迪那市的拍賣會場，標到了李鴻德「冠園美畫」十一幅中的七幅，其他四幅則被另外一位競標者標走；但李鴻德這批十二幅、每幅尺寸都有

海報大小的水彩畫，第十二幅在哪兒？

　　從南加州拍賣會回舊金山後不久，李閩屏輾轉得知十二幅「冠園美畫」最後的落腳處是在 Bloor Chau 的家中車庫。而他現在舊金山灣景區開一家汽車修理廠。李閩屏立刻找上 Bloor Chau。在汽車修理廠內，她赫然發現，第十二幅李鴻德的水彩畫作，就掛在修車廠內的牆上。這幅寬八呎長的畫作、內容描述南達科他州「Deadwood」市，1888 年 7 月 4 日美國國慶日舉行的人力救火車競賽活動中，由當地「永謝雜貨店」華裔老闆黃飛利贊助的華人救火隊榮獲冠軍。這幅鮮活生動的水彩畫面，十多位身穿淺藍色制服的救火隊成員，拉著當時簡陋的救火設備，正奮力跑過街頭。救火隊員全是腦袋後面拖著一條辮子的華人。

　　「這次如不立即買下，將沒有第二次機會了！」李閩屏在七十二小時內湊足六萬美金買下這幅畫。

　　「冠園美畫」在失蹤不明近二十年後，其中的八幅幾經波折，終於回到了它們的「出生地」──舊金山華埠。這也是美國華人歷史學會自 1963 年正式成立以來，首次花錢購買華裔藝術家的創作。「冠園美畫」留下了華人先民奮鬥的足跡，豐富了美國華人移民史料，李閩屏說，尋找「冠園美畫」只是第一步，華人歷史學會將繼續尋找李鴻德其他畫作，並將予以永久典藏。

　　　　　　　　　　　　──楊芳芷作，**2011 年 4 月於舊金山**

輯二：旅美華人藝術家的故事

張大千 (1899~1983)
——加州十年創建潑墨潑彩畫風

摘自許啟泰《張大千的八德園世界》

「張大千潑墨潑彩畫風的建立，約在 1960 年代前後的巴西時期。然而這種現代畫感極強的新彩墨畫風，其系統發展成熟與完成最關鍵的時期，應是他旅居加州這段時期（1965 年到 1975 年）。」

——巴東

2013 年 2 月下旬，由舊金山州立大學藝術系教授馬克・強生 (Mark Johnson) 主導籌辦、以美國亞裔藝術家作品為主的「水墨時刻」(The Moment for Ink) 展覽，分別在州大藝術博物館、舊金山中華文化中心、矽谷亞洲藝術中心及舊金山亞洲藝術博物館同時舉行。全部一百五十件展出作品，涵蓋近一百二十年來在美

九十七歲的蘇立文 (Michael Sullivan) 遠從英國前來灣區，參觀「水墨時刻」展覽。右為畫家鄭重賓。（馬克・強生提供）

老、中、青三代亞裔藝術家的創作。這項展覽的海報，就用了張大千的一幅潑墨畫作。

這次展覽，還播放了一部有關「張大千在加州」的珍貴紀錄片。紀錄片彩色，片長二十一分鐘。前半段內容有關張大千在加州卡邁爾的生活情形，後半段則是錄製大千居士的作畫過程。這部紀錄片，由鑽研中國藝術史的英國學者蘇立文(Michael Sullivan)，於1967年聘請攝影專家，專程到加州卡邁爾張大千住處拍攝。強生教授說，「張大千在加州」紀錄片攝製完成後，由於多種原因，被塵封在一個車庫長達三十五年，直到2002年才重見天日，原膠片色彩已有些褪色，現經過補色並加配中國音樂。除了配合這次展出公開播映外，紀錄片過去只在張大千的故鄉四川內江，及舊金山州立大學各播映一次。

主導這部紀錄片攝製、現高齡九十七的蘇立文，專程從英國前來參觀「水墨時刻」展出，2月22日並在矽谷亞洲文化中心，和灣區藝術界人士聚會，暢談他與張大千的相識經過，及維繫著長期友誼。

蘇立文1916年出生，1940年擔任國際紅十字會志工，到中國支援抗日戰爭。他在四川開始研究中國藝術，並與大後方藝術界人士密切交往。

1946年，蘇立文返回英國。後到美國留學，而於1952年獲哈佛大學博士學位。1968年至1985年擔任美國史丹福大學教授及東方藝術系主任。之後回英國任教牛津大學直到退休。他被公認為向西方世界推介中國現代美術和推動水墨現代化最重要的藝術史學家與評論家。他的著名評論之一是：〈二十世紀下半葉中

國最重要的畫家有很多生活在美國〉。

蘇立文說，1941 年，他首次和張大千見面。那時，張大千剛從敦煌回成都，從此兩人維繫了長期的友誼。張大千定居加州卡邁爾後，他專程前去探訪，也因此安排攝製了紀錄片「張大千在加州」。

強生教授將「張大千在加州」這個時期，設定在 1967 年至 1977 年間。他認為，這十年間，張大千獨創了被稱為「潑墨潑彩」的抽象繪畫風格，創作出大批傳世之作。

國立歷史博物館巴東先生則將張大千在加州的時期，設定在 1965 年到 1975 年間。1999 年 9 月，舊金山州立大學主辦「張大千在加州—傳統中國畫風的國際化發展」展覽，巴東應邀寫圖錄導論一文中指出，張大千定居加州的前半段時期，是他一生中畫風形式最接近西方抽象繪畫的時期，其後則是將這新彩墨風格逐漸消融回歸於傳統中國文化的背景。

大千公子保羅（張心一）多年前接受媒體訪問時曾表示：他父親開創潑墨潑彩畫風的另一個原因是，當時他父親患眼疾，視力不好，無法畫工筆畫，「總要有個路要走」，於是就採用了潑墨潑彩的方式作畫。

大千居士決定定居加州後，於 1969 年在卡邁爾 (Carmel) 買了一幢住宅，命名：「可以居」； 1971 年，他遷居到離卡邁爾不遠的圓石灘 (Pebble Beach) 新居「環蓽庵」，直到 1978 年，才正式搬遷回台北，定居在市郊外雙溪的「摩耶精舍」。1983 年 4 月 2 日，一代國畫大師與世長辭。

1997 年 9 月 14 日，在「少帥 」張學良女婿陶鵬飛教授（夫

大千居士公子張保羅。（楊芳芷攝）

大千居士夫人徐雯波女士。身旁大塊玉石是大千居士送給她的禮物。（楊
芳芷攝）

人是張學良與元配于鳳至所生女兒張閭瑛）的安排下，我們一行包括：舊金山州立大學藝術系教授馬克・強生、來自台灣國立歷史博物館的巴東、灣區退休外交官茅承祖及筆者等，從舊金山開車南下到「環蓽庵」參訪，大千居士夫人徐雯波女士及公子保羅親自接待我們。

關於「環蓽庵」的命名，據了解，大千居士生前被問及時曾說明：住宅周圍森林環繞中，可說是四面蓬蓽，所以命名「環蓽庵」。大千居士定居加州後，陶鵬飛說，太太張閭瑛曾接到她父親張學良的來信說：「大千是我的朋友之一，希望你們好好招待他，他好吃得很，人非常豪爽，但是有藝術家的脾氣，見到他時，可提我對你們的囑咐。」從此，他們夫婦倆就順理成章地稱呼大千居士及夫人為張伯伯與張伯母了。

參訪「環蓽庵」。左起：茅承祖、巴東、張保羅、馬克・強生。（楊芳芷攝）

提到大千居士的豪爽，陶鵬飛用「無人不曉」四個字形容；至於居士的脾氣，他認為是「擇善固執」。陶鵬飛居住的城鎮離圓石灘只有 50 哩，開車一個半小時就可到，所以常去「環篳庵」問候，或陪同訪客前去拜會居士，因此常被居士「反招待」，諸如：「晨夕聆教、吃好菜、聽故事、觀作畫、看揮毫、賜畫、贈詩、伴遊、隨訪友好，擴大了多方知識領域，增加了無限生活樂趣！」

　　陶鵬飛說，大千居士雖然在「環篳庵」過的是「閒雲野鶴，怡情庭園」的生活，但總是「家中客常滿，杯中茶不空」。近處舊金山灣區不算，遠道來訪的藝文界人士，他「隨便」想想就有：郎靜山、黃君璧、劉紹唐、曹聖芬、李超哉、李祖萊、吳兆南、平鑫濤、瓊瑤、郭小莊、卜少夫、羊汝德、梁穎文、孫家勤、高嶺梅、熊式一、沈葦窗、王季遷、姚克、吳雯、周士心、呂振原、

座落在北加州蒙特瑞半島圓石灘的「環篳庵」。門前巨石奇木，都是大千居士親自選購。（楊芳芷攝）

楊裕芬、楊定齋、范道瞻、馬晉三等；來訪的團體則有：復興劇校、亞東女子籃球隊及張家班雜技團等。不論舊雨或新知，除非居士在病中，無不熱忱接見，並用茶點或晚餐招待。如席設餐館，居士不能前去，必請夫人代打。至於題字贈畫，也是常事。

「吾生也晚」，我們一行訪問「環蓽庵」時，距大師離世已經十四年了！之前，陶鵬飛曾為文形容：「大千居士遷入『環蓽庵』後，布置花園，有枯木巨石假山作伴，屋前後遍植中國花樹，友好據以此為贈。居士每種一樹，必親自指定地位方向，灌溉施肥，都躬自為之。每見花開，歡笑如童孺。」

大千居士在「環蓽庵」時，門前總會懸掛一幅青天白日中華民國國旗。「環蓽庵」庭園內的怪石奇木，都是居士親自高價選購設計。居士回台定居後，大多數珍貴盆栽運回台北。「環蓽庵」門前的巨石「梅丘」也移到外雙溪「摩耶精舍」庭園內。居士1983年4月往生後，靈骨就葬在這塊巨石後。

我們一行參訪「環蓽庵」時，往昔「環蓽庵」門庭若市的榮景不再，庭院以前種植的梅蘭竹菊、桃、李、杏等花木盆景及奇花異草，不是被運回台北，就是缺少照顧而枯萎；園內一座石橋下已乾涸，潺潺流水聲不再；大千居士命名為「聊可亭」（根據蘇東坡的一首詩中，有句「此亭聊可喜」而命名）的一座亭子，我們參訪時，只見光禿禿的柱子及遮雨的屋頂，亭子原懸掛有大千居士親筆書寫，並找專人刻在木板上的「聊可亭」三字橫匾，以及兩旁亭柱的對聯「聯復爾耳，可以已乎」，都已不見蹤影。張保羅當時沒有說明橫匾與對聯的去向，我們也不敢追根究底！

我們參觀時，「環蓽庵」庭園內僅存一個富有紀念性的「筆

「環篳庵」庭園內有一座筆塚。大千居士將使用過的舊畫筆埋葬此處。（楊芳芷攝）

塚」（埋葬有四百多支大千居士使用過的老舊畫筆）及石碑；至於室內，客廳擺設依舊，壁爐牆上有大千居士的大幅照片；畫室牆上掛有一整排大小畫筆。畫桌上硯台、宣紙及各色顏料等俱全，一如大師生前。

當年安排我們參訪「環篳庵」、我們尊稱他「陶公」的陶鵬飛教授，也已離世多年！世事無常，滄海桑田，不知「環篳庵」如今仍安在否？

——楊芳芷，**2013** 年 **4** 月作

楊令茀 (1887~1978)
——天賦奇才，三渡太平洋

楊令茀晚年的照片（茅承祖生前提供）

「生命短暫如朝露，為何要彼此憎恨？四海之內皆兄弟，為何要彼此傷害？為何要傷其羽翼？許人類自由飛翔，讓世間和平永存。」

——楊令茀

1931 年 9 月 18 日，日本軍以中國軍隊炸毀日本修築的南滿鐵路為藉口，出兵攻占瀋陽，中國東北軍抵抗，雙方爆發衝突，即所謂的「九一八」事變。當時在瀋陽工作的楊令茀，為避戰亂，倉卒出走，坐火車經西伯利亞到達德國柏林。希特勒邀她參與畫展，她臨時畫了一幅「兩隻鵪鶉在一塊岩石及幾枝竹葉下相鬥」的國畫參展，還在畫角上寫了上述這首呼籲和平的詩作。這幅畫作被希特勒買去，畫作上的詩詞是中文，楊令茀在希特勒還沒來得及叫人翻譯了解詩作內容前，趕緊搭火車離開柏林。

楊令茀，江蘇無錫人，幼嫻書史，是吳觀岱先生的女弟子。她年紀輕輕就聲譽鵲起，以詩作及繪畫技藝高超，折服各界，成就為一代名家，除了自身天資卓越外，也因為擁有其他藝術家所沒有的好機緣：她被延攬在北京故宮博物院工作的同時，紫禁城內還住有清同治皇帝的遺眷瑜太妃等。楊令茀被邀入住宮內，有了更多臨摹珍藏名畫的機會。

1927 年，楊令茀應邀參加美國慶祝建國一百五十週年的費城博覽會，首次橫渡太平洋。在畫展會場上，她當眾揮毫，即席賦詩，中外人士驚為奇才。回國後，她漫遊東北、蒙古、高麗等地。不久，獲聘接任哈爾濱美術專門學校校長，兼任中東鐵路理事會公務秘書，並襄助瀋陽故宮刊印四庫全書。「九一八」事變發生

後，日軍進占東北，她才倉卒逃離。

　　1936 年，楊令茀再次橫渡太平洋，參與加拿大溫哥華的全國博覽會。此行，她除了繪畫作品外，還帶了一個依照紅樓夢描述而自製的「大觀園」模型參展。溫哥華展覽結束後，她攜帶作品到美國舉行巡迴展，展後並將「大觀園」模型贈送給美國博物館。

　　1937 年，中國抗日戰爭正式爆發，楊令茀三渡太平洋，來美定居北加州卡邁爾 (Carmel) 小鎮，在蒙特瑞國防語言學院教授中文，長達十二年。其間曾先後在華府史密松尼藝術館、史丹福大學博物館，及 1939 年在舊金山珍寶島舉行的「太平洋巴拿馬世界博覽會」等處舉行個展或參展，都獲得相當好評。自定居卡邁爾後，她再也沒離開這風景秀麗、藝術氣息濃郁的小城，住在當地超過四十年。終身未婚。

楊令茀 1937 年來美，落腳卡邁爾後，即在蒙特瑞國防語言學院教授中文。

1978 年 9 月 5 日，楊令茀被發現倒在家中的熱水器旁，已經沒有氣息，享壽九十一歲。1982 年，她的遺骨歸葬在故鄉江蘇無錫管社山下，墓碑刻有畫家劉海粟書寫的「旅美半生，愛國女儔，天風萬里，遺範千秋」的碑文。她去世後，侄兒楊通誼遵照遺囑，將她珍藏的文物、書畫，分別捐贈給北京故宮博物院及無錫市博物館。

約二十年前，我因工作關係，認識一位楊令茀的學生，姓郭，住在東灣屋崙。他說，楊令茀不但教他如何修補瓷器骨董，還教他如何裱畫，並曾告訴他，單學一樣技藝，在美國很難養家活口。楊令茀繪畫、裱畫、修補瓷器骨董、寫作詩詞及教授中文等等，樣樣都來，無所不能。

楊令茀在卡邁爾，曾開畫室教畫，又設計約明信片四分之一

楊令茀設計的小卡片，相當暢銷。（楊芳芷掃描）

畫出新世界

大小的卡片，畫上花鳥或山水，小巧可愛，印製發售，相當暢銷。居住北灣堤波隆、「寒溪畫室」主人劉業昭，就曾在畫室代售楊令茀設計的小卡片。後來，他把僅剩的四張楊令茀設計的花鳥山水小卡片，寄送給我。

已經忘記如何知曉好萊塢華裔影星盧燕和她的先生黃錫琳，是楊令茀生前信任且來往密切的少數華人朋友。楊令茀晚年華人朋友少，也不與親戚來往，擔心親戚會覬覦她的財產。她的遺囑也是委託兩位同住卡邁爾的白人老婦朋友負責執行。

1994 年 10 月，我電話訪問住在洛杉磯的黃錫琳。他說，他們夫婦認識楊令茀已三十多年。楊令茀不喜歡交際，生活簡單樸素，非常節省。收藏不少珍貴玉器骨董，卻任意擺在家中床底下。因為獨居，晚年三餐幾乎很少煮熱食，常常以簡單的食品果腹。他們夫婦探訪楊令茀時，就請她到餐廳吃飯，再買些食物給她儲存。

楊令茀去世時，被發現屋內還有現金十多萬美元，那是她從領取社會福利金節省下來的。

我認識一位能寫、能譯中文（曾將《山海經》譯成英文）、但不會說中文的白人約翰・薛福勒（John Schiffeler）。他為自己起個中文名字叫：「謝復強」。小時候與父母住在卡邁爾，家住一幢擁有中國庭園設計的豪宅。薛福勒說，他母親和楊令茀是好朋友，常常一起喝下午茶，觀賞畫冊，討論藝術。他後來進柏克萊加州大學就讀，有空時才回卡邁爾。楊令茀去世後，屋子轉售。有一天，他回卡邁爾，轉到楊令茀的老房子看看，新屋主還沒搬進來。他非常震驚地發現，院子裡疊了兩大堆楊令茀的畫冊、傳

記等，被當垃圾棄置。他撿拾了一些給當地的圖書館及教堂，自己也拿了幾本帶回家，其餘的就這樣被丟棄了。

楊令茀曾贈送一本線裝本的《水遠山長集》：「塞外吟草，美洲吟草」詩集給薛福勒，書頁上有楊令茀用毛筆寫的「謝復強弟吟，楊令茀呈草」字樣。

如今這本《水遠山長集》在我手上，薛福勒十多年前轉贈給我的。

——楊芳芷作，**2013 年 4 月**

曾佑和 (1925~)

——「掇畫」藝術家

（楊芳芷 1998 年攝）

「掇紙這種表達手法為我的畫法開闢一個新境界。以筆畫畫，未畫之先已拿準效果，新作則每幅均有某種難以預見之處，連我自己也不能再度模仿，因此可避免作品千篇一律。再者，此境界變化無窮，提供藝術探索的萬千樂趣。」

——曾佑和

創造「掇畫」的華裔女畫家曾佑和（幼荷）(Tseng Yuho)，1925 年出身於北京世家，父親曾廣欽是海軍少將，青年時加入國民革命軍，參加推翻滿清帝國。母親張葆真因父早逝得以大膽放棄纏足，十四歲時報名師範學校為小學老師，在那個婦女無社會地位的時代，顯見她獨立自主的精神。曾佑和的處世為人及藝術創作受家庭影響甚深：即釋放拘束，建立自由創作的精神。

曾佑和三歲時被送到蘇州陪伴孤寡的外祖母。她外祖母張家是翰林之後。在外祖母身旁學習刺繡，並開始塗抹書畫。六歲回北京上學。中學第三年時，她得了腦膜炎，臥床三個月，病後體弱休養一年，在這期間開始學習國畫，拜舊王孫溥忻、溥佺二人為師，研習傳統中國人物、山水畫。溥忻是末代皇帝溥儀的堂兄，注重國學傳統的文人詩、書畫等。民國後，溥忻、溥佺兩兄弟應聘到輔仁大學美術系任教，溥忻並兼任系主任；曾佑和就讀輔大美術系，畫藝經常受到溥忻、溥佺兩兄弟的讚賞，畢業後擔任溥忻的助教。據說，當時向溥佺求畫者甚多，他應接不暇，有時就由曾佑和代筆，老師題識簽名。這樣工作三年結婚後，曾佑和才開始為自己作畫。

曾佑和的夫婿艾克 (Gustav Ecke) 出生於德國波昂。1923 年

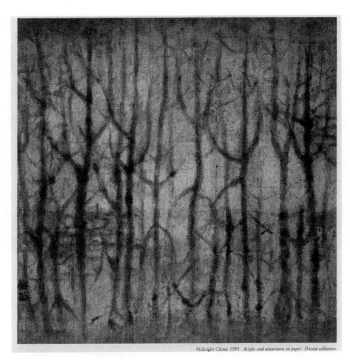

Midnight Chime *1995 Acrylic and aluminum on paper. Private collection*

曾佑和的「掇畫」作品 。（曾佑和提供）

受聘來中國，在陳嘉庚創辦的廈門大學任教。1930年，他回歐洲，
在巴黎進修一年。1934年，他重返北平任教輔仁大學，教授北歐
文學史、西洋美術史，同時研究中國美術史，創辦華裔學法年刊。
曾佑和在輔仁大學就讀時，艾克是她西洋美術史教授，畢業後，
她除了當溥佺的助教外，也當艾克的助手。

　　他們兩人雖然在年齡、社會、文化背景等方面有極大的差異，
但因為同樣對藝術的愛好，彼此欣賞對方的藝術才華，「趣味相
投」而於1945年5月在北平結為連理。1971年，艾克因心臟病
辭世，曾佑和才四十六歲，兩人結縭二十六年。此後，她除畫畫

曾佑和（中）2003年訪舊金山。左為亞洲藝術博物館藝術委員余翠雁，右為本文作者楊芳芷。（楊芳芷提供）

外，全心在夏威夷大學執教，直到1985年退休。

2004年7月，美國華人歷史學會為她舉辦個展，她特地由夏威夷飛來舊金山主持畫展揭幕式。接受我專訪時問她，何以在艾克逝世後沒有再婚？她淡然一笑說：這世界上沒有一個男人的藝術才華比得上艾克！

曾佑和接受訪問時說，她八歲時畫了一張明星畫，有人出價八元收買，建立了她立志當畫家的信心。之後，在她一生的藝術生涯中，也相當平順，因為有穩定的教學收入，物質生活並不匱乏，不需要為畫作賣不出去而傷腦筋。

1949年，大陸政局變色，曾佑和隨艾克移民至夏威夷，艾克受聘擔任檀香山博物館第一任館長。曾佑和在博物館任中國書法教師、中國藝術顧問，並協助籌畫各種專門項目和課程。移民來

美前兩年，曾佑和曾在北平後門及琉璃廠一帶學裱畫二年。中國畫家一向注重手製紙的品種與特性。學裱畫後，她對紙的原料纖維有更清楚的認識。裱畫法將絹或紙層層裁貼，這是曾佑和創作「掇畫」的基本作法。她後來又加入了日本及西洋的製紙特色。

曾佑和在夏威夷工作之餘，不忘進修。1965 年獲得紐約大學藝術史博士學位，並對印度、日本、朝鮮藝術文化有專精的研究；在莊嚴先生擔任台灣故宮博物院院長期間，曾佑和更獲得一般國畫家少有的機緣，特許在台中故宮博物院內展讀名畫，臨摹歷代名跡。此外，她曾周遊世界，對各國美術、古蹟仔細觀察融會，由於具備了完整的美學教育及豐富的人生歷練，她終於找到了藝術表現的精髓，成為中國最早從傳統走入現代的畫家之一。

曾佑和成名甚早，第一次個展於 1946 年在北京的協和醫院禮堂舉行。定居夏威夷後，1950 年在甘普畫廊舉辦第一次個展；1951~52 年間，舊金山迪揚博物館為她舉行第二次個展，並巡迴展覽於檀香山美術館、瑞士蘇黎士芙士勒畫廊、羅馬東亞美術館及巴黎赭寧士奇美術館等。1954~56 年間，華府史密松尼研究所 (Smithsonian Institute) 安排她的作品在美國數十個博物館及藝術中心巡迴展出；數十年來在世界各國著名美術館舉辦個展無數，參與聯展的也不知凡幾。曾佑和說，她作畫甚慢，一幅畫最快數天完成，通常數星期才完成一幅，也因此，籌備一次畫展，需時二、三年。

自 1950 年起，約有十五年時間，曾佑和將全部精神集中在畫法的精進上。她如癡如醉地「掇畫」，同時也遊覽世界各地。1956 年，美國茱麗亞音樂學院選用她的掇畫作品作為歌劇背景；

1962 年，美國《時代雜誌》報導她的藝術新法；1960 年代，曾佑和已與趙無極、林風眠等藝術大師在世界畫壇上並駕齊驅，代表了現代中國畫家的先鋒。

1963 年，曾佑和出版英文本的《中國畫選新語》，率先以現代的眼光闡釋中國傳統藝術，找出其中與現代精神相契合或相巧合的作品，為中西傳統與現代，搭起一座藝術的橋樑。她的眼光獨到，立論精闢。1990 年代，台灣藝術家羅青取得曾佑和的同意，為此書再版，當時他說，三十多年後再讀此書，仍然覺得內容「擲地有聲」，值得重讀。

2000 年，台灣國立歷史博物館曾為曾佑和籌畫個展，但因颱風取消。館長、也是藝術家的黃光男曾指出，曾佑和自創的「掇畫」，運用書畫和裝裱兩種技巧與運用「掇」的方向，開展出一種嶄新的表達方式和個人風格，在傳統基礎上的創作，開創水墨藝術為主題的現代風格，作品雋永生動，創作的新觀念也影響到國內藝壇，開風氣之先。

除了繪畫造詣不凡外，曾佑和兼具教育家、作家、學者等多身分，藝術論述方面的著作等身；而在定居超過半世紀的夏威夷，她屬於國寶級的藝術家，1990 年，榮獲「 Living Treasure Of Hawaii」獎。1985 年從夏威夷大學美術系退休後，曾佑和仍作畫不輟，並在夏大的植物園內設計了一座「識悟學舍茶庵」，希望利用中國的茶道表現中華文化的精華。

曾佑和回顧自己一生，「在藝術界，歷經整整二十世紀，學術研究從未一日放鬆，其中樂趣勝過勤勞，認為是三生有幸。」

<div align="right">

——楊芳芷，**2009** 年 **3** 月作

2012 年 **12** 月補作

</div>

（註：2004 年 7 月，會址設於舊金山的美國華人歷史學會為曾佑和舉辦個展，
她專程從夏威夷飛來舊金山主持揭幕式，並與作家兼雕塑家黃玉雪等
灣區藝術界朋友們相見歡；2006 年，曾佑和搬離她居住逾半世紀的夏
威夷，「落葉歸根」返回出生地北京定居，並將珍藏的七件明代黃花
梨家具捐贈恭王府。

2009 年 7 月，曾佑和在北京山水文園舉辦個展。）

曾佑和（右）2004 年 7 月在舊金山美國華人歷史學會舉辦展覽時，
和藝術家黃玉雪相見歡。（楊芳芷攝）

阮世錦 (1911~1974)
——與死神競走的油畫家

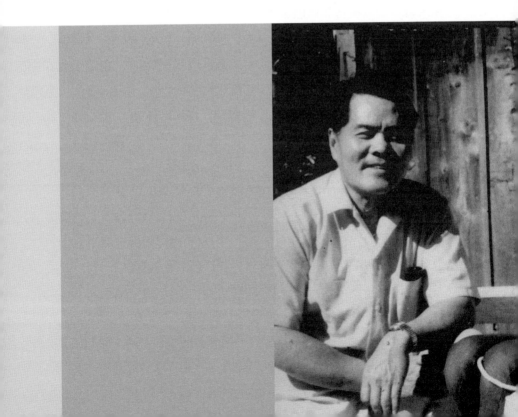

> 「藝術創作必須言之有物，唯有如此才是忠實的藝術，才
> 能永存於世。」

—— 阮世錦

阮世錦 (S. C. Yuan) 本名幼良，字世錦，號思琹。1911 年 4
月 4 日生於浙江杭州。他父親阮寶慶 (Pao Ching 譯音) 是
國民政府軍官，世錦在家排行老大，下有一妹二弟。妹妹出生後，
他被送到離杭州四十里外的外婆家撫養，這件事對他幼小心靈打
擊很大，以為父母拋棄了他。

世錦在高中時就對藝術展現濃厚的興趣，但家長的想法與傳
統一般中國家庭無異，即靠藝術難以為生，因而也反對他學畫。
不知道他如何說服父親，高中畢業後還是進了南京中央大學美術
系，得以受教於曾旅居巴黎十年、現代畫藝術大師徐悲鴻，學習
西畫技巧與理念。

中國對日抗戰時，世錦到大後方重慶國民政府的宣傳部門
工作，同時兼任在華美軍翻譯。抗戰勝利後，他返回上海居住，
還很時髦地起了個英文名字「威靈頓」(Wellington)。因為時任
中華民國駐美大使的顧維鈞，是他最景仰的外交官，顧維鈞英文
名字就叫「威靈頓」。世錦在他早期油畫作品上，英文簽名用
「Wellington Yuan」；後期的簽名則為「 S. C. Yuan」。

世錦居住上海時，有一天，朋友飛虎航空隊飛行員盧開周邀
他到家裡，並介紹認識妹妹仁吉。仁吉當時從美國俄亥俄州立大
學畢業，正準備到加拿大蒙特婁 McGill 大學攻讀營養學，利用假
期返鄉探親。多年後，仁吉成為世錦的妻子，但兩人結縭二十一

年後以悲劇收場。

1949 年中共席捲大陸時，世錦應聘到牙買加擔任一所中文學校校長，因此得以離開中國。次年，他以觀光簽證到美國並滯留下來。初期做過幾樣工作，包括在舊金山著名的費爾蒙旅館 (Fairmont Hotel) 當廚師。這期間，他生活雖不安定，工作一換再換，可沒停止作畫。1951 年，他曾幫麥克阿瑟將軍 (General Douglas MacArthur) 畫像，沒人知道他如何與麥帥搭上線的。

不久，他在卡邁爾高地 (Carmel Highlands) 一家旅館謀得一職，有機會來到蒙特瑞半島，他對這地方的景觀簡直「一見鍾情」，認為這才是建立家園的理想之地。1953 年是世錦生命中最重要的一年，他在蒙特瑞國防語言學院 (Defense Language Institute) 謀得一職，教授中文，因此得以在蒙特瑞定居。於是，他勸仁吉來加州，同年 5 月 23 日，兩人在卡邁爾結婚。

仁吉在醫院工作的穩定收入協助維持家庭生計，世錦結婚兩年後就辭去國防語言學院的教職，專心做職業畫家。1955 年，他在蒙特瑞市區開畫廊，並加入「卡邁爾藝術協會」(Carmel Art Association) 成為會員。兩年後，他再加入「西方藝術家協會」(Society of Western Artists)。

1958 年，世錦在卡邁爾藝術協會舉行第一次個展，展出作品分為國畫與油畫兩大部分，他在兩種截然不同畫風上所表現的功力，幾乎不分高低。這次畫展十分成功，當地《先鋒報》(*Herald*) 藝評家愛琳・亞歷山大女士撰文指出，世錦的作品是「東西方精緻的融合」，除了「強烈顯示個人的風格外，並融合了東西方繪畫技巧與文化內涵。」

每年蒙特瑞郡博覽會 (Monterey County Fair)，世錦都有作品參展。1959 年，他以一幅全然不同於往日畫風的抽象作品參加，因擔心評審員預存立場，他就編個「Zambini」的名字簽在作品上。結果，這幅作品得了第一名「藍絲帶獎」，當他站起來領獎時，在場觀禮人士都驚訝不已。

1963 年至 1974 年間，他三次旅行歐洲，兩次遊覽墨西哥。他對墨西哥的風土人情十分著迷，認為那地方是藝術家的天堂，可以從中得到許多作畫的靈感。

歐洲之行開闊畫家的視野。世錦走訪法國、西班牙、義大利等國的大城與鄉間小鎮，盡情地將異國風情景觀納入畫布中，成果相當豐碩，主要作品有：巴黎之冬、Mediterranean Market、St. Michael's、西班牙 Marbella、義大利西西里、西班牙之冬、雨天在西班牙、西班牙街景等。

中國對日抗戰期間，世錦在大陸曾舉辦過三次畫展；到了美國後，展覽的地點更為廣泛，包括在麻州劍橋、紐約、德州 Corpus Christi、奧克拉荷馬市及加州舊金山、卡邁爾等地。他得過多次獎，但從來不保留那些資料，因為「作品本身會說話」，外在的褒貶無關緊要。

世錦曾向人表示，中國畫家中，他最佩服石濤、馬元馭；美國則有 William Ritsched 和 Armin Hansen；英國為 Frank Brangwyn；這些畫家多多少少影響了世錦的創作風格。

不論是深交或初識，認識世錦的人都說，他具有幽默、純真、樂於助人、但同時又叛逆、十分情緒化的複雜性格。不少朋友有過這樣的經驗，上一分鐘還跟他談得好好的，看他笑容滿面，下

一分鐘他可能翻臉不認人；有一次，他跟三、五朋友約好在某家晚餐，到了約定時刻，人都到了門口，卻不進門，只留下紙條及牛排就走了，他的朋友們也習以為常，見怪不怪。

第一次到歐洲旅行，他居然從美國運了一部卡迪拉克汽車，與他同船到義大利，汽車在大街小巷橫衝直撞，嚇得在路邊咖啡座上的顧客，紛紛跳走逃生；另一回，他的畫家兼雕塑家朋友吉拉德·華瑟曼 (Gerald Wasserman) 住在羅馬，有一天接到世錦來信說：「我們很快就能見面⋯⋯」華瑟曼還來不及回信，一天清早，人還在睡夢中，就聽到門鈴大響，世錦已經來到了羅馬。他住在豪華的 Andra Doria 旅館，邀請華瑟曼夫婦共進晚餐，當華氏夫婦盛裝赴約時，但見世錦身著白襯衫，穿一條沾了不少油彩的牛仔褲，整個餐廳客人為之側目，從哪裡冒出來的「波西米亞族」名士派中國藝術家？

定居美國加州金山灣區堤波隴 (Tiburon)、開設「寒溪畫室」的國畫家劉業昭已故妻子，與世錦妹妹是杭州藝專的同學。劉業昭說，他們夫婦剛移民來美時，世錦在開設畫室方面提供很多實用的建議。譬如說，建議他畫些容易銷售的小品維持畫室租金等開支，先把畫室撐下來，再談其他；但諷刺的是，世錦自己在蒙特瑞或卡邁爾，先後開了好幾家畫廊，不論地點再好、點子再新，總是維持不了多久就關門大吉。

世錦生前很多藝術家朋友都讚揚他才華橫溢，作品豐富、且在創作上一再尋求自我突破、是傑出的藝術家。但他不時率性而為的情緒化性格，使得他與畫廊、或想幫他促銷作品的朋友，都處不好。連經常跟他買畫、應該視為「衣食父母」的顧客，他也

常常不假顏色。有一次，一位顧客批評說，這幅畫的這部分表現比較好，其他部分差些，世錦聽了，氣呼呼地當場拿把刀子，將顧客所指「好的部分」割下來說：「你說這好，是不是？拿去！」當時在畫廊參觀的其他顧客，看到這情況，嚇得紛紛奪門而出。

1958 年，世錦在蒙特瑞開了家名字就叫「阮氏」的畫廊兼餐廳、或者說餐廳兼畫廊，自己設計內部，廚房與畫室並存，牆上掛著他的作品，廚房有他做的北京烤鴨，畫家兩手同時用來繪畫與掌廚。問題是，當時老美還不懂得欣賞純正北方菜，餐館兼畫廊不久就停業了。

儘管他是大家公認的烹飪高手，世錦可不願人家看到他當大廚。他認為，當廚師有失藝術家的尊嚴。白人藝術家約翰‧摩斯有一次讚美他說：「你不但是畫家，也是手藝高超的廚師！」世

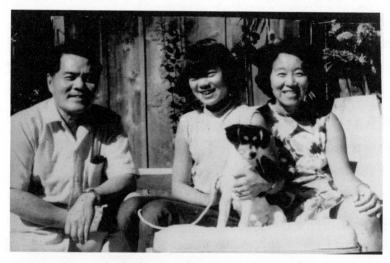

阮世錦一家人。右為妻子盧仁吉，中為女兒 Rae。（盧仁吉提供）

錦聽了馬上變臉，認為這話是在侮辱他。然而單靠藝術作品不足以養家活口，更無餘力讓他赴國外旅行，餐館生意還得做，這是畫家的無奈！

1972 年，世錦和仁吉婚姻出現了危機，世錦很想改善情況，挽救婚姻。他聘請建築師華特・柏德設計一棟座落在卡邁爾 Mar Monte 街的新房子。他為排遣家庭不和帶來的不快，終日埋頭苦心作畫，並為新房設計內部與庭院。兩年後新屋完成，但對裂痕已深的婚姻無濟於事，夫婦終究走上了分離之路；世錦在這段身心煎熬日子裡所完成的作品，被公認是他一生中最好的創作。

世錦沒有留下任何一張「未完成」的作品，作畫過程中，他覺得不好的就毀掉。他在卡邁爾畫了二十一年，對自己的作品沒有滿意過，認為「最好的一幅」還沒有創造出。他一方面祈求上天再多給他十年作畫，一方面又預感死神似乎隨時會降臨，因此，每創作一幅畫，他都當是「最後的一幅」，無不嘔心瀝血，傾全力而作。

世錦有一枚刻著「未名」兩個中文字的圖章，蓋在部分作品上。他的前妻仁吉與朋友對「未名」兩字各有不同的解釋：仁吉說，世錦於大陸政局轉變時出國，因為父母親友還在大陸，擔心他們受到牽連，所以捨本名「幼良」不用，希望人家當他是無名小卒，這是「未名」圖章的由來；認識他的藝術家朋友則說，世錦生前總覺得時不我予，感歎他的作品不為人所識，沒能聞名於國際。不管哪一種說法，如今都無法求證於畫家本人了，也許，畫家的本意就包涵了兩者。

也許失望於他的藝術才華缺少「伯樂」欣賞，失望於他未能

聞名於世、失望於他失敗的婚姻等種種因素，世錦身心逐漸不堪負荷，生前最後的日子曾向一位朋友表示，他需要租個房間住。朋友說家裡永遠為他保留一個房間，歡迎他隨時住。世錦一向是「無功不受祿」，堅持開了一張 165 元的租金支票，卻一夜也沒去住過，倒是把幾十幅畫作搬到朋友家的院子裡，不巧連著幾天下雨，他任由這堆嘔心瀝血才完成的作品，在雨中淋了幾天幾夜，卻不理不睬，畫家當時似乎已經心死！

　　1974 年 9 月 4 日，世錦在卡邁爾藝術協會布置了他生平最後

阮世錦為女兒 Rae 所作的油畫。（加州卡邁爾藝術協會提供）

一次個展時，曾告訴在場的朋友說：「這些畫掛上去，將不再拿下來！」隨後去看了住在附近的弟弟才回家。9月6日，他被發現在自宅舉槍自戕，享年六十三，正應驗了他生前曾說，他父親於六十三歲去世，他也活不過六十三。他與仁吉育有一女「阮瑞」(Rae)，另一孩子出世後因先天性心臟病夭折。

1994年9月6日，卡邁爾藝術協會為世錦逝世二十週年舉辦紀念畫展，展出的六、七十幅作品中，以油畫為主，內容涵蓋風景、人物及抽象畫；國畫只有二、三幅，其中一幅「革命」題款引用了毛澤東的詩。常言道：「同行相忌」，就世錦而言，這句話不適用。他生前的作為經常讓人跌破眼鏡，去世後作品多為同行藝術家所收藏。

畫家生前說過：「藝術創作必須言之有物，唯有如此才是忠

阮世錦逝世二十週年，加州卡邁爾藝術協會為他舉辦紀念展。

實的藝術，才能永存於世。」如今再苛刻的藝評家也承認，他的
作品確實言之有物。

<div align="right">

──楊芳芷作

原載於《雄獅美術》第 295 期，1995 年 9 月

</div>

（註：本文承蒙卡邁爾藝術協會 (Carmel Art Association)、該會展覽委員會主
席 Branda Morrison，及盧仁吉女士，提供畫家生平資料與圖片，特此
致謝。）

郭雪湖（一）(1908~2012)
──「台展三少年」之一

「我的繪畫生活，幾乎都是從痛苦的失敗中得到經驗，以及從不斷的摸索中悟道。」

——郭雪湖

旅居舊金山灣區的台灣前輩膠彩畫家郭雪湖，2008 年 4 月 10 日是他百歲誕辰，台灣藝文界從年頭開始，就為他舉辦一連串的畫展，為畫家百歲慶生外，也高度肯定這位跨世紀國寶級藝術家在繪畫上的卓越成就，並對他作為上一世紀推動台灣新美術運動先驅之一，致上最高的敬意！

包括台灣國立歷史博物館、台灣美術館、台北東之畫廊等公私立藝術單位，已安排這一年內分別以「時代的優雅」、「文化傳承、時代優雅」等為主題舉辦「郭雪湖百歲回顧展」；之後，台灣創價學會還將繼續在南台灣舉辦一系列郭雪湖畫展與講座。

知曉台灣畫壇歷史者，對「台展三少年」這一名詞，肯定不會陌生。不錯，郭雪湖就是「三少年」之一，另兩人是林玉山、陳進（女）。1927 年還是日治時代，郭雪湖以弱冠之齡，參加第一屆「台灣美術展覽會」，一幅「松壑飛泉」入選「台展」東洋畫部，與同時有作品入選的林玉山及女畫家陳進，引發了「三少年」事件；第二屆台展，郭雪湖再以「圓山附近」，榮獲東洋畫特選，台灣總督以 500 元訂購，掛在總督府會客廳。第一屆入選時攻擊「三少年」的畫家已噤聲不語。自此以後，郭雪湖在台灣畫壇上奠定了不移的地位。

日據時代，郭雪湖以膠彩畫活躍於畫壇，台灣光復初期致力於推動美術活動，曾結合畫友成立東、西洋繪畫兼容的「六硯

會」，共同研究藝事，舉辦展覽講習等；「台陽美展」成立後任東洋畫部評審委員多年；光復初期受聘為台灣長官公署諮議，與畫家楊三郎等籌組「台灣全省美展」，為官辦美展的創始人之一，一生致力於推動台灣美術文化的傳承與發展。

「郭雪湖繪畫藝術研究專輯」研究主持人詹前裕曾指出，「台展三少年」之一的郭雪湖，其在台灣繪畫史上的定位，僅以他在日據時期「台、府展」中的表現便可名傳史冊了。但郭雪湖的重要性不僅止於此，除了繪畫上的成就外，他更是台灣光復後「省展」的主要催生者之一。郭雪湖不論在繪畫創作上的成就，或是對台灣畫壇的貢獻，在在顯示了他是台灣繪畫史上表現最醒目、且貢獻卓越的畫家之一。

1908 年，郭雪湖在台北大稻埕出生。兩歲時喪父，小學三年級開始學習國畫與水彩畫基本技法，畢業後受老師鼓勵考入「州立台北工業學校」（今台北科技大學）土木科，因所學與志趣不合，學期結束後即退學在家自修繪畫，並入「雪溪畫館」，拜蔡雪溪為師，學習描繪觀音、帝君、八仙、媽祖等神像。

畫家原名金水，「雪湖」是蔡雪溪老師為他起的名字。在「雪溪畫館」只學四個月，以後自修習畫，利用夜間到新公園的市立圖書館研讀美術史、色彩學、透視學、畫材使用法、美術概論及名家畫集等，是少數非學院出身自學成功的畫家。郭雪湖說，三十歲時，看到同儕紛紛出國到巴黎或日本進修，自己家貧不能出國，非常自卑。直到五十歲時他才建立信心，認為不進藝術學院也很好，不屬任何派別，沒有定型，自由創作的空間更大。

郭雪湖是二十世紀台灣新美術運動的先驅：在他青壯年時代，

台北正處於急速轉型中，大稻埕新興商業區的繁榮，使人們有餘力兼顧精神生活。外國新思潮輸入之後，更激起市民對社會與政治有新的訴求，新美術運動因應而生，郭雪湖是最早把鄉土風俗納入創作題材的本土畫家之一。這一代畫家的創作之所以稱為新美術，是由於他們一反過去的模仿與因襲，睜開眼睛面對現實，感受活生生的人間世界，且將之一筆一畫呈現在畫布上。郭雪湖選擇東方的膠彩顏料做為表現媒介，與林玉山、林之助、呂鐵州、陳進等諸畫家，同屬本世紀台灣新藝術的拓荒者。

郭雪湖也是台灣少數以繪畫為終身職業的專業畫家。他說，年少時，日籍畫家老師鄉原古統返東京前忠告他，一定要堅持理想做個「專業畫家」。鄉原以自己為例說，他原是個出色的畫家，但到台灣執教後，花費不少精力，做為教育家他成功了，卻成不了傑出的畫家，「兩鳥在林，不如一鳥在手」。因此，即使戰爭生活最艱苦時，郭雪湖都咬緊牙根不兼差。1946 年，台北師範學院（今師大）籌組藝術系時，院長李季谷想請他擔任系主任，他也婉拒了，作為「專業畫家」，他一路走來，始終如一。

1964 年，郭雪湖移居日本，理由有二：當時，幾乎每位畫家都必須拿著名片到公私立機關推銷作品，他認為對藝術家而言，這是很難堪的作為；其二是之前有機會到日本考察，剛巧有梵谷畫展，兼之各種藝文活動頻繁，看了之後「大開眼界」，才驚覺台灣實在太封閉了，當時實施戒嚴，民眾不能隨意出國，長久困居小島，只會摧殘藝術家的創作才華！

郭雪湖次子郭松年則透露，1950 年代，因部分來台大陸畫家掀起「國畫論爭」，排擠本土膠彩畫家。他父親痛感在台發展空

間受到限制，才決定離鄉出走，先是居留日本，後因長女禎祥、長男松棻、次女惠美都住在美國，1978年落腳金山灣區，在東灣列治文市設有畫室「望海山莊」。畫家很滿意加州的居住環境，一直讚美此地簡直是「人間天堂」，「厝前厝後都可以入畫」，舊金山同一市景，他畫出「晴日」、「夕照」及「煙霧」三幅不同的作品。郭雪湖重要的作品還包括：歐洲名勝五十景、中國名勝五十景及美洲名勝五十景等。百歲之前，仍孜孜不倦，勤於藝術創作。

　　1987年，老畫家於離開故國二十多年首次應邀返台舉辦畫展時曾說：「我的繪畫生活，幾乎都是從痛苦的失敗中得到經驗，以及從不斷的摸索中悟道。多少次，我畫不成，以至於毀色料、撕畫紙。太太和六個子女也為我掙扎，蒙受莫大的壓力。但是，

「台展三少年」之一的郭雪湖，晚年仍畫筆不輟。（楊芳芷2001年攝於「望海山莊」畫室）

藝術是莊嚴的事業，人老，畫要新，八十歲的我，依然懷抱著六十年前作畫『圓山附近』的心情。」「圓山附近」榮獲第二屆「台展」特選，是郭雪湖的經典作品之一。

有人說：「每位成功的男人，背後有位偉大的女人支持著。」郭雪湖很幸運，他不只有一位，還是兩位：母親與妻子。

十二歲時，郭雪湖臨摹了一幅日本畫家中川不折的「仙桃圖」掛在牆上，放學後看到畫不見了，大吃一驚，原來母親拿到學校讓老師鑑定「我的兒子有沒有繪畫天才」，老師說「用色比我還好」，母親回家後比他還興奮，雖然家境貧寒，還是讓他到蔡雪溪畫館學畫。畫家說，母親倒不是指望他賺大錢，因為當時「畫圖不是職業」，很辛苦，學畫是「賜我一技之長」。

二次大戰末期，美國空軍轟炸台灣，郭雪湖與已故本土畫家楊三郎正在香港遊歷，得知台北遭到轟炸，立刻趕回，看到母親與妻子正在瓦礫中撿拾他的大小、各時期畫作，包括他十二歲時畫的這一幅「仙桃圖」，一幅都不缺。楊三郎當時看此光景，比他還感動，並預期有如此偉大的母親支持，兒子將來一定會成功。如今這幅由慈母從戰火中搶救出來的作品，仍珍藏在畫家「望海山莊」畫室中。

畫家妻子林阿琴女士也是膠彩畫家，出生富裕家庭，畢業於台北第三高女（今中山高女）。兩人經由老師鄉原古統介紹認識後結婚，生養二子四女，個個成器，長女禎祥、三女香美都繼承父母衣缽成為專業畫家。三年前因二度中風離世的長子郭松棻生前是知名作家，次子松年則從事媒體電影製作。

慶祝郭雪湖百歲一連串畫展中，首先登場的是，2008 年元月

郭雪湖的經典作品之一 ——「圓山附近」榮獲第二屆「台展」「台展」特選。（郭松年提供）

郭雪湖（一）—「台展三少年」之一　185

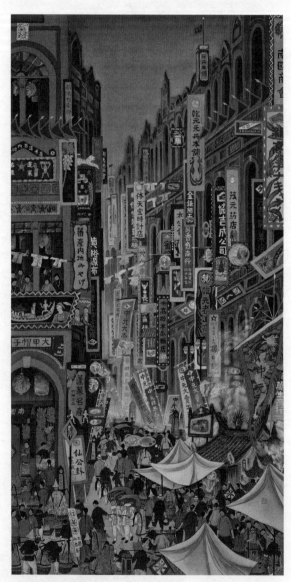

郭雪湖的經典作品之一「南街殷賑」。（郭松年提供）

份在台北東之畫廊舉辦的「台灣美術、美術世家」郭雪湖百歲藝術世家五人展，除了八件郭雪湖的作品外，還有他「牽手」林阿琴難得公開展出的畫作「黃莢花」(1934年入選第八屆台展)；「院子」(1951年獲台陽展佳作)；「元宵」1952年獲第15屆台陽展台陽獎第一名。畫中這對兄妹，為郭雪湖的次男松年及四女珠美。郭松年這次特別創作七幅抽象油畫參展，獻給父親作為百歲壽辰生日禮物；另外，長女禎祥及三女香美則提供她們的膠彩畫作品參展。對郭家而言，這「藝術世家五人展」是郭家兩代七人中首次有五人參展，意義非比尋常！

郭松年說，其實他哥哥松棻很有繪畫天分。小時候，他看過松棻畫的山水畫作就非常喜歡。但松棻高中以後興趣專注於文學，就不再畫畫了；至於他自己，小學時，常被老師指定代表學校到校外參加比賽。小三時，有一回參加校外比賽，他爸爸郭雪湖認為兒子畫得不錯，信心滿滿地認為兒子一定會得獎。出乎意外的，公布得獎的名單上，居然榜上無名。他父親百思不解，也不服氣，就跑去問評審之一的畫家李石樵，「到底怎麼回事？」李石樵回答說，其他評審不相信這是小孩子的畫作，一定是大人「加筆」或指導的。松年說，之後，父親到學校告訴老師，「以後不要再叫松年代表學校參加繪畫比賽」；也告訴他，「將來不要以作畫為業」，因為不論他多努力，外界永遠會拿他們父子的作品作比較。

郭松年聽從父親的忠告，就讀日本京都大學時主修「數理工學」(即應用數學及應用物理)，在柏克萊加大攻讀「應用數學」碩士。但，1994年，郭松年生了一場大病，讓他回到從小就熱

愛的藝術領域。1996 年，他到舊金山藝術學院學習多媒體電影製作，畢業後學以致用。目前，為「和平傳媒」製作相關影片。

郭雪湖晚年受風濕病之苦，不良於行。加上年歲已高，體力不濟，無法搭機長途旅行。2008 年在台舉行的一連串畫展揭幕，及年初榮獲「行政院文化獎」，都由子女代表出席領受。郭雪湖次子郭松年說，2008 年對郭家而言是個喜慶之年，台灣藝文界送給了他父親最豐厚、最體面的百歲生日禮物，令他們郭家子女非常感動！

——楊芳芷作

原載於《世界週刊》第 1268 期，2008 年 7 月 12 日

郭雪湖（二）
——老畫家帶走的祕密

「大地之美的彩妝者」膠彩畫家郭雪湖。（楊芳芷 2001 年攝於
「望海山莊」畫室）

旅居舊金山的台灣著名前輩膠彩畫家郭雪湖，於今年農曆大年初一（2012 年 1 月 23 日）在加州列治文市自宅「望海山莊」安詳離世，享年一百零四歲。對他結褵六十七年的老伴林阿琴女士，郭雪湖同時帶走一椿隱瞞多年的祕密：即他們的長子、作家郭松棻已先二老往生的殘酷事實。

現年九十七高齡的林阿琴近些年來常常不解，她曾付出無限愛心教養的長子為什麼吝於給她個電話，報個平安？松棻的四妹珠美說，哥哥生前都會定期打電話給媽媽，自從天人永隔後，媽媽接不到哥哥的電話，就經常叨念著松棻為什麼這麼久沒跟她打電話？但母子連心，她哥哥去世後曾多次出現在媽媽的夢中，與媽媽對話，讓高齡的母親以為兒子仍然健在。

生前居住紐約的作家郭松棻於 2005 年 7 月 1 日二度中風，七天後不治，得年六十七。他的父母親定居在加州灣區列治文市。松棻病逝時，郭家其他子女因擔心高齡母親承受不了喪子之痛，全家人隱瞞惡耗不報，如今一晃六年多。

過去六年來，林阿琴三不五時打電話到紐約找松棻，卻只有錄音留話。她向其他子女抱怨松棻怎麼從不回話？女兒知道媽媽年老重聽，就騙她說：「有了有了，剛剛你在睡覺時，松棻有打來。」有時也叫在外地工作的弟弟松年，佯裝松棻的聲音打電話給老媽媽，大家共謀盡力隱瞞。

「不知是按怎樣，松棻那也這久攏嘸給我電話！」歐巴桑遞給我看她與松棻多年前在紐約一起合拍的照片，一邊喃喃地說。從十多年前我到「望海山莊」專訪松棻父親、前輩彩膠畫家郭雪湖時，就稱呼老畫家「歐吉桑」，稱呼郭媽媽「歐巴桑」，他們

叫我的日本名字「YUSHICO」。我跟他們的次女惠美同年，兩老從那時起就把我當女兒一樣看待，不定時邀我到「望海山莊」和他們一起午餐，用台語暢談。1999 年我罹患癌症化療期間，歐吉桑三天兩頭打電話問我：「YUSHICO，有卡好嘸？」關切之情，猶如父親。接到電話，每每令我感動落淚！

記得 2005 年 8 月的某一天，珠美給我電話說：「爸爸想請你來一起午餐聊聊！」我和另一對朋友夫婦依約準時前往。在此前一個月，郭松棻已因二度中風病逝紐約。歐吉桑開門看到我時，就立即遞給我一本當年七月號的《印刻文學生活誌》，並低聲說，趕快放進皮包去，不要讓歐巴桑看到，等回家再看。原來這一期的《印刻》封面照片是「郭松棻──凝視原鄉的異鄉人」，內刊有他的最新中篇小說《落九花》，以及〈小說家舞鶴紐約專訪郭松棻〉及〈陌路與原鄉──認識郭松棻〉等文章。郭松棻生前來不及看到這期以他為專題報導重點的《印刻》雜誌發行；郭雪湖不忍心收藏，又擔心老伴發現，就轉送了給我。

郭媽媽常年受失眠所苦，夜間不睡，中午才起床。我們在等她起床「梳妝打扮」時，珠美告訴我，為哥哥（松棻）做「頭七」時，乘媽媽還未起床，她趕緊在樓下的一個角落桌子擺上水果祭拜、燒紙錢，祭拜後並小心收拾好不留痕跡；媽媽起床下樓第一句話卻是：「我夢到你阿兄啦！他帶著君樹（松棻堂哥）一起來，匆匆忙忙趕著說要吃飯！」

2006 年 7 月 8 日，郭松棻週年忌日。珠美一大早依習俗向亡者燒香祭拜水果。

這一天中午，郭媽媽起床下樓來又說，她夢見松棻了！夢中

松棻告訴她：「沒衣服穿，很冷。」她問松棻：「你想要中式的，還是西式的衣服？」松棻「說」要中式的！

珠美說，媽媽當時說得活靈活現，而母子倆的「對話」也與實際情況相符合，哥哥幾乎是「赤裸裸的走」！當松棻二度中風送到醫院急救時，醫生剪開他的衣服才能治療。哥哥往生時，都沒穿衣服。後來，她嫂子李渝拿了一件媽媽為松棻打的毛線衣給穿上，還說：「讓媽媽照顧你吧！」而後遺體火化。

我問珠美，難道媽媽從未懷疑松棻已經不在人世嗎？她說，哥哥往生後，弟弟松年特別撤走貼在牆上家人的照片，留比較大的空間貼松棻單獨一人的照片，媽媽並沒問為什麼？只在松棻過世約一年後，有一次媽媽喃喃自語說：「到底是死？還是活？那也這久攏嘸打電話給我？」另外，媽媽把她和松棻 2003 年 5 月在紐約合照的照片，特別放在一處，不時拿出來看看。有時，看著照片就默默地掉眼淚。珠美說，媽媽可能心裡有數，但不願去證實、去面對，心存一線希望總比沒希望好過些！

少女時，林阿琴也是位才女畫家，但與郭雪湖結婚後，接著生養六名子女，就犧牲自己的繪畫才情，將全部精力放在「相夫教子」上。松棻是她的長子，疼愛有加。珠美聽她媽媽形容松棻：出生時是「藝術品」，人見人愛。帶他到公共澡堂洗澡，先替他洗好，然後在地上畫個圓圈，叫他站在圓圈內不要走開，松棻就乖乖站在裡面，直等媽媽洗完澡出來帶他。去澡堂的其他婦女看到這一幕都說：「那也甲古錐！」

1938 年 8 月出生的郭松棻，小時候因父親郭雪湖常年在外寫生舉行畫展，父子相處時間少。從小到大，他對父親一直存在著

陌生感；1966 年出國留學，在上一世紀 70 年代初，他放棄博士學位，積極投入保釣運動，成為保釣健將。以後任職聯合國，定居東岸，與家人較少來往。松棻生前接受舞鶴專訪提到母親時說，小時候家裡窮，但只要他想買書，母親即使借錢也要讓他買，世界名著都是在求學時代買的。出國留學時，他留在家裡的書有五、六千冊。

松棻第一次中風時，他妻子作家李渝經不住突如其來的打擊，精神也陷於崩潰。郭家兩老將松棻接回灣區家裡照顧半年。弟弟松年說，也就在那個時候，松棻萌生返回加州和父母同住的想法。在松棻二度中風前，珠美就常聽哥哥說想回加州吃媽媽的「老奶哺」！

2005 年 5 月的某一天，松棻打電話給珠美，問她能不能到紐約照顧他一陣子。當時，松棻妻子李渝應邀在香港講學，但家裡有朋友幫忙照顧他。珠美因為正趕著寫一本限時要出版的書，就對松棻說，5 月暫時去不了，但 7 月一定可以去看他。松棻的生日在 8 月，她在當年 6 月 22 日用快遞郵件寄錢給他，當作生日禮物。6 月 28 日松棻來電話說，錢收到了。這是兄妹倆最後一次通話，也是松棻生前最後一次與家人通話。三天後，就是 7 月 1 日，他第二度中風，7 月 8 日不治，就此軀體永別塵世，留給家人無盡的哀思！

自松棻離世後，林阿琴再也聽不到她視為「心頭肉」兒子的聲音。她常吵著要其他子女陪她去紐約看松棻。孩子們想方設法擋駕，不是說「工作繁忙走不開」，就是強調「爸爸這裡需要你！」郭雪湖長年受風濕病之苦，走路行動不便，與老伴相依為

命。但他腦袋清楚，始終沒有向老伴透露長子已經不在塵世了！

郭雪湖遺體已於 1 月 28 日安葬在列治文市的 Rolling Hill 墓園。他的老伴林阿琴女士還怪長子郭松棻怎麼沒回來奔喪！其他子女又編出理由，騙媽媽說：「松棻中風後一直住在醫院，沒法來。」

我去「望海山莊」祭拜老畫家時，歐巴桑擁抱著我，眼淚直掉。兩老的長女、國立台灣師範大學美術研究所教授郭禎祥，趕緊將母親扶到房間裡休息。郭禎祥說，父親往生，母親哭嚷著要跟老伴一起走，一方面又放心不下長子松棻到底怎麼了，母親還是想去紐約看松棻。郭禎祥嘆口氣說：「爸爸走了，現在更不能給媽媽任何的打擊！」

——楊芳芷作， 2012 年 4 月於舊金山

魏樂唐 (1921~2012)
——書法暨油畫藝術家

書畫家魏樂唐和他的油畫作品。〔楊芳芷攝〕

「活在世界上是短暫的。我必須在世上留下一些痕跡。對於聞達或知名度，我根本不在意，也無興趣。」

——魏樂唐

書法兼油畫藝術家魏樂唐 (John Way)，定居加州舊金山三十多年，幾乎不曾參加華人社區的任何活動，也不舉辦書畫展，除非跟他有些交情、並為他所信賴的朋友，要找到他，還真不太容易。我很幸運地，這十多年來，成為他的忘年之交。

自 1973 年由美國東岸遷居舊金山後，魏樂唐潛心鑽研油畫、書法、著書及研究，鮮少參與華人社區活動，也很少舉辦個展，似乎相當沉寂。事實不然，包括美國畫商經紀及台灣的畫廊負責人，「慧眼識英雄」，早看中魏樂唐作品的市場潛力，陸續登門魏府，整批收購他的作品。

魏樂唐 1921 年出生於上海，浙江餘姚人，是滬商魏乙青的長子，自幼拜李仲乾先生為師，接受傳統中國書法藝術訓練，舉凡商周的銅器銘文、秦漢的磚文石刻、六朝隋唐以來的碑帖，無不一一臨摹體會，孜孜追求其神韻。1936 年，綏遠百靈廟發生抗日事件，當時十六歲、年少的魏樂唐氣憤不已，就在父親的協助下，於次年在上海舉辦「魏樂唐鬻書援綏個展」，所得款項全數捐給國民政府。在這次書法個展中，包括于右任、張大千、劉海粟、何香凝、趙叔孺、吳湖帆、王一亭等十多位著名書畫家，都為他題辭，讚賞他的書法及愛國情操。

以中國書法見長起家，又如何轉入西洋抽象畫世界，成為當代華人藝術家中最早鑽研抽象畫者之一？魏樂唐說，1949 年避難

畫出新世界

赴香港，因為數年所蒐集的文物書籍蕩然無存，在港七年時間，開始接觸西方繪畫。1956 年來美，定居波士頓，在 RCA 公司擔任機械工程師。他說，來美改學西洋油畫，理由很簡單，當時在美買不到好的中國書畫紙墨用具；其次是洋人不欣賞中國畫。

此外，1950 年代，抽象畫開始席捲美國藝術界，畫家紛紛改變畫風，畫起抽象畫。魏樂唐說，當時，他並不懂抽象畫，只認為既然有這麼多藝術家投入抽象畫，必有它存在的道理。於是，他也想學學抽象畫。

不久，獲知麻省理工學院建築系開了一門「抽象畫原理研究」課程，趕緊去報名，卻發現學費就要 500 美元，而他當時全部家當只有 800 元，繳了學費，就沒有錢付房租和吃飯。魏樂唐說，他去見院長希望能「不要學分、站著聽課，少繳學費」。院長告訴他，即便不要求學分、站著聽課，學費一分錢也不能少。還半開玩笑說：「沒錢，去搶銀行好了！」

麻省理工學院這個課程，除了教導學生抽象畫理論外，並要求學生作品要「創新」(Never done before)，做前人未曾畫過、做過的作品。也因此，魏樂唐將「創新」兩字奉為他數十年來從事藝術創作的圭臬。

1960 年，魏樂唐在波士頓首次舉行油畫個展，立即引起當地藝術界的注意，照書畫家的說法是：「開始就有了立足點」；1965 年，他與當代西方大師包括：哈同、帕洛克、丁格利、安迪‧渥荷等畫家一同參加波士頓現代美術館舉辦的「不用畫筆的畫作展」；1975 年，他代表美國參加「當代美國畫家在巴黎」畫展；1985 年，作品入選法國「國際沙龍展」；2000 年，他的油畫作

品被瑞士「國際藝術名人錄」出版公司選用為慶祝千禧年郵票，同時獲選的有西方藝術大師畢卡索的作品。

著名書畫家兼收藏家王己千說：「魏樂唐繪畫中呈現的非同一般的造詣，源於他對中西方藝術的深入研習與領悟。舉世無雙的中國書法藝術，以其純線條的變化，創造了一種獨特的抽象美，藉著線條的長短粗細，強弱濃淡，疾徐舒揚，節奏旋律，來抒情達意。」所以，魏樂唐的畫，筆意雄健，縱任自在，如騰動的蛟龍；蘊彩積墨，五色純麗，如磅礴的朝霞，作品中充滿著陽剛之氣和不羈之勢，令人振奮，令人心馳。可以說「意兼中西，筆追天意」。

魏樂唐跟一些著名國畫家也有淵源：約五十年前，魏樂唐已從香港移居波士頓。有一天，他的朋友香港畫家方召麐邀宴嶺南派國畫大師趙少昂，要他作陪。席間，趙少昂說，關於西洋畫，他問過包括劉海粟在內的多位畫家在內，他們都說不出一個明確的目標來。他問魏樂唐，是否能說明一些關於抽象畫的定義？

魏樂唐回憶說，因為抽象畫是極自由的，全憑畫家個人的見解為主。所以，當時他就從創作的角度來解說。他說，不論古今，很多畫家都注重寫生，而大多畫家的寫生目標是「寫景」，但如果畫家在山中選一塊小石子，將其中的天然紋理色澤放大畫在作品中，不也是「寫生」嗎？當時趙少昂聽了立刻說：「那麼我的畫作是太舊了。」魏樂唐說，其實趙少昂先生的畫並不舊，有他自己的風格與境界。

1972 年，魏樂唐由美東遷至加州洛斯阿圖市，與國畫大師張大千旅居的圓石灘住所「環篳庵」相距約百哩。魏樂唐每週日帶

著中國書畫與西洋油畫作品，向他稱為「師叔」的大千居士請教。大千居士與魏樂唐的老師李仲乾先生是同窗，大千居士也是魏樂唐父親魏乙青的好友。魏樂唐說，每次帶作品去，大千居士的夫人與公子張心一常參加評覽。有一次，大千夫人指著油畫上一塊大理石的紋路對他說：「這裡你又可以畫一幅畫了。」他當時很佩服大千夫人的觀畫細密敏銳。

油畫創作固然在西方藝術界受到歡迎，魏樂唐的書法，無論甲骨文或草書，均造詣高超，更為海內外行家所激賞：1981 年，台灣歷史博物館曾展出其書法作品一百件；1991 年，上海書畫出版社特將他的草書「千字文」印行成冊，受到各界書法愛好者的好評；而多年來，有人想出高價收購魏樂唐的「千字文」草書「真蹟」，他一直不想割愛。

1977 年 3 月 ，魏樂唐（右）到加州圓石灘「環筆庵」，向他稱為「師叔」的國畫大師張大千請益。（魏樂唐提供）

不止中國人懂書法，老外也有「識貨」的。1998 年，魏樂唐的一友人告訴他說，哈佛大學的福葛藝術館 (FOGG Art Museum) 館長馬雷 (Robert Mory) 想收藏他的書法作品，希望他能答應。而率性的魏樂唐一向對西洋美術館的主管印象並不好，總認為他們太「政治」，因此特意要試探此君對中國書法到底了解有多少？魏樂唐告訴友人說，中國書法經過三千多年演變後，每個字有多種書體，大致可分為篆、隸、草、正四體。他請友人問馬雷館長想收藏哪一體的書法？友人後來回覆說，馬雷先生向他表示：「少有書法家能寫四體的，所以我就要收藏四體書法。」魏樂唐一聽立刻知道馬雷先生是行家，所以就寫了篆、隸、草、正四體的書屏贈送福葛藝術館，並將每幅作品內容以英文譯出，魏樂唐說，其目的是在教育美國觀眾了解中國書法藝術的博大精深。

贈送四體書法書屏給哈佛大學的福葛藝術館後，又有幾家美國的博物館聞風而至，透過魏的友人也想求四體書屏，魏樂唐一一婉拒。他說，如果每家博物館有求必應，那麼哈佛大學的收藏就不值一文了。

除書畫創作外，魏樂唐更勤於著書研究與寫作。他說，舉辦展覽參觀人數有限，並有時空限制。書籍出版後無遠弗屆，還可流傳後世。1973 年，魏樂唐第一本以英文介紹毛公鼎發掘歷史，並譯出毛公鼎上所刻銘文的鉅本《毛公鼎》出版後，由於其權威性與代表性，為白宮及世界各大博物館所收藏。這本著作如今洛陽紙貴，連南韓也來信向魏樂唐要英文著作的《毛公鼎》。

近年來，魏樂唐的油畫作品在台北蘇士比或佳士得的拍賣會中，價格節節上升。一些藝術雜誌也多次選用他的作品作封面。

他的創作廣為舊金山藝術博物館、加州太平洋亞洲藝術館、史丹福大學博物館等單位及私人收藏。但畫作市場價格的提升，對藝術家本人卻沒有多少好處。魏樂唐說，從小，他就夢想「為藝術而生活」，而「不為生活而藝術」。他不靠畫維生，對物質需求恬淡。他自寫的樂斯（指 Los Altos 市）陋室銘最能表達他的心境：「山不在高，境幽則名。地不在廣，雅靜則靈。樂斯陋室，花徑馥馨。芳菲繞階綠，老樹映簾青。談笑少鴻儒，往來多白丁。不識調素琴，讀詩經。除絲竹之亂耳，耽書畫而勞形。非倫諸葛廬，無需子雲亭。安此居，雖陋何妨。」

　　1999 年，魏樂唐有天在回家的山路上出了車禍，因為他有高血壓，可能因服藥導致意識一時模糊而出事故，因此不再開車，並遷居舊金山，有公車方便出入。八十高齡時，魏樂唐仍孜孜不倦地在藝術道路上嘗試「創新」。他的人生哲學是：「活在世界上是短暫的。我必須在世上留下一些痕跡。對於聞達或知名度，我根本不在意，也無興趣。」他有個心願，即希望在有生之年，舉辦「魏樂唐書法世界巡迴展」，展出他一生最為得意的「篆、隸、草、正」四體書法絕活，讓國際人士認識中國書法的精華所在。

　　就像很多深具才華的藝術家一樣，在藝術創作方面，魏樂唐有時不免「恃才傲物」，但這完全無損於他正直坦率負責的人格。有一件事，外人很少知道： 即他的妻子有精神疾病。魏樂唐剛結婚時就發現了，婚前並不知情，妻家瞞著他。魏樂唐說，兩人既然有緣結婚了，不管對方有無惡疾，這是他的命，他接受命運的安排。從上海、到香港、再旅居美國，結褵逾一甲子，他不棄不

魏樂唐 (John Way) 在他的畫室。（楊芳芷攝）

離，始終是他妻子的「守護神」，料理她日常生活起居一切事務。

多年前，我第一次登門拜訪大師時，魏太太已經無法像正常人一樣跟我打招呼，但還聽懂先生的話語。魏先生柔聲細語告訴不太有反應的太太說，我們要出去午餐，會幫她帶菜回來。在餐廳，魏先生點的菜都是太太能吃及喜歡吃的，這一幕真叫人感動，讓我久久無法忘懷！

——楊芳芷作

原載於《世界週刊》第 889 期，2001 年 4 月 1 日

2009 年 3 月修改

廖修平 (1936~)

——「台灣版畫之父」

有「台灣版畫之父」稱譽的廖修平和他的作品。（廖修平提供）

「版畫的樂趣在於，你從來只能預設而不能百分之百確知，透過一個版所印出來的作品的樣貌，它充滿了神祕、驚奇和驚喜。」

——廖修平

2001 年 7 月 25 日至 10 月 13 日，定居紐澤西的廖修平在舊金山中華文化中心舉辦個展。這是廖修平逾四分之一世紀來首次在舊金山舉行個展。1973 年，他曾在舊金山藝術博物館 Palace of Legion of Honor 舉行個展，迄今已經二十七個年頭了。

1936 年出生於台北的廖修平，國立師範大學美術系畢業，留學日本東京教育大學、法國巴黎國立美術學院。在國內、外提倡現代版畫，曾任教於師範大學、文化大學、國立藝專、香港中文大學、日本筑波大學及美國紐澤西的西東大學 (Seton Hall) 等校。1989 年及 1991 年，並應邀到浙江美術學院（現改名為「中國美術學院」）及南京藝術學院講學，桃李滿天下。在台灣版畫藝術的領域裡，廖修平付出開拓及推動的心力，更是無人能及，他至今仍是習修版畫後輩心目中永遠的導師。「台灣版畫之父」的美譽，絕不是浪得虛名。

廖修平是家中九個兄弟中唯一從事藝術工作者。何以會走上藝術之路呢？廖修平說，家裡從事營造業，小時候，在家經常看父兄繪製建築藍圖，當時就對繪畫有興趣。另外，十歲以前是在萬華龍山寺旁度過的，熱鬧的廟會常是他和幾個兄弟最盼望的日子，當大夥兒在寺廟附近遊玩時，他一個人經常利用竹枝在泥地上畫畫。這段無憂無慮的童年歲月，對他以後的藝術生涯，無形

中像是一條不可剪斷的臍帶，牽連著影響他的一生；中、小學時，廖修平已經是學校畫海報、作壁報的當然人選。但真正引導他進入繪畫世界的關鍵人物，則是大同中學的吳棟材老師。廖修平在吳棟材老師的指導下，學習水彩和鉛筆畫。

1954 年，廖修平考進師大美術系，為 48 級。在師大期間，有一天，吳棟材帶著廖修平到他的老師、前輩畫家李石樵的畫室，將學生交給自己的教師教導。此後，廖修平私下受教於李石樵。屬於「後天勤奮」型的李石樵告訴廖修平說：「別人喝咖啡、喝茶休息時，你繼續畫，免驚畫不好，畫圖迷力畫（努力畫）就好。」廖修平在李石樵的指導下，打下紮實的素描基礎；並謹記老師的教誨，終其一生，心無旁鶩，比別人花更多的時間努力作畫。以在巴黎工作室進修為例，因為只有一台機器，四、五十位學生搶著用，所以，他早去晚歸，清晨六點就去做版畫，晚間八、九點才離開。

事實上，從小到大，廖修平一直就在父母親「勤能補拙」的庭訓下成長，父母親一向用「咱卡含慢（比較笨拙），就多做一些」來教育他，並告訴他：「拚就好，嘜講想多。」年輕時，廖修平有個綽號──「甘地」。廖修平解釋，因為體型高瘦、光頭、還戴個圓型眼鏡，像印度的甘地，綽號由此而來。此外，因為他的個性比較木訥、而且任別人怎麼說都無所謂，應該就是台灣人所說的「認吃認做」的精神，只顧埋頭作畫，不太理會別人的批評，可能也是理由之一。

在藝術成就道路上，廖修平幸運地從小就有「貴人相助」。啟蒙老師吳棟材對廖修平的關切確實實踐了「一日為師，終身為

廖修平版畫作品：「四季」：敘（三）。

父」的古訓。吳棟材擔心廖修平單跟李石樵學畫，不能開拓自己的畫風，特地帶他拜訪楊三郎、廖繼春、陳慧坤等前輩畫家，要他多看、多聽，多方面學習，以建立自己的風格。日後，廖修平也以吳棟材教導他的方式來教化學生。他的學生、台灣藝術學院美術系教授鐘有輝曾笑說，廖修平老師對學生照顧之周到，可以說是「娶某包生子」。

台灣知名美術史研究及藝術理論學者王秀雄，是廖修平師大同班同學。他也說，印象中，廖修平一直是同學中最用功的人，且有個最大的優點是：視野大，領域開闊。現在很多失敗的教師，就是讓學生跟自己的風格相同；廖修平則不同，總要學生自創風格，尋找自己的語彙。同樣的，廖修平的創作也是從台灣民間視覺語彙裡，找出他自己的繪畫語言。

廖修平出身小康，不過，當年也是在母親一句「免驚無通吃，

兄弟一大群，一人分一口給你就不會餓死」的鼓舞下，以及父親的默認下，才敢篤定地走上專業藝術家這條不歸路。所以，師大畢業後，1962年，提著行囊帶著妻子、也是師大校友廖淑真負笈東瀛，進入東京教育大學專攻繪畫研究，但考慮到日後的生計問題，也同時到高橋正人教授所主持的視覺美術研究所學習視覺設計。

留日期間，正巧日本版畫家齊藤壽一從巴黎回來，發表了一版多色的版畫，廖修平眼界大開，因而開始摸索版畫。這時，他有一幅油畫「台灣小鎮淡水」也入選「日展」（台灣稱為「帝展」），透過齊藤的推介，1965年初，廖修平進入法國國立巴黎美術學院油畫教室，受教於夏士德 (Roger Chastel) 教授，並到巴黎十七版畫工作室進修，由海特 (Hayter) 教授指導，從此，一頭栽進版畫世界裡。當時，他以台灣寺廟為題材，加上視覺設計效果，創造出屬於民間圖騰的特殊風格，讓海特教授刮目相看。1967年，廖修平的「七爺八爺」和「雙喜」作品入選法國秋季沙龍展。次年，並入選為沙龍最年輕的會員。

廖修平以版畫作品享譽世界藝壇，其實，他的油畫創作也從未間斷過。剛到巴黎時，他畫油畫，內容題材以法國的古壁為主，由於在台灣與日本練就的深厚西畫底子，幾乎參加展覽都能獲獎；他的版畫處女作「福壽」、「春聯」呈現在海特教授面前時，更讓老師激賞不已。不過，最大的鼓勵則是巴黎現代美術館以50法郎收購他的「拜拜」作品，錢數雖小，意義卻不凡。他因此獲得法國政府獎助金入住巴黎國際藝術村，也同時找到了他版畫創作的方向。廖修平說，因為版畫作品參加歐洲各地國際版畫展，才打開名氣，為藝術界所認知。

廖修平創作版畫時，是以台灣本土風俗及中國民俗的圓型風格，做為發展的基點。顏色的選用，則擷取他小時候在廟宇中看到的富麗堂皇色彩為主。他盡量脫去歐洲風味，採用對襯、華麗、家鄉廟飾風格及原色、再加上金、銀……等顏色，終能因為風格獨特而打進國際版畫界。

1969年，法國鬧學潮，加上入住國際藝術村二年期限已到，利用美國邁阿密現代美術館邀他舉辦個展之便，因緣際會，來到全球的新興藝術之都——紐約。廖修平進入布拉特版畫中心後，再次調整自己的腳步，由金屬版轉入非金屬版：如絹印、石版、紙凹版及照相製版等技法研究，接著，就是建立自己的風格了。

廖修平獨樹一幟的版畫漸層彩虹創作，很快在紐約現代藝術浪潮中脫穎而出，連連獲獎，包括：1969年的「歷史」獲得柏特版畫展佳作；1970年的「太陽節」獲紐約第28屆奧度本藝術家首獎，及東京國際版畫雙年展佳作；1972年，「天空」得紐約羅徹斯特宗教藝術節版畫首獎；「相對」獲巴西聖保羅國際畫展優秀獎等；數十年來，曾在世界各大都市，包括紐約、巴黎、東京等地舉行過七、八十次個展。他的作品廣為大英博物館、紐約大都會博物館、巴黎市立美術館、布魯塞爾皇家歷史美術館、東京現代美術館等世界各大著名博物館所收藏。

不過，1973年，才是廖修平成為「台灣版畫之父」的關鍵年。這一年，他應師大藝術系主任袁樞真的邀請，回母校開版畫課程，廖修平將數十年來所學版畫技巧，毫不藏私，傾其所有，傳授故鄉子弟。回國之初，除了師大正課外，他台灣南北奔波，在師院、大學示範講解現代版畫技巧與觀念，還在弟弟信義路的辦公室設

立了一個克難版畫工作室，來這兒做版畫的不乏名人，當時吳昊、李錫奇、楊英風、顧重光、楚戈、凌明聲、王藍等，以及一些對現代藝術敏銳的藝術家們，也經常在此聚會。另外，一批非師大體系的年輕藝術家，如彭泰一、陳世明、郭振昌、楊熾宏等人，也紛紛跑來學習。

　　1974 年，廖修平出版第一本版畫經典之作《版畫藝術》，歷久不衰，迄今仍是東南亞及中國大陸有志習修版畫藝術者的「聖經」。不過，談起這本《版畫藝術》出版，廖修平說，當時印刷二千本，而師大美術系學生只有二百人，每人買一本的話，心想大概要十年才賣得完，所以沒有要求簽版權。沒有想到，學生畢業後再教學生，都用他的書本，迄今已發行了十三、四版，且每次再版都是三千冊。

　　談到當年開設版畫課程，廖修平說，他不只是教授版種製作而已，相關的技術或觀念，都足以提供繪畫創作者打開思路，讓他們能作一些相關的思考，且因為版畫的製作過程有一定的程序，不可能投機，要有精密的計畫，醞釀過程也很久，他說，這些或多或少影響一些年輕繪畫創作者吧！

　　1974 年，廖修平榮獲台灣「十大傑出青年」。同年，他的弟子組成「十青版畫會」。目前，畫會成員都是台灣版畫界的中堅分子，廖修平對台灣版畫教育的貢獻，至今還無人能出其右。

　　在致力版畫教育之餘，廖修平推動國際版畫交流，更是不遺餘力。自 1972 年起，他就是紐約美國版畫協會會員，並曾任此版畫協會的聯展評審；1973 年，他將自己收藏的美、日、韓、歐洲及南美等國的當代版畫家作品近五十幅，交由中華民國美術教

育協會主辦「紐約國際版畫家聯展」；1983 年，他建議台灣政府、並協助行政院文建會舉辦「國際版畫雙年展」，迄今已第 10 屆，歷屆都有四千多件參選，入選約二百多件，參展作品中來自三、四十個國家，包括中國大陸及日本，在在顯示了「藝術無國界」。

　　旅居美國逾三十年，廖修平始終心繫台灣。他說，學藝雖然要接受多元文化，有時也會受到別人影響，但不能迷失自己，忘記自己的來處和台灣精神。台灣精神就是「像牛一樣堅忍、毅力」；在國外每與台灣來的學生接觸時，廖修平總不忘提醒他們要多多關心家鄉事，唯有透過對本土文化藝術的關懷，才有立足點邁向國際藝壇。

　　60 年代，廖修平、謝里法和陳錦芳，是巴黎美術學院的同學，人稱「巴黎三劍客」。他們有感於當時留學生在巴黎習畫的不易，而萌生將來能力許可時將設立獎助金，每年補助一名學生到巴黎進修一年的構想。三十年後，在 1992 年，夢想終於成真，「三劍客」捐畫義賣所得，設立了「巴黎獎」，得獎人可以獲得在巴黎一年的生活費用新台幣三十萬元。其中，廖修平更將自己珍藏的油畫作品「廟」（1963 年「日展」入選）出售給台灣南部一位收藏家，所得新台幣三百五十萬元捐助巴黎文教基金會，以至後來外界流傳著「賣廟助學」的美談；不僅如此，鑑於版畫創作者也許不容易獲得「巴黎獎」，廖修平於 1995 年再次將賣畫所得，獨自設立「版畫大獎」，鼓勵以版畫為媒材的藝術家到國外進修。

　　廖修平在國外得獎無數，但他最看重的還是家鄉給他的獎：1979 年，他榮獲「吳三連文藝獎」，每逢談起自己的履歷，他一定強調這個獎；1998 年，廖修平是第二屆國家文化藝術基金會文

1999 年，廖修平攝於版畫工作室。（廖修平提供）

藝獎美術類得獎人，主辦單位說明得獎理由是：「廖修平先生為推動台灣現代版畫藝術的先驅，近三十年來致力於推廣版畫的創作與教育，具有卓越貢獻。潛心於藝術創作，廣泛的涉及各種媒材的運用，個人風格鮮明，具有台灣情國際觀，作品廣為國內外各大美術館收藏。」

　　廖修平一直以一位「版畫師傅」自許。他覺得一個勞動者，唯有不斷地努力工作才能進步。回顧他的創作歷程，從巴黎時期的「廟」系列開始，延續到紐約時以平面符號替代繁冗的視覺；後來才有了漸層的技法「彩虹」、「陰陽」、「太陽節」、「木頭人」等面貌；1977 年到日本教學時，逐漸沉靜的表現在「果菜」、「茶壺」系列中。這些年來，廖修平返台次數較多，發現台灣精神喪失了，物慾橫流，藝術家為此感傷。在他後期的版畫作品裡，將色彩元素降到最低，只剩黑與白，彷彿以前的繽紛是

喧鬧的語言，現在則由絢爛回歸到單純內斂的本色。

　　畫家生性悲天憫人，早期創作中有一組「門」的系列，廖修平解釋，除了意指人生有一道道過程中的門之外，其實也憧憬著能有一扇門，帶給人們平安祈福。

　　一生職志，半世經營。從台北、東京、巴黎、紐約、台北，大半生歲月在旅程中流逝，廖修平不曾一天丟下畫筆。多年版畫創作使用的酸液及清洗溶劑，影響了他的健康。近年來，廖修平已少作版畫，但仍不停油畫創作。他說：「從事藝術創作，沒有什麼捷徑和取巧之道，只能持續不斷地作，這是我一貫的作法與態度。什麼都要做自己，模仿人家是最不聰明的，畫再壞都是自己的，最重要的還是要畫下去。跟著一位版畫老師或一家版畫工作室，是學不到全部的，必須要多觀摩、多參考，才能有養分繼續茁壯。畫畫是終身職，一輩子的事，永無退休的一天。」

<div align="right">

——楊芳芷作

原載於《世界週刊》第 905 期，2001 年 7 月 22 日

</div>

傅狷夫 (1910~2007)
——「台灣水墨開拓者」書畫家

「能寫個字、畫幾幅畫,是不是算書畫家?不是!我從來沒稱自己是書畫家。」

——傅狷夫

有「雲水雙絕」稱譽的山水畫大師傅狷夫,於美西時間 2007 年 3 月 10 日病逝金山灣區佛利蒙市寓所,享年九十八歲;3 月 18 日舉行追悼會,他的門生故舊、親朋好友遠從台灣及美國各地前來,一起追思這位字畫造詣超凡、為人處世具有「文人風範」的謙謙君子藝術家。

多年前,有一次專訪大師的機會,坐在傅家雅致的畫室兼書房裡,記得當時我拿起紙筆準備要大記時,大師的第一句話卻是:「我真的沒有什麼可以奉告的!」傅狷夫說,從小母親教他《幼

傅狷夫(左)畫作有「雲水雙絕」稱譽。牆上就是他的山水作品。右為本文作者楊芳芷。

學瓊林》，開頭幾句就是「修短有數，富貴在天」。這八個字深深印在他的腦海裡，人的壽命長短、能輝煌騰達到什麼程度，都有定數，不必強求。因為這信念，使他一生作什麼事都順其自然，包括作畫寫字。

「能寫個字、畫幾幅畫，是不是算書畫家？」傅先生說：「不是，我從來沒稱自己是書畫家。」有時人家問他作什麼的，他調侃自己是「道士」。他說，道士是「畫符」的。他將自己縱橫國畫界逾一甲子的成就，謙稱是「浪跡藝壇一覺翁」，「覺翁」是他的晚號。

1910 年 5 月 2 日出生的傅狷夫，本名抱青，浙江杭州人。十七歲入杭州西泠畫社師王潛樓先生畫山水，這是他正式學畫的開始。之前，傅先生說，他受了家庭及當時社會環境的影響，「性之所好」從小就對繪畫有興趣。「當然，幼年時隨便亂畫，沒有準繩的。」不過，從正式拜師學畫開始，即「奮勵有加，黎明即起，伸紙濡毫，以爭取時間，免得妨礙其他課業，即滴水成冰的寒冬，亦必以煖硯溫水練習不輟。」

傅狷夫在杭州西泠畫室學習七年，直到 1932 年夏天社長王潛樓先生遽歸道山，才行輟課。他說，從入西泠畫社起，七年裡，除臨摹師稿外，也摹擬許多古人之作。當時珂羅版畫集很多，即使找元宋的也可任意選擇，欲得明清的原件，也不是難事。所以，他著實下了不少刻板功夫，並且也和寫字一樣，兼臨近人的，如胡佩衡、張子祥、任伯年、艾蒲作英、陸碧峰等的作品。這時期，他還跟他父親學篆刻，後因視力不勝，只得放棄。傅狷夫說，他在這時「深深領悟到天的賦與有其限度」，欲求多得，往往不可

能實現。

　　談起勤練書畫經過，傅先生說，從二十六歲起，他就服務軍旅，到五十歲退休為止，但從沒打過一槍，一直擔任文書工作，也從來沒有停止作畫寫字。抗戰期間，他留蜀（四川）九年，這一時期所見，使他大開眼界。他說，桂林山的突兀奇峭、嘉陵江的蜿蜒清朗、三峽諸峰的蕭森峻拔、長江的急流險灘。這些景物，固然在在足以開襟暢懷，有時卻也令人怵目驚心。他的筆墨，便隨著這種感受大有改變，同時也體會到范寬的「與其師人不若師造化」，以及石濤的「搜盡奇峰打草稿」等古人的用心之旨。

　　1949年，傅狷夫跟著國民黨政府遷居台灣。他說，所乘的船隻先到基隆，因為碼頭壅塞登不了岸，船再經台灣海峽到高雄。「此行始識水深於黛浪起如山的大海」，別人看到這景象，嚇得心驚膽顫！唯獨他一個人站在甲板上欣賞，「心中就是醞釀著這種偉大的畫面。」於是，到台灣後，他常到大里一帶觀察太平洋洶湧的波瀾。而後將長期「目之所接，心之所會」的觀察，創造了足可笑傲藝壇的「點漬法」，畫海濤攝其神貌，為古之所無。藝術家李霖燦教授曾經撰文指出：「古今往來，以寫山聞名的畫家，不知多少高手存在，但是以畫水名世而又有真蹟傳世的卻寥寥無幾。就記憶所及，似乎只有南宋的馬遠，他有畫水十二景照耀畫壇，沒有人可以比擬並肩。這情況一直到狷夫先生出，才算有劃時代的改觀。他是現下當今的畫壇大老，曾高踞在太平洋的海岸上，澄懷觀道多年，直把滄海的脈動性情以及筆墨的淋漓氤氳都參透了個究竟，因而發明了『點漬法』的畫水竅要，遂使畫水一系因此得在畫史上大放異彩。」

李霖燦教授對傅狷夫先生上述的評語，正是藝術行家對傅先生山水國畫造詣的一致看法與推崇。

　　畫水有所獨創，畫山亦不遑多讓。傅先生多次登阿里山及遊橫貫公路，就台灣山勢特性，創造「裂罅皴及先點後皴」畫法，更確立了他在國畫藝術天地裡的大師地位。

　　對字畫稍有涉獵的人士談起傅狷夫，第一個聯想是「他的字真好！」古今畫家兼書法家，固然比比皆是，但能卓然能家者並不多，蘇東坡、趙孟頫及文徵明，可說古今獨步。但傅狷夫的書法藝術論及畫意取勝，也就是寫字如作畫。傅先生自己也說：「我寫字就是畫畫，作字確有畫意參入。」

　　談及寫字，傅先生在他一篇〈我的書與畫〉文章中說：「38年 (1949) 初播遷到台灣，憂思萬端，寢食不安，公餘之暇，排遣之方，一惟臨池而已，可是總覺得以孫過庭書譜序或魯公爭座位、祭姪稿等範本，頗受拘束，不能任意發揮，乃決心作大草的研究，欲藉縱恣的線條，來發洩心中的悒鬱。」於是，下了一番苦心孤詣的工夫，以十多年時間「冶諸家之長於一爐」，創造出了「字中有畫意」獨樹一幟的書法。

　　由於書畫藝術造詣不凡，他有很多機會結識達官權貴，但他沒有。傅先生說，他不想讓別人有推銷畫作的聯想，所以從不主動去結交朋友，因此朋友很少，尤其是有錢有勢朋友更少。

　　除了書畫外，傅先生的一個可以稱為「嗜好」的，就是蒐集烏龜。在他金山灣區佛利蒙市的住宅中，書桌、書櫃、櫥櫃等，擺滿了陶、瓷、石、皮、銀、鐵，甚至龜殼化石等各種材質製成的烏龜，大的有如籃球，小的如人的拇指指甲，一共五百多隻，

收藏烏龜是傅狷夫的唯一嗜好。他生前收藏有大大小小、各種不同材質的烏龜五百多隻。（楊芳芷攝）

有來自俄羅斯、巴基斯坦、智利及美國各地。傅先生的學生知道老師的嗜好，出外旅行時，總不忘瞪大眼睛，看看有無造型或材料奇特的烏龜，帶回來獻給老師。傅先生說，他是在「偶然喜好」的情況下蒐集烏龜，因為「它不咬人，動作穩重」，人家攻擊它時，它就把頭縮回去，「與世無爭」，與他「凡事順其自然」的個性不謀而合。所以，他的人生座右銘是：「不伎不求，不亢不卑。」

　　傅狷夫曾在國立藝專、國立藝術學院等校任教，致力書畫教育數十年，鼓勵後進不遺餘力。學生習畫之餘更受他「淡泊明志」、「文人風範」、「謙謙君子」的品格影響。專程從台灣趕來參加傅狷夫追悼會的國立台灣藝術大學書畫藝術系教授蘇峰男，1962 年，就讀國立藝大的前身——國立藝專時，傅狷夫教他

山水畫及書法。蘇峰男說，受傅老師影響的，不僅是他教的書畫，影響更深的是老師的為人處事，他「謙謙君子」的「文人風範」，在當今社會芸芸眾生中十分少見。

蘇峰男說，他與傅老師「情同父子」，甚至有過之而無不及。畢業四十多年來，當傅老師還住在台灣時，他經常拜見老師，常上老師家吃飯，有時甚至過夜。老師移民來灣區後，師生見面的機會減少了。不過，1994 及 1995 年，他在舊金山藝術學院攻讀美術碩士學位時，也是三不五時就往佛利蒙市傅宅跑，向老師請益。

1996 年，蘇峰男與台灣包括江明賢、周澄、袁金塔、王南雄等十位畫家，在舊金山中華文化中心舉行「水墨長河」聯展，當時傅狷夫身體還算硬朗，很高興地偕同老伴席德芳到畫展現場，為學生捧場。

上個月，蘇峰男在舊金山太平洋傳統博物館舉行畫展。揭幕前，他下飛機就直奔佛利蒙市傅宅探望老師。傅狷夫當時還為不能出席學生畫展開幕，表示歉意！雖然明知老師已經年邁，近年來有如風中殘燭，但獲知老師辭世，蘇峰男仍覺無限悲痛！

撇開書畫成就不談，傅狷夫與夫人席德芳兩人逾一甲子的神仙眷侶生活，足為世上每個家庭的楷模。他們在近七十年的共同生活中，彼此沒有紅過一次臉，吵過一次架。也是畫家的席德芳女士說，傅老師從來沒發脾氣罵人，偶爾生氣，只是悶聲不響，而且一下子就過去了。他們夫妻相處之道是：「隨時易地而處，凡事適可而止，不爭自然無氣。」

傅狷夫生性謙沖寡言，作專訪有點難度，又不想讓大師覺得提問幼稚，在那一次專訪前，筆者事先做足了功課，使訪問得以

自稱「浪蹟藝壇一覺翁」的傅狷夫、與夫人席德芳伉儷情深，結縭逾半世紀，
從未紅過臉，吵過架。在他們於加州佛利蒙市的自宅中，牆壁上懸掛的
是傅狷夫書法作品。（楊芳芷攝）

順利進行。專訪見報後沒幾天，傅先生寄來了一封信，在一張名
片上讚美這篇稿子「清新流暢」。所以，他就以他著名獨特的行
草寫了「清新流暢」四個字贈送我。我很榮幸擁有大師的墨寶！

<div align="right">

——楊芳芷作

原載於《世界週刊》第 1202 期，2007 年 4 月 1 日

</div>

王魯桓 (1948~)
——「雕蟲小技」藝術家

1996 年 10 月，台北故宮博物院院長秦孝儀（右）訪舊金山，對魯桓（左）的雕刻作品，十分激賞。（楊芳芷攝）

「一個真正的藝術家，更需要具備一個『情』字。這『情』
不是一般的情，而是對大自然有特殊敏感的情。懷有此情的
人，對大自然之愛油然而生。古人說：『作詩須先有情根』，
及佛家所指的『慧根』，都源於這道理。」

——王魯桓

有「詩仙」之譽的李白曾自謙其文是「雕蟲小技」。旅居加
州灣區、來自中國大陸的王魯桓說，他才是名副其實身懷
「雕蟲小技」。其實，早以名聞於大陸及近年來廣受美國自然科
學博物館重視的王魯桓，「雕蟲」屬實，但他一手與天爭巧的功
夫，不僅不是「小技」，行家公認，他是當今難得一見的大師級
石雕藝術家；現今兩岸藝術家中，王魯桓也是至目前為止，唯一
曾獲北京及台北故宮博物院都展出他石雕創作的藝術家。

　　1996年10月，台北故宮博物院院長秦孝儀來舊金山主持「中
華瑰寶展」揭幕式。在一個灣區藝文界人士聚會的場合中，秦院
長見到王魯桓以兩棲動物為主題的石雕作品時，讚不絕口，當場
表示希望王魯桓安排送些作品到台北故宮展出。1997年4月，王
魯桓的石雕作品與台灣兩位知名藝術家李松林和吳卿，同時在台
北故宮舉辦的「從傳統中創新：造化有情篇」展覽中展出。展期
直到當年12月才結束，比預定期限多了兩個月；1993年，北京
故宮博物院舉行隆重儀式，將王魯桓的四件石雕作品：烙鐵頭蛇、
樹蛙、蝸牛及瓢蟲作為珍品，永久收藏。這也是北京故宮破天荒
的作法—首次收藏仍然在世的石雕藝術家作品。

　　俏色石雕，古今皆有，但多數藝術家以龍鳳鳥獸等一般人喜

1997年4月至12月，王魯桓的三十五件雕塑作品在台北故宮博物院展出。
王魯桓和妻子安路與故宮博物院院長秦孝儀合影。（王魯桓提供）

愛的題材，創作印鑑或工藝品。王魯桓卻以雕刻蛇、蜥蜴及毒蛙等兩棲動物為職志，而能自成一家，享譽國內外。王魯桓說，他的石雕，「已自方寸的印鑑中擺脫出來，形成了樸實無華的造形藝術。」

如果不實際說明，觀者很難想像，王魯桓的每件石雕，都是出自一塊完整的石頭。例如，雞血石中的一灘「雞血」，經他削掉多餘的部分，變成了一隻鮮紅色的小甲蟲，懶洋洋趴在灰黃的石塊上憩息；產自內蒙古的巴林石，經他的巧手創造，化作一隻翅膀呈半透明狀的鳴蟬；盤踞的竹葉青、五步蛇、蠢動的蝸牛等，每件輕巧自然一如「渾然天成」。

1948年出生於河北承德市一書香世家的王魯桓，一歲時跟父母遷居北京。他父親留學東京帝國大學，任教中央民族學院。母

親是教授音樂、美術的一級教師。魯桓六歲時進北京景山少年宮學畫，但十二歲時，父親被打入右派，下放到遼寧省建平縣一農村勞改。後因母親過世，魯桓離開父親回北京投靠姊姊，沒事做，就到動物園寫生，「與人溝通難，和動物說話易」。他畫老虎、猴子及鹿，盡情享受大自然的世界。

1965 年，中央美術學院附中招生，校長丁井文因惜才破例錄取了家庭「成分極壞」的王魯桓，次年又碰上十年浩劫的文革開始，他被列入「黑五類」。但日子再苦，王魯桓從沒有放棄畫筆；1973 年，神差鬼使，他被分發到北京故宮書畫組工作，這一住進就是十六年。前三年，他的工作包括：在展覽室站崗、抄展品說明書、臨摹古畫及修復古畫等；後十年，也是長官惜才，特准他「不必上班」，可以將所有時間用來創作，不需為雜事分心。

魯桓的妻子、也是畫家的安路談起他們這樁看似平凡、其實並不平凡的姻緣時，滿臉洋溢著安詳、體諒及溫柔。安路與魯桓有血緣關係，兩人是堂兄妹，中國人堂兄妹不作興結為連理。魯桓開始對安路表達愛意時，安路的父母反對。安路說，她與魯桓不是「青梅竹馬，兩小無猜」。家族中，會書畫的人才不少，有些還是職業畫家，但以魯桓最有天分及詩才。魯桓後來寫了整整一本詩詞透過親戚轉交給她，安路說，詩詞是表達感情的最高境界，她父母終於同意接納魯桓作為女婿。

1984 年，安路與魯桓結婚後住進故宮，「就在乾隆花園後邊的房子，」安路說，對藝術家來說，故宮有很好創作環境，裡面有畫館，可參觀臨摹歷代精品畫，也可隨時查閱有關資料；故宮每日下午 4 點半後，就沒有遊客，夜晚的故宮非常安靜，沒有電

視喧嚷，只有蟋蟀、蟬鳴聲相伴。她說，剛來美國時，夜裡聽到急駛而過的汽車聲，還真不習慣，鬧失眠呢！

魯桓將自己的住處命名為「五毒室」，飼養了一大堆飛禽走獸，包括老鷹、烏龜、各種小昆蟲，及八條「待得神姿留畫本」的五步蛇、竹葉青、眼鏡蛇、腹蛇、響尾蛇等毒蛇，並與牠們同室而眠。新娘子在新婚時是：「北風今夜至，四壁若冰霜，烤石溫寒足，調泥補裂牆。」婚後則是「歡也依然，貧也依然，半間老屋四時閒。鳥在株眠，蛇在籠盤。」

剛結婚時，安路很怕蛇。不過，魯桓有時候出門辦展覽，她要負責餵養這些毒蛇。她說，大約半年後也就不怕了，甚至還對牠們發生感情，開始喜歡了。她常常靜坐大半天看牠們的動態。「毒蛇都愛乾淨，外表顏色之美，除了讚嘆造化神奇外，很難用言語形容。」安路說，毒蛇有牠們的「個性」：百步蛇威風、竹葉青秀麗；愛牠們也能感受到牠們的愛。她飼養毒蛇時，打開籠子放食物，沒作什麼防護措施，蛇類沒攻擊過她。但眼鏡蛇「看」到陌生人進屋，就猛用身子拍打籠子，似乎警告陌生人不得越雷池一步。

魯桓刻過許多小動物，有人說，他對蛇最好。「或許如此，」他說，起碼他非常愛蛇，「人濁聚塵市，蛇清隱亂山」。魯桓從蛇類身上看到不盡的美，他形容：「從外形看，牠只有一條線，而能伸能屈，姿態百出：盤如花石，行同流水，無鰭而善游，無足而善攀，故詩可詠、畫可描、石可雕……」蛇類的特性，對魯桓作畫時用線，寫字時的運筆，都起了潛移默化的作用。在他的「百步蛇」石雕作品上，刻有自撰自書的千字文〈愛蛇說〉，蛇的神態、氣勢及藝術家本人的意境完美地表現在石刻上。愛蛇如

王魯桓的石雕作品「百步蛇」，在巴林石上並刻有「千字文」。（王魯桓提供）

他者，大概無出其右。

　　也有人說，魯桓一天到晚和石頭打交道。其實，他花在毒蛇的時間最多。故宮十六年生活，他大半時間在觀察、飼養小動物。在沒有徹底了解這些動物的個性、神形之前，他不輕易將牠們刻在石頭上。所以，經常高價買來一塊石頭，放上三、五年，還找不出最適合雕刻上去的動物。魯桓常嘆：「平生好石（時）恨難逢」，為了找石頭，身材瘦小的他，幾乎墜山喪命；為了觀察蛇類身形，他被毒蛇咬過三次。著名畫家李可染先生讚揚魯桓的藝術創作水平是「空前的」；大陸美術評論家王朝開稱魯桓的石雕是「神奇的藝術」。在北京，魯桓曾奉命替瀕臨絕種的動物雕刻，這算是他藝術成就外的另一項成果。

　　大陸藝評界形容魯桓的石雕是「文人雕」。他謙稱，若從學

識的角度上講，他怕還不夠資格。「書雖常讀，但不過是案頭上幾本工具書而已」。不過，「詩是愛背愛作的，不論如何，也苦吟了三十年了。當一石雕成，青燈破案，對石覓句，詩成題款，何其樂耶！」他也說：「詩從石邊落，心從天外歸。」凡是比較滿意的作品，魯桓都有題詠，這算是他石雕與眾不同的特點之一。他說，如果從善於創作的角度看，說他的石雕是「文人雕」，也說得過去。

魯桓學畫四十年，作詩三十年，雕刻二十年，詩書畫印雕無所不能。中國知名美術教育家丁井文稱讚魯桓的「詩作寓意深刻；所畫人物、花鳥等格調高雅，題材廣泛，技法多變；書法則上獵篆籀，下逮行草，自成一家；石雕有抽象、寫實兩種風格」。他的石雕作品上刻有自撰自書的詩詞，絕不拾人牙慧。詩詞創作超過千首以上，收集其中百餘首出版一本《王魯桓詩詞選》，從其中詩句多少可以窺見他的人生哲學觀：「只為銷魂親筆硯，不因適俗賣丹青」，「何必詩材遠處搜？盆裡蟲啾，瓶裡魚游，相親與我似朋儔。名也無求，利也無求。」

1998 年，魯桓夫婦應洛杉磯自然歷史博物館邀請，來美展出石雕及畫作，深受觀眾激賞。原定三個月的展期欲罷不能，一延再延。而後博物館相互推介，這幾年來，魯桓的作品就在全美各地博物館巡迴展出。因此，看過魯桓藝術創作、知道他名氣的美國人比華人多。

出道至今，從中國大陸到美國，撰文讚揚他石雕作品的人常以「巧奪天工」、「栩栩如生」等詞句來形容。魯桓說，他並不求與天爭巧，只求人們了解他作品的獨到之處，就心滿意足了。

到底他石雕作品的獨到之處何在？魯桓說，就是利用石料天然的雜色，專雕兩棲爬蟲類和甲殼動物。選定這條路，是因為他發現，這類小動物的顏色、質感與石頭十分相似，用寫實的手法來表現，可以說是「一半天成一半工」了。

魯桓說，藝術家都懂得具備「造形」（創作）能力與文學修養的重要性。他曾下工夫練習速寫和素描，拜師學文。這還不夠，一個真正的藝術家，更需要具備一個「情」字。這「情」不是一般的情，而是對大自然有特殊敏感的情。懷有此情的人，對大自然之愛油然而生。古人說：「作詩須先有情根」，及佛家所指的「慧根」，都源於這道理。魯桓說：「愛大自然，師法造化，才會想到學習本領去表現它們。愛得越深，表現得也就越深。」

神奇的大自然給予人類無盡的美，包括那些千奇百怪的小動物，斑斕奪目的石頭。魯桓說，他所渴望表現和探索的東西太多了，哪有工夫為名利所累？「生前名可盜，死後無計留」，不如投身於大自然，創作些好作品，供後世人欣賞。

王魯桓近年來已停作石雕，他的妻子安路說，一來因適當的石材難尋，「巧婦難為無米之炊」，她說，魯桓手再怎麼巧，找不到石材，也是枉然；再者，魯桓年歲漸大，視力急遽衰退，已不適合再作石雕。最近幾年，魯桓專心創作詩詞，這是他的藝術專長之一。

——楊芳芷作

原載於《世界週刊》第 772 期，1998 年 1 月 18 日

2013 年元月補作

劉業昭 (1910~2003)
——「寒溪畫室」的愛國畫家

愛國畫家劉業昭 1967 年在加州堤波隴 (Tiburon) 創設「寒溪畫室」。
（楊芳芷攝）

「我畫山水，我喜歡將夢中故鄉的山水，搬到我的畫室來；我也畫窗外的山水，但金門大橋在我的筆下，卻僅成為中國山水畫布局中的一種點綴。」

——劉業昭

在舊金山金門大橋北邊不遠的觀光小鎮堤波隴 (Tiburon) 市中心，有個中、英文書寫的招牌「寒溪畫室」，畫室外經年累月飄揚著中華民國青天白日滿地紅國旗，這已成為小鎮的一景！

「寒溪畫室」主人正是國畫家劉業昭——一位成功融入主流社會，且能以繪畫專業謀生、備受中、外愛藝人士尊敬的華人藝術家。

1961 年，劉業昭應舊金山大學藝術系的邀請，由台灣前來舉行畫展，而後受聘在學校教授中國畫。1967 年，他移居美國，在金門大橋北邊車程十來分鐘的觀光勝地堤波隴 (Tiburon) 創設「寒溪畫室」，直到他於 2003 年因車禍引起併發症去世，度過了三十五個寒暑。以白人居民占絕大多數的堤波隴，幾乎無人不知、無人不曉這位謙和、豁達、恬淡、仁慈的華裔老畫家。畫家生前，我三不五時去探訪他，走在這個風景秀麗、雅致的小鎮街道上，不時聽到有人招呼老畫家「哈囉！吉姆（劉業昭英文名字「詹姆士」的暱稱），您好嗎？」

劉業昭早年的黨政生涯，使他在作畫之餘，仍保持著對世界局勢及社會脈動的關切，並熱心公益，積極參與主流社會的各項活動。他說：「畫家不了解社會脈動走向，作品就很難反映時代現況。經年累月，畫家生活在象牙塔裡，作品沒有新意，容易淪為『畫匠』。」

參與主流社會，劉業昭身體力行。他與老友白人布萊恩，都是堤波隆扶輪社十八位創始會員之一。扶輪社每次聚餐會，劉業昭必捐國畫一幅供義賣籌款等活動用，因此得以廣結善緣，時受當地市府、商會及媒體的讚揚。「寒溪主人」曾榮獲堤波隆市選為「榮譽公民」，頗為華裔增光。他是華裔移民美國的畫家中，少數成功打入主流社會者之一。

　　更早之前，前美國總統雷根擔任加州州長時，劉業昭在南加州舉辦畫展，也邀約雷根前來觀畫。1988年6月，已經入主白宮的雷根總統，曾邀約畫家訪問白宮；至於老布希總統贈送老畫家的簽名照片，也高懸在「寒溪畫室」的牆壁上。

　　劉業昭年輕時就有與黨政要員打交道的豐富經驗，其中抗戰時期有一回「委員長」——故總統蔣介石的召見，最為「驚險」。老畫家如今回憶，猶有「餘悸」。劉業昭說，1943年，他接受「中央黨政高級班」第一期受訓後，奉派回到故鄉湖南擔任「三民主義青年團」幹事長。當時蔣介石是軍事委員會委員長，也兼「三民主義青年團」團長。當時全國分為九個戰區，外界謠傳湖南戰區的司令官「不穩」，委員長很擔心，本來要一位湖南保安司令到重慶向他報告謠言的真假。但這位保安司令人在湘南淪陷區，回不了重慶，就由劉業昭代替到重慶。

　　劉業昭說，到重慶當天，就獲委員長在官邸召見。由於被謠傳「不穩」的司令官，身兼國民黨湖南省黨部委員，蔣介石說：「中央想在湖南另外成立黨部。」劉業昭當場反對蔣介石的計畫，認為司令官「不穩」只是「謠言」，無確切證據。再說，一省之內有兩個黨部，「於法無據」。委員長聽了，面色凝重，一臉不快。

劉業昭也起身報告說：「如果委員長沒有其他指示，我這就回湖南。」也沒等蔣介石的同意，立刻站起來往外走。

「回來！」已經快到門口的劉業昭聽到蔣介石嚴厲的命令時，當下心裡七上八下。「糟了，頂撞委員長，這下子不知道會受到什麼懲罰！」他「舉步維艱」地走回到委員長的面前，聽到委員長溫和地說：「這趟很辛苦，走哪裡回去？」

「報告委員長，走贛州回湖南。」

「贛州已轉進（失守），聽我的消息再走。」

劉業昭就暫時留在重慶等待指示。這一等足足等了八個月才得以回到湖南。在重慶滯留期間，國民黨召開第六次全國代表大會，中央有意徵召他選中央委員，劉業昭婉拒了，一心一意只想回湖南服務鄉梓。

不過，回湖南沒多久，中央就指派他參加「戰後復原工作考察團」到歐洲考察；以後，又奉派與康澤將軍、項定榮教授等來美考察軍事學校，曾訪問西點軍校、裝甲兵學校、步兵學校及參觀田納西水壩等單位。

劉業昭生於湖南長沙一個小鄉村，靠山近水，緊鄰湘江。每天看汽船經過駛往大城市，因而自幼養成欣賞山水的雅趣，和嚮往外地風光。他十四歲喪母，十八歲時，家中發生劇變，父親一日之內急病遽逝，家中失去經濟支柱，大劉業昭八歲的大哥挑起養家重擔。包括繼母的孩子在內，兄弟姊妹共計十一人。與他同母手足四人，畫家排行第四。

劉業昭說，父親去世時，父親朋友告訴他大哥說：「現在家垮了，你讓這些弟妹分別學木工、裁縫，謀求自力更生。」他

大哥召集弟妹開家庭會議說，父親走了，但家絕不能因此垮掉。他承諾有生之年盡一己最大能力，栽培弟妹受最好的教育。劉業昭說，他大哥堪稱「偉大」，由於經濟能力有限，讓自己的孩子只上到高中，卻把錢用來送同父異母的弟妹到北京、上海或到省城念書。大陸變色後，劉業昭的大哥慘遭共產黨殺害，老畫家談起這些陳年往事，猶激動不已。晚年，老家弟妹及晚輩一直希望他返鄉看看，他的名字也被列入「湖南名人錄」。有一年，四散各地的全家族一百三十多人回鄉慶團圓，劉業昭是家族中最年長者，理應回去，但他還是沒回，「共產黨一天不垮，我就一天不回大陸。」

父親過世時，劉業昭從湖南最好的學校──明德高中畢業。在校念理工組，大哥原期望他進大學理工科，但自小喜愛繪畫的劉業昭，表示想進杭州藝專學畫。大哥知道這個弟弟有繪畫天分，二哥及姊姊也支持他，劉業昭在兄姊的成全下進了杭州藝專，學習西畫及國畫六年，於 1935 年畢業。

藝專畢業後原想到巴黎深造，也是經濟問題，不得已捨巴黎改到日本進明治大學，並在帝國美術學校研究。兩年後，中日戰爭爆發，他束裝回國，加入抗戰的行列，以軍人身分參與黨政工作，深受長官器重。可是，他內心深處最渴望的還是作畫及讀書。奉派來美考察時，抗戰已勝利，他希望留在華府念書，但蔣介石來電報指示，康澤將軍及項定榮教授留下深造，卻發表劉業昭擔任三民主義青年團中央團部第三處副處長，當時蔣經國是第二處處長。

1948 年，劉業昭回到湖南就職。當時，蔣經國要他到南京共

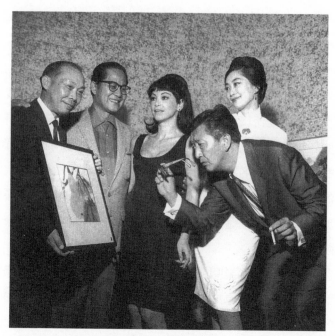

1966 年 9 月，黎錦揚創作的《花鼓歌》舞台劇在南加州公演。劉
業昭畫作同時展出，並與主要演員合影。圖左一劉業昭，右二
盧燕。（劉業昭提供）

事，他沒有聽命。1949 年，國民政府播遷台灣，劉業昭獲任「東
南行政長官公署」政務委員會文化教育處處長，以後調交通部擔
任總務司長職務。這期間，儘管戎馬倥傯，他畫筆不丟。任職交
通部時，更兼國立藝專副教授。

在杭州藝專時，劉業昭受教於潘天壽先生，得恩師畫墨梅的
真傳，「老幹橫陳，筆墨淋漓，花朵掩映，具見精神」。早年，
他以畫墨梅聞名，畫花卉為主。旅居美國後，三十多年來寫山水，
以大筆頭蘸顏色，藉著墨痕流向，展現重疊山川的勝景，偶有扁

舟行過，或著紅頂小屋點綴，仍不改隱逸的情趣。他寫異國山川，卻有民族幽思。他的人物、花鳥作品，筆簡意邃，觀賞者須用「心」去看，才能心領神會。

劉業昭的作品廣為世界各地博物館、美術館及私人所收藏。國立歷史博物館曾替他舉辦「八十回顧展」。堤波隆一位白人莫里森先生，個人就收藏了一百多幅劉業昭的畫作。1997 年 11 月，莫里森病重，去世前三天，託兒子找劉業昭去看他。在病榻上，莫里森還要訂三幅畫，老畫家安慰說等病好了再來畫室觀賞。莫里森去世後，他兒子還是到「寒溪畫室」買那老爹喜愛的三幅畫作。

作畫七十年，劉業昭仍以「勤能補拙」自勉，每日作畫不輟，且極思在畫藝及意境上再做突破。他在年高八十三時，看到美國郵政局首度發行中國十二生肖的雞年郵票，簡直欣喜若狂。「在一千多種建議發行的郵票當中，獨獨選中中國人最重視的十二生

劉業昭的畫作題材豐富多元。（楊芳芷攝）

肖，實在是一個加強中美文化交流的機會。」從「雞」年開始，他年年為首日封配生肖圖，供愛藝者收藏，至他九十三高齡離世時，共完成了十一個生肖首日封配圖，只缺了「猴」年圖案。

熟識劉業昭的老友都知道，畫家清靜豁達的人生觀，好比他畫中「高山安可仰？徒此挹清芬」的境界：手持團扇的老人，省略五官造型。世事俗情在千山之外，心安人自在！就像明代大畫家沈周的一幅「漁隱圖」：一位高士穩坐船頭垂釣、蘆花岸邊，意態悠閒。劉業昭在金門大橋北邊的堤波隴三十多載，營造了一幅當代的「寒溪漁隱圖」。

——楊芳芷作

原載於《世界週刊》第 704 期，1997 年 9 月 14 日

2012 年 12 月補作

匡仲英 (1924~)
——張大千入室弟子

國畫大師張大千入室弟子匡仲英在舊金山舉辦畫展。（楊芳芷攝於2000年）

「不論西畫或中畫，其最高境界並無分野，只要看起來有美感，讓現在的人能夠吸收，產生共鳴，就是一幅成功的作品。」

——匡仲英

匡仲英為已故國畫大師張大千的入室弟子。1949 年由四川經海南島到台灣定居後，經張維翰先生的推介，拜大千居士為師，正式投入「大風堂」門下，習畫半世紀。有人統計，「大風堂」子弟至少在百人以上，其中大多數是習畫的門生，但真正專業畫家並不多，成名的更少，旅居海外知名的尤其少。經常在國際間舉辦展覽，以承襲「大風堂」衣缽為使命者，匡仲英是少數子弟中之一．

談及與大千居士這段師生緣，匡仲英最難忘懷的是在加州卡邁爾 (Carmel) 附近的圓石灘 (Pebble Beach) 小鎮「環篳庵」陪侍老師的那一段日子。1972 年，張大千旅居卡邁爾，匡仲英那時已經退出軍旅八年，在台專心研究藝事，讀書日多，行蹤日廣，也經常赴東南亞及南北美洲旅遊，舉辦畫展，及觀摩各地風俗，作為創作題材。但「藝無止境」，知道大千居士寄居加州後，匡仲英特地專程來美「投師」，終日陪伴老師遊山玩水，吟詩作畫，談古論今，直到大千居士於 1977 年赴台北定居，匡仲英才接家人來美，居住舊金山迄今。

因為比其他「大風堂」子弟有更多機會接觸老師，也因為他天賦資質，匡仲英可說盡得大千居士的真傳。大千居士生前評讚這位門生的山水畫作，稱「極得蒼莽之至」，並譽「仲英畫馬，

習知馬性，余老矣，目翳十年，不復能為矣，曹韓一脈，竊有望於子也。」看過匡仲英書法作品的人都知道，他的書法更擅師體，有時候連行家也難辨識到底是老師、還是學生的手筆。

已故灣區藝術界聞人陶鵬飛先生曾為文讚揚匡仲英：「不但承繼居士的藝術，為大風堂的傳人，而且在為人的氣節，和愛國的情操方面，更得居士的薰陶與教導。」

華裔藝術家在美國以售畫為生，並不容易。匡仲英並非富有，但不「惜墨如金」，凡為僑社公益或宣揚中華文化，送字捐畫，可說「有求必應」。例如，舊金山華埠勝利堂的「急風吹勁草，板蕩識忠貞」，華僑文教中心的「大同書」，都是匡仲英揮毫。此外，很多好友家中，也高懸匡仲英的字畫，其中最受歡迎的是，他仿老師字體寫居士〈梅花詩〉：「百本栽梅亦自嗟，看花墜淚倍思家，世間多少頑無恥，不認梅花是國花。」這幅字，收藏者最多，流傳最廣。

2000 年 11 月，應高雄市立文化中心邀請，回台辦展覽，發生了一件有趣的故事。匡仲英說，他交情數十年的詩人朋友陳子波，擁有大千居士楹帖下半幅：「花壓闌干春晝長」，所以就請身為大千弟子的他補寫上聯：「柳搖臺榭東風軟」。他不但補寫上聯，還題跋語，師生再續前緣。這段翰墨因緣，一時成為藝壇佳話。

在藝術創作方面，匡仲英一向強調「現代化」。他認為，藝術要隨著時代的腳步精益求精，千萬不可墨守成規，否則就會落伍。但，更重要的是，創作藝術應該具有民族性，不管寫字或繪畫都一樣，怎樣創新都無所謂，只要人家一看就知道這是中國人

的作品即可。

匡仲英也說：「不論西畫或中畫，其最高境界並無分野，只要看起來有美感，讓現在的人能夠吸收，產生共鳴，就是一幅成功的作品。」

另外，有一年，美國《世界日報》曾登出一篇有關大千居士定製「牛耳毫」筆的文章。匡仲英閱讀後就如鯁在喉，不吐不快。原來在大千居士生前定製的五十支牛耳毫筆中，他就擁有六支，非常珍貴。關於牛耳毫筆的由來，匡仲英說，約在 1963、64 年間，大千居士到英國，聽說有一種水彩畫筆相當名貴，是「貂毫」做的，但水彩畫筆圓禿禿的沒有筆尖，不能用於中國畫。後經打聽，才知這種筆不是「貂毫」做的，而是英國某地特產的黃牛的耳朵

國畫大師張大千弟子匡仲英的作品。（楊芳芷提供）

毫毛，但一隻牛耳的毫毛有限，據說要二千五百頭牛才能採集到一磅的牛耳毫毛。

當時，大千居士買了一磅的牛耳毫毛，委託日本製筆最有名的玉川堂喜屋代製，結果只製出五十支。這種筆能吸水飽墨，富有腰勁彈性。用此筆如執牛耳，大千居士就在筆管上刻「藝壇主盟」四字，這些筆只用來贈送藝術界知友，據說，畢卡索也獲贈一支。

至於如何得天獨厚一人就擁有大千居士特製的六支牛耳毫筆？匡仲英說，老師第一次贈送給他的牛耳毫筆是烏木管，比大拇指粗，上端象牙頂，還有穿絲繩吊掛的鼻孔，下端裝筆毫的魚口處，有一圈象牙。筆管上一面刻有「藝壇主盟」、大風堂選毫、喜屋特製，石綠地等字。另一面刻有仲英弟，大千居士持贈，填白粉地，連盒子外面，也親筆題了字；匡仲英說，後來，他又獲贈兩支，是竹管，一支無名指大，呈灰褐色。一支小指大，是象牙色。大小兩支均刻有「藝壇主盟，己酉大千居士七十大慶」字眼。

另有一次，大千居士鼓勵匡仲英寫大字，又找出一支紫檀木柄的牛耳毫筆給他，毫長九公分，寬二公分，並囑咐可寫對聯。管上刻「藝壇主盟，己酉四月高誠堂特選牛耳毫特製恭介大千居士七十大慶」。大千居士贈送台北故宮收藏的，也有這四種筆，見故宮圖錄；匡仲英說，上述四支筆都直接來自老師的賜贈。

至於另外兩支，匡仲英說，一支是旅居灣區已故藝文界人士陶鵬飛所贈。陶鵬飛的牛耳毫筆得自於大千居士，因為自己不常用，就「寶劍贈英雄」；另一支是曾任中華民國政府交通部政務次長、前立委馬晉三所贈。馬晉三與大千居士私交甚篤，移居

日本數十年。有一年，匡仲英從台返美時經日本，順道探望當時高齡九十二的馬晉三，在寫了一幅與大千師同遊寶島的詩句留念後，馬晉三就把那支用了的小牛耳毫筆贈送他。至此，匡仲英總計擁有大千居士特製、珍貴的牛耳毫筆六支。

如今贈筆的老師大千居士、好友陶鵬飛及長輩馬晉三，都已魂歸道山，匡仲英談來不禁唏噓，「睹物思人」，這六支牛耳毫筆越發珍貴無比，匡仲英說，這是他的「無價之寶」！

匡仲英本名匡時，1924 年 12 月出生於湖南湘鄉世家。他說，只有在畫作上，他才用「匡仲英」，其他時候都用「匡時」本名。數十年來，他遍遊世界各地，名山勝景皆入畫冊，舉辦個展上百次，曾獲日本吉田茂獎。他的作品重寫生，曾以青綠潑墨山水創作，在伯得富公司精品骨董書畫拍賣會高價售出，獲得愛藝人士的肯定。

二年前，匡仲英中風，雖保住了老命，經復健後也能自行走動，卻無法再提筆作畫，或雲遊四海舉辦畫展，畫家的妻子陳秀鳳嘆口氣說，老伴現在被迫封筆，深感無奈與挫折，但又能怎麼樣？

——楊芳芷 2005 年作
2013 年元月修改

輯三：過客

歐豪年 (1935~)
——「盡攜書畫到天涯」

嶺南派國畫家歐豪年。（楊芳芷攝）

「文學與繪畫，是我一生的寄託。」

——歐豪年

2004年8月26日，美國印第安納波里斯市政府宣布將這一天訂為「印城歐豪年大師日」。這是為了慶祝「歐豪年美術館」在印第安納波里斯大學開幕，而給予畫家最高的敬意與殊榮。印大「歐豪年美術館」共收藏了畫家捐贈的四十五幅作品。這也是歐豪年近年來捐出二百多幅畫作「盡攜書畫到天涯」的又一明證。

設在印大史懷哲學生中心的歐豪年美術館，除了刻有畫家為美術館名的書法題字外，夾在中、英文館名之間的是美術館的宗旨：「Journal With Art Afar」，取意於歐豪年熱愛的蘇東坡詩句：「盡攜書畫到天涯」。這詩句出於蘇東坡六十五歲時看了王晉叔所藏徐熙的「杏花」一畫後所寫的詩：「江左風流王謝家，盡攜書畫到天涯；卻因梅雨丹青暗，洗出徐熙落墨花」。

贈畫給美國大學設美術館的國畫家，並不多見。除了畫家本人的意願外，畫家在藝術成就上也要具有相當的「分量」，才可能獲得受贈單位的青睞。而細數當代中國畫壇幾位代表性人物，歐豪年教授必然是其中之一。他畢生從事中國畫的創新與發揚，將嶺南畫派推向另一個新的境界。

1935年出生的歐豪年，廣東茂名縣人（茂名縣現改稱「吳川市」）。1949年大陸變色後，舉家遷至香港，十七歲時拜嶺南畫派巨擘趙少昂先生為師。歐豪年年紀輕輕即嶄露頭角，受邀於世界各地展出，享譽國際。1970年，在張其昀先生力邀之下，返國定居，受聘為中國文化大學美術系教授，作育英才三十多年。所

獲國內外獎章、榮銜包括：曾以「群獅」作品獲中國僑聯總會頒贈文化獎章；中華學術院院士、哲士；中國畫學會金爵獎、行政院新聞局國際傳播獎、法國國家美術學會巴黎大宮博物館雙年展特獎、韓國圓光大學榮譽哲學博士、美國印第安納波里斯大學榮譽文學博士等。

談及贈畫給國外大學設美術館的目的何在？歐豪年說，十九世紀末，受西方「船堅砲利」影響，東方人急起直追，向西方學習了許多技能知識；二十一世紀，東方國家站在世界舞台上地位日顯重要，他認為，不同國家之間除了發展經濟外，也要發展更深的文化交流。歐豪年說，東方人應以民族自尊心回顧傳統，也應以開闊的胸懷面對未來；西方人則需要對東方的藝術文化「做更多的功課」，以汲取養分，豐富西方的文化。

其實，歐豪年在學術機構慷慨捐畫設美術館，印大不是第一受贈者。2003 年 6 月，台灣中央研究院即設有「嶺南美術館」，除了歐豪年捐贈上百幅由他歷年來購藏的高劍父、高奇峰、陳樹人、趙少昂及楊善深等嶺南畫派諸家名作和他本人的作品外，並有收藏家及當代嶺南畫派名家捐贈作品，共襄盛舉。另外，在台灣文化大學，歐豪年文化基金會除了捐贈新台幣八百萬元作為「歐豪年美術中心」的營運基金外，並提供一百幅歐豪年書畫作品收藏，其中包括畫家自 1957 年到 2003 年的作品，每年至少一件，以供未來畫家及藝術學者研究歐氏藝術創作的軌跡。

多年來，歐豪年始終心繫「為東方文化交流盡一份心力」的意念，在國際間推展中國繪畫不遺餘力，而獲台灣行政院新聞局

頒贈「國際傳播獎」。歐豪年說，為的就是，藝術家要對歷史、對時代及對未來，都應有個交代。他盡力而為將自己在美術上的耕耘成果和收藏，與海內外社會大眾分享，讓更多的人體會到詩、書、畫的墨香趣味。至於在國外大學捐贈畫作設美術館，除了為東西文化交流盡心力外，也是他實踐蘇東坡詩句「盡攜書畫到天涯」的境界追求。

歐豪年逾半世紀的藝術創作生涯中，不斷地研究與創新，將嶺南畫派重視寫實與視覺美感的特色，發揮到極致，進而獨樹一幟，成就自己的風格。就以山水畫為例，歐豪年的山水畫，特重氣氛營造，雨染煙烘，將時空轉瞬即逝的景象，盡收於寸縑尺素之中，為大自然留下永恆的見證。

嶺南畫派源自於十九世紀，由高劍父、高奇峰及陳樹人等畫家所創倡。它的誕生有其時代背景及意義：近三、四百年的中國畫，曾因過分強調擬古，造成畫家對大自然的漠視，使作品生命力日漸枯竭，不復宋時的豐富與多彩。高劍父等藝術家針對此一現象提出反思，企圖重振寫生的精神，以大自然為師，透過大自然來創作。除了重視寫生之外，嶺南畫派的特色在於適當賦予畫作色彩，也注意光影的運用，融合北宗強調的筆調與南宗的墨趣於一畫之中，擷取古人之長，而不「泥古」，是從汲古中釀新。

歐豪年師承嶺南畫派後，理所當然重視自然寫生。例如，光是黃山，他就去了五次，都在不同的季節，作品中展現「黃山」不同的面貌；他也不諱言自西方繪畫技巧中學到更多的創作要領。但根本上仍是從中國的人文精神與文化基礎中，融合傳統與創

新，發展自己的藝術創作。他的作品經常傳達出中國的哲學思維、包括佛家的禪意、老子的虛、靈與樸等主張，以及孔子的仁愛觀念等。在孔子的仁愛觀念中，人有人格、物有物格，萬物都有格。所以，歐豪年畫虎或其他猛獸時，都賦予「威而不兇，猛而不惡」的精神，透過這些作品，可看到畫家的品格與寄託。

　　另外，歐豪年畫技最為人津津樂道的是，他的作品章法嚴謹，筆墨新奇，已達到出神入化的境界，且每每表現出強勁的生命力，令觀畫者內心為之悸動飛揚，進而產生無限共鳴。已故國畫大師張大千先生曾為文讚譽歐豪年的畫作：「才一落筆，便覺宇宙萬象，奔赴腕底，誠與造物同功。」歐豪年的老師趙少昂對他這位學生渡海赴台也有詩文評語：「自有高人韻，空山任鳥啼；扶搖雲漢路，回首萬峰底。」

蔣介石總統夫人宋美齡女士百歲誕辰，歐豪年贈畫。（歐豪年提供）

已故著名外交官、曾任中華民國駐美大使、藝術造詣甚高的葉公超1975年在台北曾為文讚揚：「近年畫展的時人之中，歐豪年是少數擁有新的評價，且能自成面目的畫家之一。其淵源所承的嶺南畫派，早在五十年前，高奇峰已經建立盛譽於廣州。歐氏今日之作，則更突破前人，別出蹊徑，戞戞乎獨造。」

　　歐豪年對自己作品的看法是：「筆墨章法除了傳承濃厚的傳統文化根源外，還創造了個人的風格。」他說，繪畫本身就是「語言」，它表達了作者的心境、意念及技藝功力等。

　　歐豪年以畫成名，很多人知道他的書畫功力，較少人注意他在古典詩上的成就。歐豪年說：「作畫是正業，寫詩為副業。」很多詩作是他生活心得寫照，作詩讓他的「生活多一點情調，偶

歐豪年在台北的畫室。（楊芳芷 2010 年攝）

爾可以轉個方向走走」。何況這些詩文，還可以入畫，既補畫作之不足，復添其意境之美。所以，他說，「文學與繪畫」是他一生的寄託。

自 1956 年首次參加東南亞巡迴畫展後，半世紀以來，歐豪年在海內外的個展與聯展無數，其中較重要的展出有：1966 年至 1983 年間，與夫人朱慕蘭分別在香港、新加坡、台灣歷史博物館、美國及南非各大城市舉行伉儷聯展計十多次；1977 年，和雕刻藝術家朱銘在東京中央美術館舉行聯展；1974、1978、1981 及 1984 年，四度接受台灣歷史博物館舉辦個展；1979 年，西德法蘭克福市孔市丹佛美術館，特別邀請他與劉國松兩位畫風截然不同的中國現代水墨畫家舉行聯展，讓觀眾了解、及比較中國畫的不同走向。

接著，1985 年在日本名古屋三越畫廊、加拿大維多利亞市立美術館，及英國倫敦史賓畫廊的個展；1990 年在法國巴黎賽紐斯基東方美術館、荷蘭萊登博物館，及台北市立美術館的個展；1991 年在德國布萊梅海外博物館、柴勒市波曼博物館、日本京都市立美術館；1995 年在台北國父紀念館的「六十回顧展」；1997 年在國父紀念館，及加拿大溫哥華的「當代中西藝術四家聯展」、1998 年與李奇茂在中國陝西的雙人展、2001 年在舊金山太平洋傳統博物館展期長達十三個月的「國畫創作半世紀展」等。

歐豪年的繪畫作品已為倫敦大英博物館、舊金山亞洲藝術博物館、北京中國美術館等十個國家的美術館及私人所收藏。其中，「海鷹」、「柳鷺」、「雄獅」、「紅荷」、「壽色」、「晨雞」、

「朝雲」及「山高水長」八巨作，及「奔馬」十二尺聯幅巨作兩幀，分別於 1968、1969 兩年為在台北陽明山的中山樓所購藏。

——楊芳芷作，**2009** 年 **3** 月於舊金山

劉興欽 (1934~)
──「阿三哥」漫畫家

「我常自我告誡，『千萬不能死』，因為還要靠畫筆把很多古早事記錄下來，流傳後代……」

——劉興欽

如果要選「台灣精神」的代表人物，漫畫家劉興欽創造的漫畫人物「大嬸婆」是不二人選。

50 年代，造型土裡土氣的「阿三哥」與「大嬸婆」漫畫人物風靡全台。劉興欽成功塑造見義勇為、好打抱不平的「阿三哥」和濃郁鄉土性格的「大嬸婆」，讓讀者看了每每回味無窮。對中年以上一輩的台灣人，這樣的性格，何嘗不就是所有台灣人性格？而更彌足珍貴的是，「阿三哥」與「大嬸婆」陪伴著那一代的台灣人成長！

十多年前，劉興欽在北加州灣區置產，輪流在台、美兩地居住。最近幾年來，又在台灣火紅。劉興欽的家鄉新竹縣橫山

大嬸婆座右銘
身穿舊衣－不忘本
腳不穿鞋－踏實地
回頭觀看－常反省
破布包錢－不浪費
自備飲水－靠自己
隨身帶傘－防萬一

二〇〇四年 老可愛

劉興欽的招牌漫畫人物「大嬸婆」。（劉興欽提供）

鄉內灣村形象商圈，隨處可見「大嬸婆」、「阿三哥」、「機器人」等漫畫人物塑像，或在火車站口、或在招牌上、或在導覽地圖上、或攀在電線桿上，形象鮮明。內灣村內更有「大嬸婆招牌菜」餐廳、「大嬸婆礦工烏梅汁」、「大嬸婆野薑花粽」等等，劉興欽說，只要沾上「大嬸婆」的邊，每家餐館都賺翻了，假日內灣村遊客人山人海，內灣村已成為台灣北部最具吸引力的觀光景點之一。

四十多年前，內灣因樟腦業、木材業發達而繁榮，有「小上海」之稱。但隨著這兩業的沒落，謀職不易，年輕人出走，小鎮只剩老弱婦孺，暮氣沉沉。約在 2001 年，台灣鐵路三條支線之

劉興欽創作的漫畫人物「大嬸婆」與「阿三哥」，被製成玩偶在新竹內灣公開展示。（劉興欽提供）

一的內灣線，因為乘客太少，鐵路局一度考慮停駛。後來，經由政府與民間單位的規畫，再找到劉興欽無條件授權內灣當地使用他創造的漫畫人物當商標。之後二、三年，已瀕臨死亡的內灣，因而獲得生機，再現風華。原本只有三個車廂的內灣鐵路支線，後來增加為六個車廂行駛，為鐵路局增加了不少收入。劉興欽說，他偶爾回到內灣，「從街仔頭吃到街仔尾，」不但不花一毛錢，還倒賺了錢，因為有餐廳、商店用了「大嬸婆」招牌，生意興隆，老闆感恩圖報，塞給他紅包，「意思意思」。

2001 年底，劉興欽在台灣第一屆漫畫金像獎中，榮獲漫畫終身成就獎。推薦劉興欽獲此殊榮的評審團成員之一的漫畫家洪德麟指出，創造重要本土漫畫人物「阿三哥」和「大嬸婆」的劉興欽，在 60 年代就已經為台灣漫畫建立了獨樹一幟的風格。而獲獎的劉興欽，當時則風趣地為漫畫迷解答他們長久以來存在心中的疑問，他說：「土裡土氣的阿三哥是我；大嬸婆則是我的母親劉嚴六妹！」

「大嬸婆，鄉巴佬，傻裡傻氣心地好，見義勇為不服老，最怕肚子餓得受不了。」劉興欽用這樣的順口溜，描述大嬸婆的性格，也具體形容了他母親劉嚴六妹的人格特質。

劉興欽說，生育了十三名子女的母親，1996 年以九十五高齡往生。她晚年生活安逸不愁吃穿後，最愛背一把雨傘，帶著放置衣物的包袱，四處拜訪親友、住宿。九十四歲時，還獲得客家老山歌比賽的冠軍。

談起自己成為暢銷漫畫家，劉興欽說，純屬「無心插柳柳成

蔭」。二十歲時，他當國小教師，當時正當的兒童讀物很少，流行的是所謂「小人書」連環圖，內容不外神仙鬼怪之類。有些孩子看了連環圖後，走火入魔，「上山尋仙」，引起輿論大加撻伐。教育當局就通令各國校教師禁止小朋友看「小人書」。

當時，劉興欽覺得，要小朋友不看漫畫書，最好的辦法就是「以毒攻毒」，畫一部「教小朋友不要看漫畫的漫畫」給他們看。於是，師範學校畢業，只修過「美術教育」課程、在此之前從未畫過漫畫的劉興欽，處女作《尋仙記》就這樣誕生了。漫畫冊傳送各校後，小朋友愛不釋手，驚動了出版商，立即上門邀約稿件。劉興欽說，他就這樣「一夜之間」成為漫畫家。

劉興欽雖然稱自己是「一夜之間」成為漫畫家，事實上，小時候，從「鬼畫符」一事上，就展現了他的繪畫才華。當時農家飼養牛、羊、豬、鴨、鵝等，為保六畜興旺，常求符張貼求平安。有一次，劉興欽奉父命到鄰村求符，回家路上要經過一處墳場，深夜陰風颯颯，劉興欽嚇得連滾帶爬，跌了一跤，把求來的符弄破了。劉興欽說什麼也不再去求另一張符，乾脆跑到同學阿牛家，要了一張紙錢，就依樣畫符了，居然也維妙維肖，拿回家，父親都沒看出破綻。從此以後，劉興欽家張貼的符，全是他的傑作，只是劉爸爸並不知道。有一次，阿牛家的豬病了，也請劉興欽畫張符，豬隻居然也好了，就這樣一傳十，十傳百，別人家畜有病，都請劉興欽畫符，劉爸爸才知這個頑皮兒子，居然也有這一手，笑翻了天。

客家籍的劉興欽，出生在新竹山上的窮鄉僻壤，家境十分貧

寒。劉興欽說，他有八姊妹、二兄弟。其中只有兩個姊姊在家中長大，其他都送給別人養。父母原來也倒貼五罐奶粉，把他送給別人養，無奈他因為「食量大、長相難看，及哭聲大」，遭到養父母「退貨」。

因為家裡窮，劉興欽小時候什麼吃苦的工作都做，例如：當礦工、拉台車、下田、採茶、製茶、編草鞋、打麻繩等。他上的小學「新竹大山背國小分部」（已經關閉十多年），全校連校長在內，只有三位教師。一位老師負責一、二、三年級；另一位管四至六年級；校長則「幫學生看牛」。劉興欽說，那時候，雖說小學六年，實際上課不到兩年，因為每個孩子都是家裡的重要「人力」之一。小孩要「放牛」，校長希望小朋友上學，只好叫他們把牛牽到學校來，由校長統一看管；有些孩子背著弟妹上學，校長的太太還得兼做「保姆」，照顧小朋友的弟妹。

劉興欽好不容易念完小學，台灣也光復了。他不愛讀書，本來不想升學。有一次，他在山上放牛，遇到一位上山採集標本的大學生。那位大哥哥看劉興欽聰明伶俐，就鼓勵他繼續讀書。劉興欽並不覺得讀書有什麼用，但是看到大哥哥穿的衣服很好看，很是羨慕。大哥哥告訴他，那是學校的制服，如果他去念初中，也會有制服穿。聽說讀初中，可以穿漂亮的制服，這對劉興欽產生無比的吸引力，他決定去念初中。

那位大哥哥身上還背了個袋子，劉興欽覺得很新奇，鄉下孩子從來沒見過這玩意兒。大哥哥告訴他，這叫「背包」，還把裡面的東西拿出來給他看，有小刀、手電筒等，還有一些劉興欽從

沒見過的玩意。大哥哥又告訴劉興欽說，你將來也可以念大學。「絕不可能，家裡沒錢供我念大學。」大哥哥又說，你可以去念師範學校，不但吃住不要錢，還有零用錢可領。「有這款好代誌」，劉興欽還是第一次聽到。他後來果然到城裡念初中，畢業後考師範學校，而後分發到台北永樂國小教書。

劉興欽二十歲開始畫漫畫，總計出版了六十八部漫畫書，這些漫畫書暢銷四十年，迄今不衰。2002 年 8 月，台灣聯經公司曾蒐錄劉興欽長銷不輟的二十八種漫畫，其中包括讀者熟知的《阿三哥大嬸婆遊台灣》、《小聰明》、《發明大師》及《機器人》等系列，以嶄新的編排、精美的印刷重現江湖。

從來沒學過物理、化學的劉興欽，四十歲以後專注於發明，總計獲得一百三十八種專利，其中生產的有「自來免削鉛筆」、「智慧寶珠」（教小朋友讀書的玩具）、「雨傘集水器」等。劉興欽說，從漫畫轉入發明，也「事出有因」。1960 年代，他所創造的漫畫人物「機器人」阿金，能夠自動騰空飛翔。沒想到，當時官方審查人員卻質疑：不用遙控器，機器人怎麼能夠飛翔？審查人員建議劉興欽，要在機器人旁邊補畫一支遙控器。漫畫出版後，還有讀者質問：世界上根本沒有所謂的「機器人」（當時，機器人還沒被發明），怎麼可以畫「機器人」騙小朋友？

劉興欽受此刺激，動手發明了一個教小朋友讀書的「機器人」，會點頭、搖頭及鼓掌。這個「機器人」被美國廠商買走，並申請了專利權。劉興欽因此得到靈感，自己發明，自己申請專利。而發明比漫畫賺錢多，畫筆因此擱下。他先後在各種國際發

「大嬸婆」漫畫創作者劉興欽夫婦，駕駛自家遊艇，在加州佛斯特市的運河遊覽。（楊芳芷攝）

明競賽中獲得大獎，取得專利的發明品有一百三十八種。

移居金山灣區後，因為經濟無慮，劉興欽過著退休悠閒的生活，但覺生活失去重心，不是辦法。因此，決定再拾畫筆。但畫什麼呢？劉興欽想起他小時候經歷的一些民俗事務，年長的人也許知道看過，但他們畫不出。而他，劉興欽，可以將這些已經消失或逐漸消逝的民俗，一筆一畫保留下來。劉興欽說，現代的人過得太富裕，很多人不知惜福。他希望這些畫作，可以提醒現代人珍惜已擁有的物質生活，也供後代子孫有機會緬懷先民是如何的過活。

台灣國民小學目前有台語、客家語課程，課本封面就採用劉興欽的《大嬸婆》漫畫，希望用生動的漫畫來吸引小朋友的學習

興趣；另外，台灣鐵路局也撥出三間新建的宿舍，供劉興欽作展覽館。

「誰說文人、藝術家不能打造地方繁榮？」劉興欽說，以前漫畫家不受重視，好像只能聊備一格，現在他為文人爭了一口氣，「功在鄉梓」、「功在內灣」的獎牌、獎狀收到不少，「感覺很爽、很安慰」。

多年前，交通大學獲得劉興欽的同意，將他的漫畫手稿，總計三萬五千張，以及一百三十八種發明專利圖稿模型，典藏在交大浩然資訊圖書館內，並由專人編目、數位化，成為全台第一套國際化的台灣漫畫教育網站。

劉興欽說，他一生只會畫漫畫，製造些「垃圾」，感謝交大

漫畫家劉興欽描述早期台灣庶民生活情形。（劉興欽提供）

願意典藏，並將「垃圾分類」。他說，小時候在山上放牛，對鄉野生活及先民的辛苦印象深刻，現在年紀雖大，但常自我告誡，「千萬不能死」，因為還要靠畫筆把很多古早民俗事務記錄下來，希望能流傳後代，讓他們了解先民是如何的過活！

<div align="right">

——原載於舊金山《世界日報》，2004 年 9 月 19 日

2009 年 8 月修正

</div>

李奇茂 (1925~)
——「丹青不老」

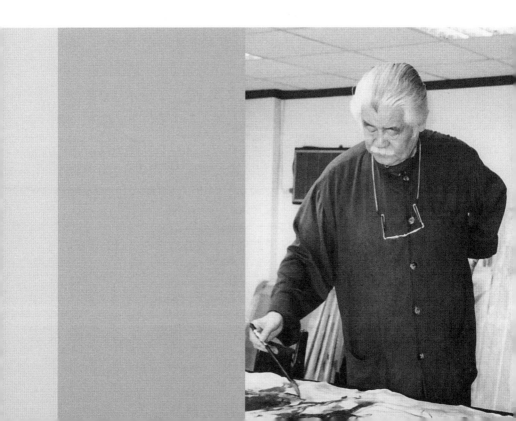

「李奇茂的畫，使我看到了他頭上的那片雲，
李奇茂的畫，使我看到了他腳下的一片土。
那雲是如此的純淨，飄浮在蔚藍的天空，
那土是如此的芳香，哺育著真誠的生命。」

這是中國大陸藝評家鄭重，於 1991 年 3 月觀賞李奇茂教授在上海舉行的畫展觀後感。

一頭白髮、一襲「註冊商標」似的古銅色唐裝，七十五高齡的李奇茂，依然挺拔碩壯，神采奕奕。在他台北的畫室接受訪問時，暢談他的學畫經過、他的繪畫取材理念、他畫技改進的轉捩點，以及他近半世紀來，為促進文化交流，馬不停蹄奔走五大洲，迄今仍然熱忱不減等等。

山東籍的李奇茂，1925 年出生在安徽渦陽縣。渦陽縣位於淮北，與河南、江蘇、山東等省交界，窮鄉僻壤，非常閉塞。不過，李家在當地算是書香世家，祖父李廷選德高望重，父親是古文作家。正因為有此家庭背景，家族長輩要求李家子孫努力讀書，以求功成名就。李奇茂說，偏偏在他兄妹及四十多位堂兄弟中，只有他是個異數，八、九歲時就醉心繪畫，家裡長輩都反對，叔叔看到他畫畫就打他，全家只有他媽媽支持他、鼓勵他。李奇茂說，小時候，每次畫畫，媽媽就在旁邊紡棉花，等他畫好以後把畫藏起來。

李媽媽是文盲，鼓勵兒子畫畫的動機非常單純，就是畫畫在過年過節時也可以賣錢。李奇茂說，如今他在繪畫藝術上擁有一片天空，不能不感念當年慈母的支持與鼓勵。而造化弄人，當年，

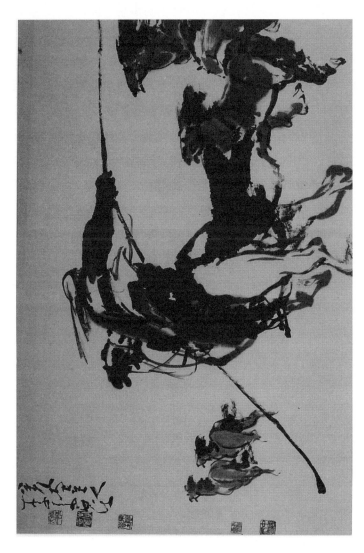

李奇茂作品之一。

李奇茂─「丹青不老」　265

他的兄妹及四十多位堂兄弟，每個人都讀大學，只有他最沒出息，因此投身軍旅去了台灣，之後並成為水墨畫家，但留在大陸的堂兄弟們，個個念了大學卻都在種田。1991年，中國有關單位邀請他回鄉探望，李奇茂說，他唯一的條件是，什麼時候把他母親的墓修好，他就什麼時候回去。幾十年來，他每星期對著母親的照片三跪九叩，並且也要求他的兒子、孫子照著做。

李奇茂學畫的啟蒙老師是為他祖父畫像的陸化石。李奇茂回憶說，1937年，他十三歲，抗戰初興，陸化石老師畫了一幅抗戰壁畫，結果被當時的騎兵第八師師長召去，大家都以為陸老師這一去凶多吉少。不料，一個小時之後老師回來了，還帶了一位燙髮小女孩，原來是師長送給陸老師的「禮物」。當時他就想，一定要把畫畫好，將來就會「賺個」太太。

陸化石在安徽一帶頗負盛名，他除了對學生授之以繪畫技法外，並強調寫生、寫實的重要性。李奇茂在陸老師指定臨摹《芥子園畫譜》，並授予四君子筆墨和宋、元文人山水畫中，尋覓出摹寫古意極濃的文人筆墨和意境，並種下了他日後「畫時代」的決心。

1949年，李奇茂隨軍隊到了台灣。來台第二年，生活安定下來，他便開了生平第一個畫展。1955年，李奇茂考取政工幹校藝術系，這是他第一次進入學院接受正規的藝術教育。當時外號「戰畫室主」的梁鼎銘教授擔任系主任，規定學生學畫必須從「筆」著手，先苦練道子筆墨、「鐵線描」等。嚴師出高徒，李奇茂終於紮下了深厚的筆墨基礎。

幹校畢業時，所有學生分發部隊服務，但在分發名單上唯獨

找不到「李奇茂」的名字。經查詢，才知他的名字被誤植到新聞系。因為成績優異，補分發時，校方希望他留校任助教，而他要求到金門前線。不久，震驚全球的「八二三砲戰」發生，戰況慘烈，李奇茂形容：「當時每一寸土地至少擊十發以上的砲彈，砲聲隆隆，震耳欲聾，每顆砲彈的爆炸聲都無法單獨凸顯，就像一點水滴隱沒在大海裡。」生命在此時顯得如此脆弱，令他深感悲戚。他曾舉香膜拜逝去的英靈，祈願人間至愛永存，悲劇不再。他也一筆一畫記錄下金門這一頁血淚史。與此同時，他更珍惜國家承平時期的安和樂利。1960 年，他以感恩的心情創作了「吾土吾民」，畫作中充滿了溫暖、至愛和繁榮。

1972 年是他從事藝術生涯的轉捩點。這年春天，他經由西德順道遍訪歐、美，以沿途所見來印證西洋繪畫理論。李奇茂說，西洋繪畫中透明、豪邁的表白方式，讓他頓感衝擊，進而改變了他的人生觀和繪畫技巧。此外，在柏林文化中心舉辦個展，每天都有很多華裔鄉親來看畫，有些老人觀畫後感動得涕淚縱橫。目睹這一切，李奇茂不覺驕傲，只覺傷感，他說，以前只知道自己喜愛具民族性的題材，卻不了解「繪畫的民族性」竟能如此感動人心，對於孤寂的海外遊子尤是。

自歐返國後，李奇茂強調中國畫必須具「中國情」，其次才是廣為吸取異邦風土人情，拓廣繪畫題材。另外，他的畫風轉變更為奔放、灑脫，充滿神奇和暢快，一如他的人。

李奇茂幼時入門於傳統中國畫，大學時代則專研西畫、素描和速寫。三十歲以後特別強化於水墨的運用，為自己的水墨和思想留下了更多表達的空間。此外，他特別重視素描和動態速寫。

「動態速寫」不同於一般素描，必須在連續不停的頻繁動作瞬間抓到重心，在手腦很難兼顧的同時，必須快速將「影像」動態強記、儲存在腦中，用時適時抽出印象表達於畫面。

看過李奇茂畫作的人一定同意，他的人物、動物作品最具「動感」。李奇茂認為，中國畫始終缺少了一份「生命力」的律動，唯有用「動態速寫」可以補足，去躍動中國筆、墨裡的韻律，讓畫中的人物能栩活生動。他這一「動態速寫」的絕技，使他過去應邀赴歐、美大學講學時，西方教授、學生見了，無不服服貼貼。李奇茂笑說，「動態速寫」在西畫中已存在了幾百年，中國畫家教西方學生「動態速寫」，就好像中國人教英國人英文一樣，沒有三、兩下子真功夫，服不了人的。

至於創作題材，受到前輩大師齊白石曾說的「萬物眼前過即為我有」影響，李奇茂「從生活細節中尋求筆墨靈感，由身邊

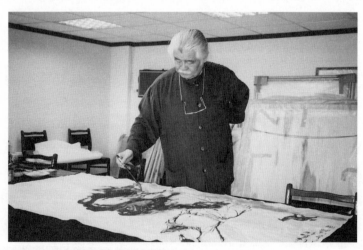

李奇茂在台北的畫室。（楊芳芷攝）

事物中發掘繪畫的素材，不拘時地、也不拘畫材，自在地讓意境隨著感覺和情緒漫步，使情感隨時圍繞著畫中景物的生命力催化和躍動」。另外，由於出身鄉間，他對於農人、形形色色的小市民和家禽走獸，產生了濃郁的情感。在不斷的寫實與摹擬中，愛上了最不容易入畫的「現代人、動物畫」。著名作家兼畫家楚戈曾為文讚揚李奇茂說：「畫家用他神奇的筆，去表現那些平凡的人，平凡的情景，表現出他對平凡的人、平凡的事有著不平凡的感情。」

1991 年，李奇茂受邀到上海舉辦畫展。四十六年前，他曾在此小住半年，如今回去，他該拿出什麼作品讓對岸的藝術界人士了解他？雖然出生安徽渦陽，生活習慣道地的北方人，但在台灣，李奇茂用盡青春投注於中國水墨畫，除了故鄉童年印象仍然深刻外，基本上胸中若有丘壑、若有逸氣，應該全部得自於讓他生根發芽茁壯的台灣。

於是，李奇茂決定了上海畫展的作品內容。他畫台灣人情風土如：「台北夜市風光」、「婆婆媽媽說長道短」及「大地之頌」樂隊組曲，也憶寫兒時印象中的北國風光「大漠牛、羊」等。李奇茂希望能深情地把現實生活中的趣味面，點點滴滴藉著畫筆告訴故鄉友人，作為他離鄉四十六載的敘述。

這次畫展，李奇茂見到了「海派」國畫前輩謝稚柳、著名女畫家吳青霞、溫州籍的畫家劉旦宅及上海畫院院長程十髮等中國大陸藝術界重量級人物，他們對他的畫作都有相當高的評價。在程十髮家中，更發生了一件奇妙的事。李奇茂說，在那次參展作品中，他畫了一幅「慈母勤織圖」，畫中有一盞早年大陸鄉間才

用的燈，現代生活中根本看不到，但因為思母心切，母親靠這盞燈織布養活他。所以，就憑兒時印象「畫了再說」，也不知道對不對。不料，就在程十髮家看到了這種骨董燈，居然跟他畫作上的一模一樣。更妙的是，程十髮告訴他，他找這種燈已找了很久，直到前一天才有人送來，連灰塵都還來不及擦拭呢！

李奇茂年逾七十，仍經常周遊列國舉辦畫展，還兼任多間大學客座教授，推動水墨畫藝術。他說，五大洲，七大洋，「地球上你說得出來的地方，我差不多都去過」，包括連「飛彈都打不到」的非洲蕞爾小國巴林、中南美洲的貝里斯，以及白俄羅斯和中東一般人較少去的回教國家，他都去開過畫展，目的無他，「推廣中華文化藝術到全世界」。他說，作畫有地區性，藝術則無國界。這些國家的人民生活水準並不高，但從國家元首到普羅大眾，對藝術的愛好及對藝術家的尊敬，令人感動。

「推展中華文化藝術」，李奇茂不是嘴巴說說而已。1967 年，參加亞洲藝術家會議於韓國漢城，當時掀起「李奇茂風潮」，他的畫作賣了新台幣一、二千萬元。李奇茂二話不說，全數捐給了韓國政府。次年，韓國檀國大學設立「李奇茂畫伯獎學金」，現在韓國著名的殘障畫家吳順伊就是靠此獎學金栽培的；另外，加州聖荷西州立大學也有他捐助的獎學金，提供交換學生用；1987 年，舊金山市政府曾宣布當年 11 月 29 日為「李奇茂日」，他的一幅高十六尺、寬七、八尺的巨作，迄今還懸掛在舊金山的海運大樓內；2001 年 10 月，台灣醒吾技術學院成立了「李奇茂博物館」，畫家除了捐贈畫作外，同時把數十年來珍藏的骨董一起捐出。

數十年來，李奇茂在全球各地舉辦畫展，少說也有上百次。

2001年2月，李奇茂（中）在舊金山舉行畫展，上海畫院院長程十髮（左）也前來捧場。右為李奇茂夫人張光正。（楊芳芷攝）

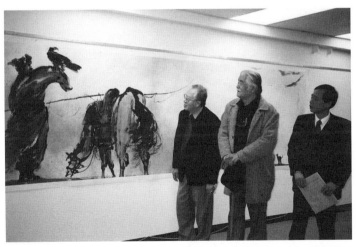

2001年2月，李奇茂在舊金山舉行畫展，參觀者眾。圖左起：嶺南派國畫家歐豪年、李奇茂、台北故宮博物院副院長林柏亭。（楊芳芷攝）

問大師有沒有最滿意的作品？他說：「我每天都不喜歡我的作品，我認為明天會有更好的作品完成。」他強調：「我華髮雖老，但意志永少年，依舊執著與自己的筆墨和思考作不停的爭辯挑戰。直到藝術創作達到最高境界的真、善、美，尤其是朝向於追求更多的異境突破。」就是這樣孜孜不倦追尋「更好的作品」及「異境突破」，鶴髮童顏、仍有一顆赤子之心的李奇茂，贏得了藝術界「丹青不老」的美譽。

——楊芳芷作

原刊載於《世界週刊》第 882 期，2001 年 2 月 11 日

特別報導：葉公超家族書畫收藏的背後故事

「1978年冬，父親來探看我初生的女兒的時候，連續三天從早上到黃昏，我們坐在一起，他給我詳述葉家書畫收藏當中年份較早的部分。當時他已經二十五年沒有碰過這些書畫了，而他手頭上有的只是一份作品題目或書畫家名的清單。憑記憶，父親背誦字畫上的題辭，講述每一幅作品的狀態、書法風格、書法家軼事、其收藏過程和失而復得的故事。父親的憶述不僅把藝術藏品的資料傳授給我；而且藉著孫女的出生，透過祖輩的收藏和創作者的精美書畫及其歷代的詩文翰墨，通過墨彩和詩韻，把沉浸在對藝術品欣賞的遐思，化作家族世代追求至美的精神，傳給下一代。」

——葉煒 (Max Yeh)

「錢，對我們家族來說，從來就不是很大的目的。我們從來沒有考慮要出售這些珍貴書畫收藏。因為，這不只是我們家族的收藏，這也是中華文化的一部分，我們的任務就是去保存中華文化。」

——葉彤 (Tung Yeh)

從雙方的磋商、到達成協議簽約、到正式展出，花了差不多將近十年的時間，前台灣駐美大使葉公超家族五代的珍貴書畫收藏，2006 年 5 月終於在舊金山亞洲藝術博物館公開亮相了。這項稱為「雅集：葉氏家族珍藏書畫展」，最古老的藏品可追溯至七世紀，最近的則有張大千、溥儒（心畬）、趙少昂、黃君璧、于右任及葉公超本人的書畫作品等。

2003 年，葉公超的女兒葉彤及公子葉煒，把家族五代珍藏的一百三十五幅書畫贈予舊金山亞洲藝術博物館。這次展出的是其中的八十幅精品，包括褚遂良 (598~658)、米芾 (1051~1107)、傅山 (1605~1684) 及張大千 (1899~1983) 等書畫家的作品，還有葉氏家族成員及其同一時代的著名書畫家作品。由於作品珍貴，對曝光極度敏感，故藏品分批展出。第一批展出的有四十幅，6 月 27 日起展出第二批，展期至 2006 年 9 月 17 日。

參與「雅集：葉氏家族珍藏書畫展」籌畫工作的亞洲藝術博物館東方部副主任賀利說明，淵遠流長的「雅集」是中國文人之間的雅興聚會。雅集通常在文人的書齋畫室或風景優美的戶外地點舉行，參加的文人墨客或議論時事，或談論收藏得手的藝術品。佳餚美酒，琴棋書畫，吟詩作對，並常以藝術形式代替語言的談論交流。她說，這次展出的作品既顯現葉氏家族熱衷雅集的傳統，也反映葉家當年對政治及社會問題上的見地。葉家成員包括有：傑出的政治家、政府官員和飽學之士，他們身處二十世紀的中國社會，經歷了當時政治、文化的急遽變動。他們的人生充滿了曲折、成功及悲傷，並洋溢著對中國及傳統文化深遠的激情。

葉家珍藏的強項是中國書法七十四幅。賀利指出，書法被譽

為中國文人藝術的首位。對於西方觀眾來說，書法可能是中國藝術形式中最難理解和欣賞的領域。博物館在舉行「雅集」展覽的同時，也在另一個展廳展出矽谷科技界人士、「雅虎」創辦人楊致遠收藏的二十八幅書法作品，目的是向觀眾介紹如何欣賞中國書法的一些基本概念。

「雅集」的展品還包括一些二十世紀早期及中期重要畫家的代表作，當中有葉氏家族成員的作品，及葉家早期收藏的精品。這些二十世紀的書畫，可以讓觀眾從中體會出近代文人的趣向品味。

在葉氏家族慷慨捐贈之前，舊金山亞洲藝術博物館收藏的六千五百多件的中國藝術精品中，只有四件中國書法。而中國自發明文字書寫以來，書法家及書法藝術品向來備受推崇。書法具多功能：作為表達道德與哲學思想的工具、書信上傳達個人感受、相輔詩詞、為畫題辭及其他各種形式的書法藝術表現等。

「雅集」展品中有四件書法作品是極為罕見的書法藝術典範，這更凸顯葉氏家族收藏的重要性。這四件包括：一是楷書冊頁的《陰符經》，冊頁上有唐代宮廷書法家褚遂良 (598~658) 的署名。除了石刻拓本之外，目前世上並無褚遂良《陰符經》，或任何同期書法家的《陰符經》真跡。因此，要確證作品出於褚遂良之手並非易事，但憑藏家的印章及附在冊頁上的文獻紀錄，顯示此冊頁早在 916 年已收入宮廷，一千一百年前已被認定為褚遂良的作品。

二是北宋最偉大的書畫家之一米芾 (1051~1107) 署名的《多景樓》詩冊。詩冊以行書十一開寫成，描寫鎮江北固山登覽勝地。因唐代詩人李德裕在〈題臨江亭〉詩中有「多景懸窗」句而得名。

賀利說，上海博物館也收藏了一幅同樣的版本，因此，學術界對這兩個詩冊的真偽，至今爭議不休。

第三件重要展品是明末清初、頗具創意的書法家傅山(1605~1684) 的卷軸。這卷軸是傅山逝世後，由他的弟子在他家中收集湊成的詩卷。此詩卷被學者們視為中國書法的精品。葉氏家藏另有傅山三卷書法掛軸，均有傅山瀟洒自若的署名。

第四件中國書法典範作品，是晚明書法家王鐸 (1592~1652) 向湯若望致意的詩冊。湯若望原名 Adam Johann Schall von Bell，為十七世紀初期活躍於中國的耶穌會傳教士。此詩冊以其藝術水平、書法家的聲望及所致對象而聞名。

「雅集」展品中，繪畫部分有一件特別重要的作品是，張大千 (1899~1983) 寫於 1964 年的掛軸「荷花」。這幅水墨「荷花」展現出大千扣人心弦的「潑墨」筆工，盡顯其渾熟的畫風。畫上的題辭更反映了畫家與葉公超的密切關係。1964 年，張大千六十五歲，葉公超六十一歲。這幅畫作是張大千贈送給葉公超的生日禮物。

葉氏家族珍藏之所以特殊，除了因藏品質量精湛以外，還與葉家之源名門望族有關。葉家最早在十七世紀中期就開始收藏。一位中國書法權威學者形容葉家的書法收藏為廣東四大書法收藏家之一。

葉氏珍藏中很多書畫都是葉衍蘭 (1823~1897) 收藏的，不少早期藝術品上蓋有他的印章。葉衍蘭原籍廣東番禺，其父葉英華為一個畫會的創始人，葉氏收藏可能由他開始。葉衍蘭活躍於廣東書畫文人圈及會社，他精通多種書法，包括篆刻、楷書及行草，

以獨特、精細及周密的筆工見稱。他又是著名的鑑賞家、書籍及書畫藏家。此外,葉衍蘭更是晚清一位德高望重的學者及朝廷官員。1852 年他鄉試中舉人,1856 年中進士,欽點翰林,為官約二十年。他退休還鄉後,傾力開拓藝術,並創辦粵華書院。

衍蘭之孫葉恭綽於 1881 年 10 月 3 日生於番禺,是上海博物館的始創委員,並以書畫享譽於世。他是一位學者,也是民國政府的官員、改革者。逝世後葬於南京,與他的同志兼好友孫中山為鄰,極盡生榮死哀。

葉家繼承葉恭綽愛好藝術的,就是他的姪子、前中華民國駐美大使葉公超。葉公超本名崇智,字公超。從政以後以字行,他的原名反而罕為人知。1904 年,葉公超生於江西九江,1981 年在台北逝世。葉公超的父親葉道繩曾任九江知府,於 1913 年葉公超九歲時逝世。葉公超遂赴北京與叔父葉恭綽同住。1914 年葉公超被送往英國讀書,兩年後轉赴美國,一年後回到中國就讀南開中學。1920 年再赴美國,先後就讀伊利諾州爾巴納中學及緬因州卑斯學院,最後在麻薩諸塞州安赫爾斯特大學攻讀,跟隨羅伯·科爾斯特 (Robert Frost) 研習詩詞,在科爾斯特的指導下出版了一卷英文詩集。大學畢業後,轉到英國劍橋大學瑪格達連學院取得文學碩士學位。1926 年回國,曾先後任教北大、清華及西南聯大。1940 年,「學而優則仕」,在董顯光先生的推介下轉入外交界任職,而在 1961 年擔任駐美大使期間,突然奉召返國,旋被免職,並被禁止出國長達十六年。他被迫離開仕途後,重拾文學、藝術嗜好,寄情於書畫,「怒寫竹、喜畫蘭」,稱自己是「悲劇的一生」。

「藏品本身會說話」,葉氏家族捐贈給亞藝館的一百三十五

1961 年，葉公超（中）任駐美大使時，陪同訪美的中華民國副總統陳誠（右）拜會甘迺迪總統。（葉彤提供）

件書畫藏品，幾乎每一幅書畫的背後，都有或悲、或喜、或溫馨、或傷感的故事。現在且聽葉家成員葉公超的女兒葉彤的一些回憶與述說。

2006 年七十四歲的葉彤，居住在北加州核桃溪市。她的住宅室內陳設十分簡樸，甚至顯得陳舊，看得出來，家具使用都「蓋有年矣」。她在接受訪問時，針對「只要隨便賣掉一幅家族書畫珍藏，盡可享受物質上的榮華富貴，為何決定全數捐贈給博物館」問題時燦然一笑說：「錢，對我們家族來說，從來就不是很大的目的。我們從來沒有考慮要出售這些珍貴書畫收藏。因為，這不只是我們家族的收藏，這也是中華文化的一部分，我們的任務就是去保存中華文化。」

「是您父親葉公超先生生前交代這麼做嗎？」

「也沒有。他生前給我書畫時，偶爾會特別強調『這件作品絕對不能賣』，但從來沒有指示要悉數捐給博物館。」

葉彤首先道出葉家珍藏何以會來到美國的經過：1958年，時任外交部長的葉公超，獲蔣介石總統的任命接任中華民國駐美大使，當年9月10日，他搭乘華航班機赴華府履新。大使館就在「雙橡園」，葉公超將自己歷代家族的書畫珍藏攜帶來美，用來裝飾「雙橡園」。1961年聯合國大會期

葉彤身旁這幅書法，是她父親葉公超所寫，懸掛在葉彤於美國加州核桃溪市的住宅中。（楊芳芷攝）

間，有關外蒙古入會案問題，葉公超和蔣介石意見相左，雖然最後蔣介石同意將外蒙入會問題，由投票「否決」改為「棄權」，但兩人之間的關係，傷害已經造成。當年10月13日，葉公超緊急奉召返回台北後，丟了「駐美大使」職務，改調無「務」可「政」的行政院政務委員，並被禁足不准踏出國門長達十六年。

　　葉公超奉召返國時，以為很快地就會回到華府，因此只攜帶簡單的換洗衣物，其他什麼也沒帶，當然更不會事先處理在「雙橡園」大使館內的葉家書畫珍藏。不能回美後，他無法親自處理這批書畫，後來由館裡同事將它們寄存在銀行的保險櫃。多年後，再由兒子葉煒將書畫寄存在密蘇里州堪薩斯市的那爾遜藝術博物

館 (The Nelson-Atkins Museum of Art)。

在捐贈給亞藝館的一百三十五件書畫中，屬於較古的書畫，是寄存在那爾遜博物館多年的那一批（另有銅器等文物則留贈那爾遜博物館），但近代的書畫家作品則是由葉彤、葉煒在父親過世時回台參加葬禮後，整理遺物時攜帶來美的。葉彤說，有一幅葉公超於 1966 年所畫的「竹石圖」，題字說明「恭祝蔣介石總統七十歲生日」，但這幅畫並沒有送出。葉彤說，她不知原因何在！但她擔心可能會因這幾個字而不能把畫帶出國，因此，就用美工刀將這幾個字切掉，這幅畫的左上角現在留下一道黑線痕跡。

另外，在葉公超虛歲六十歲生日時，國民黨元老、也是書法家的于右任寫了一幅字祝賀，卻也沒有在當時贈送。于右任先交給兩人的共同朋友保管，1964 年于右任去世後，葉公超在當年底才收到這幅祝壽字。「為什麼？」葉彤說：「誰知道！」她猜測，于右任的賀壽辭句中，提到她父親喝酒，而她父親喝酒就會發牢騷，右老也許擔心葉公超會因此「禍從口出」，乾脆暫時不給，託人日後再交。葉彤說，自她父親從華府奉召緊急回台後，她們姊弟就受到警告，寫家信給父親時，絕對不能談及政治問題。

葉公超與張大千生前是好友。1938 年，葉彤五歲時，有天，她父親跟她說：「走，去看住在山洞裡的張伯伯（張大千）！」她記得，好像坐了好久的車子，才到一個地方看到張伯伯。張伯伯和她父親聊了一陣子後，問她說：「張伯伯給你畫個東西，你喜歡什麼？」她父親在旁說：「畫猴子！」她搖頭說：「不要，我要貓！」

張伯伯走到另外一個房間，三兩下就出來了，送給她一幅「髦

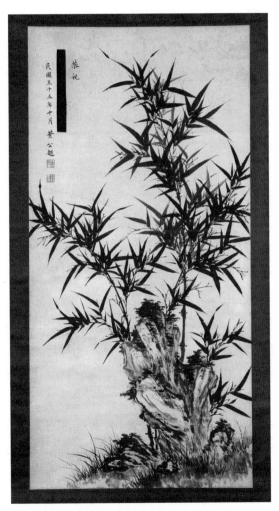

這幅是葉公超祝賀蔣介石總統七十歲生日所繪的「竹石
　圖」，但畫作並沒有送出，原因不明。（亞洲藝術館
　提供）

耄呈祥圖」：畫中只有一隻貓。題字上說明是在「昆明湖」，原來是在北京的頤和園。這幅畫後來又增加了她叔公葉恭綽的題字：「且隨蝶共舞，莫與鼠同眠」。葉彤說，這可能是張大千唯一畫的一隻貓，且是贈送給她的，她保留下來，不在捐贈之列。不過，亞藝館在出版的《雅集：葉家書畫珍藏》圖錄中，也將這幅畫包括在內。

葉家書畫珍藏中，更具傳奇的是，晚明、清初著名書法家傅山詩稿集冊失而復得的故事。葉公超六歲時，奉父之命抄錄書畫收藏清單，他看到《傅山詩稿集冊》中包括傅山各種不同字體的書法，內容涵蓋農業、藥草、詩句及哲學等。他注意到集冊中有一處幾行字有紅色記號，問他父親何故？父親告訴他，這是他曾祖父葉衍蘭看到有好的辭句而作的記號。這紅色記號的幾行字是：「人可以無食、人可以無衣，人不可以無原則。」葉彤說，這幾句話深得他父親的贊同，也成為他一生的座右銘。

1926年，葉公超從英國學成回國，發現家中的收藏《傅山詩稿集冊》不見了。母親告訴他，在清末動亂時，他們家從北京遷往天津，途中遺失了四個裝著書畫的箱子，《傅山詩稿集冊》就在其中之一。1927年，有一天，葉公超在北京參加一個友人的生日宴會，赫然發現《傅山詩稿集冊》。他查明這集冊當時屬曾在北京榮寶齋工作的陝西畫商董壽平所有。葉彤說，他父親走了八天才到董壽平的家中，他要求買回原屬於自家所有的集冊。董壽平言明不賣，但同意葉公超拿其他字畫交換，葉家的《傅山詩稿集冊》收藏，終於失而復得，是這次捐贈給亞藝館一百三十五件收藏中最珍貴的藏品之一。

葉家的這批珍貴書畫收藏，從「雙橡園」搬出，存放在堪薩斯那爾遜博物館的貯藏室後，多年不見天日，也沒有展出。亞藝館賀利回憶說，大約七、八年前，堪薩斯大學美術史教授李鑄晉特別就葉家這批字畫珍藏，建議舊金山亞藝館應爭取收藏。後來，葉煒寄來了李鑄晉、香港書畫鑑賞家黃君實，及那爾遜博物館東方館館長楊曉能博士等觀賞葉家這批字畫的現場錄影帶，賀利說，當時，她覺得這些書畫珍藏非常的好。

　　葉公超於 1981 年 11 月 20 日病逝台北榮民總醫院。葉家這批字畫珍藏在堪薩斯那爾遜博物館的多年期間，葉公超公子葉煒也試圖與美國各大博物館接洽，包括紐約大都會博物館在內，試探他們是否有典藏的意願。葉彤說，有些博物館只願意收藏當中的幾件作品，並不願「照單全收」。而這一條件正是他們兩姊弟最堅持的，葉家的這批珍貴書畫收藏，必須「永遠在一起」。

　　大約在 2001 年，葉煒首次和亞藝館館長佐野惠美子見面，商談亞藝館收藏的可能性，及雙方的條件等。賀利說，她也特別跑堪薩斯一趟，在那爾遜博物館楊曉能博士的接待下，看到葉家的這批字畫堆積在一個牆櫃裡。楊曉能抽出一件讓她觀賞，卻是當中最好的一件—褚遂良的《陰符經》。

　　葉煒接受主流媒體訪問時曾表示，如果將這批珍貴字畫收藏分件賣出，他和姊姊葉彤至少可以得到好幾百萬美元。但他們決定捐給亞藝館，讓這批字畫在一起，不流散，日後可以供學術研究用，意義更重大。

　　亞藝館自 1966 年成立以來，在中國藝術品收藏方面，大多屬瓷器、雕塑等器物，字畫作品收藏較弱。賀利說，葉家這批珍

貴收藏，正好彌補了亞藝館字畫收藏的不足；在葉家方面，則為他們幾代的收藏找到了最好的歸宿。

近年來，國內外有些華人認為，凡屬中國的文物珍藏等，都不該流出海外，已在海外的，甚至應該追討回來。葉彤說，曾經也想到將葉家珍藏捐贈給北京故宮或台北故宮博物院，但因為她叔公葉恭綽的書畫收藏，在中國大陸文革期間，大半被毀，現在剩下來捐贈出的，只是其中的一小部分；至於台北方面，他父親葉公超生命中最後的二十年，在台北有志不能伸、且一直在情治單位監控下過日子，直到他過世。她覺得，將葉家珍藏捐贈給國外的博物館，是最安全的作法。

葉彤說，她沒有狹隘的民族觀念，葉家書畫珍藏，雖是屬個人家族收藏，但這也是中華文化的一部分，是世界文化的一部分，由舊金山亞藝館永久典藏，讓來自世界各地的遊客，都有機會認識精緻、珍貴無可比擬的中華文化！亞藝館藝術委員余翠雁也說，葉家後代成員將書畫珍藏捐贈給亞藝館，贏得了主流社會人士的讚佩，他們表示，透過觀賞這批書畫，今後將會有更多西方人士認識中華文化。

——楊芳芷作

原刊載於《世界週刊》第 1159 期，2006 年 6 月 4 日

2013 年元月略補作

新萬有文庫

畫出新世界
——美國華人藝術家

作者◆楊芳芷

發行人◆施嘉明

總編輯◆方鵬程

主編◆葉幗英

責任編輯◆徐平

校對◆趙蓓芬

美術設計◆吳郁婷

出版發行：臺灣商務印書館股份有限公司

10660臺北市大安區新生南路三段十九巷三號

電話：(02)2368-3616　　傳真：(02)2368-3626

讀者服務專線：0800056196

郵撥：0000165-1　　E-mail：ecptw@cptw.com.tw

網路書店網址：www.cptw.com.tw

網路書店臉書：facebook.com.tw/ecptwdoing

臉書：facebook.com.tw/ecptw

部落格：blog.yam.com/ecptw

局版北市業字第993號

初版一刷：2013 年 6 月

定價：新台幣 300 元

畫出新世界：美國華人藝術家／楊芳芷著. --初版.
--臺北市：臺灣商務, 2013.06
　　面 ； 公分. --（新萬有文庫）

ISBN 978-957-05- 2833-6（平裝）

1.藝術家 2.傳記

909.9　　　　　　　　　　　　　102007197